普通高等教育"十三五"规划教材
新视野教师教育丛书·音乐教育系列

爱国主义音乐审美

主编　郑茂平　白　雪　钟　莹
参编　白晶晶　陈若旭　范　颐
　　　林弥忠　谢　颖　张　缙

北京大学出版社
PEKING UNIVERSITY PRESS

图书在版编目(CIP)数据

爱国主义音乐审美/郑茂平,白雪,钟莹主编.—北京:北京大学出版社,2018.5
(新视野教师教育丛书.音乐教育系列)
ISBN 978-7-301-29395-9

Ⅰ.①爱… Ⅱ.①郑…②白…③钟… Ⅲ.①音乐美学－研究－中国 Ⅳ.①J601

中国版本图书馆CIP数据核字（2018）第036483号

本书中的音乐作品著作权由中国音乐著作权协会提供（音乐著作使用许可证编号：MCSC.L-M/BK-LC/2018-B0057）

书　　名	爱国主义音乐审美 AIGUOZHUYI YINYUE SHENMEI
著作责任者	郑茂平　白　雪　钟　莹　主编
责任编辑	吴坤娟
标准书号	ISBN 978-7-301-29395-9
出版发行	北京大学出版社
地　　址	北京市海淀区成府路205号　100871
网　　址	http://www.pup.cn　新浪微博:@北京大学出版社
电子信箱	zyjy@pup.cn
电　　话	邮购部62752015　发行部62750672　编辑部62756923
印　刷　者	天津中印联印务有限公司
经　销　者	新华书店
	787毫米×1092毫米　16开本　14.25印张　344千字 2018年5月第1版　2018年5月第1次印刷
定　　价	35.00元

未经许可，不得以任何方式复制或抄袭本书之部分或全部内容。
版权所有，侵权必究
举报电话：010-62752024　电子信箱：fd@pup.pku.edu.cn
图书如有印装质量问题，请与出版部联系，电话：010-62756370

总　序

　　2015年，国务院办公厅下发了《关于全面加强和改进学校美育工作的意见》（国办发〔2015〕71号）（以下简称《意见》）。《意见》指出："美育是审美教育，也是情操教育和心灵教育，不仅能提升人的审美素养，还能潜移默化地影响人的情感、趣味、气质、胸襟，激励人的精神，温润人的心灵。美育与德育、智育、体育相辅相成、相互促进。"这是有史以来国家层面把美育工作提到了前所未有的高度。《意见》中明确提出：到2020年，初步形成大中小幼美育相互衔接、课堂教学和课外活动相互结合、普及教育与专业教育相互促进、学校美育和社会家庭美育相互联系的具有中国特色的现代化美育体系。要建立"中国特色的现代化美育体系"，艺术学科中的"中国传统艺术文化"在其中具有举足轻重的地位。对于中国传统艺术来说，中国民歌艺术、中国民族民间音乐艺术、中国山水画艺术、中国文人画艺术、中国书法艺术、中国民族舞蹈艺术、中国戏曲与曲艺艺术等，承载了中华民族的文化之根与民族之魂。它们的美育资源根深叶茂、源远流长，它们的美育功能春风化雨、"润物细无声"。

　　在中国传统艺术的历史长河中，有这样一类音乐艺术作品，其表现的对象虽然不属于某个个体，但却让每一个个体为之魂牵梦绕；其体现的情感虽然不是单个个体的某一次独特情感体验，但在这种普遍性情感体验中总能找到每一个个体的情感凝结的影子；其表达含义虽然具有某种符号象征的韵味，却处处蕴含着社会的道德本质与人性的价值取向；其呈现的音乐情景虽然缺少一些爱意朦胧的"花前月下"，但却是对"花前月下"个体之爱精雕细琢的精神升华；其表现的风格虽然用的不是让人刻骨铭心的疯狂的节奏，却让每一个个体时时刻刻体验到民族的认同感和集体的归属感……譬如，从大气磅礴的《黄河》《东方红》，到气势如虹的《延安颂》《太行颂》；从乐观豪爽的《山丹丹花开红艳艳》《西部放歌》，到瑰丽奇秀的《三峡情》《苗岭的早晨》；从饱含热情的《绣红旗》《红梅赞》，到悲愤不屈的《嘉陵江上》《黄河怨》；从情深意长的《盼红军》《想起周总理纺线线》，到欢快活泼的《快乐的女战士》《赶圩归来啊哩哩》《太阳出来喜洋洋》……对于这样的音乐作品，每一个个体在通过各种音乐的手段呈现它们的音乐音响形态时，厚重的历史使命感和强烈的社

会责任感便油然而生；每一个个体不管在哪一种场合聆听到或体验到它们充满象征意味的音乐音响时，一种强烈的身份认同感便在不知不觉中深化了人们的价值取向。这是怎样的一类音乐作品呢？这就是充满人类"类"本质和民族气节的爱国主义经典音乐。

列宁说："爱国主义就是千百年来固定下来的对自己祖国的一种最深厚的感情。"奥尔丁顿说："爱国主义是一种生动的集体责任感。"别林斯基说："谁不属于自己的祖国，那么他也就不属于人类。"对于当今的中国社会来说，爱国主义就是"社会主义核心价值体系"的艺术化体现方式。这种"价值体系"的艺术化体现主题主要包括以爱国主义为核心的民族精神和以改革创新为核心的时代精神。这种精神以"中华民族"精神为基础，是一种融合了中华儿女共同情感的具有广泛意义的思想感情。这种思想情感包括热爱自己的民族，热爱自己民族赖以生存的土地，尊重本民族的宝贵传统和共同语言，珍视本民族的光荣历史和对人类做出的贡献。对于爱国主义音乐来说，其核心主题就是热爱本民族的艺术文化，就是守护中华传统音乐艺术文化。这主要表现为：

（1）在爱国主义音乐创作、爱国主义音乐表演、爱国主义音乐审美和爱国主义音乐教育传承等环节具有强烈的民族自尊心和自信心，具有维护祖国尊严和人民利益的高度责任感，对祖国的音乐文化艺术前景怀有坚定的信念。

（2）通过对爱国主义音乐创作、爱国主义音乐表演、爱国主义音乐审美和爱国主义音乐教育传承等环节的学习来激发中华民族的每一个个体和每一种群体对祖国的河山、人民、历史、文化和对祖国的一切物质财富和精神财富的无限热爱之情。

（3）在爱国主义音乐创作、爱国主义音乐表演、爱国主义音乐审美和爱国主义音乐教育传承等艺术化过程中主动自愿地把个人的前途和祖国的命运紧密地联系在一起，把爱国主义音乐艺术所蕴含的对哺育自己成长的家乡、民族和祖国的深厚感情，逐渐升华为一种维护祖国利益的行为准则。

然而在当今的中国社会，由于受某种"文化多元"和"价值多元"的极端化影响，一些人（特别是中国的青少年一代中的一些人）逐渐在瞬息万变、五光十色的所谓现代艺术文化快餐以及嘈杂刺激的当代流行音乐的冲击和强势占领下，已经慢慢远离了自己的精神家园，特别是爱国主义经典音乐等传统艺术形态逐渐离开了他们的艺术视域。有些人或是群体甚至对爱国主义经典音乐等传统艺术形态抱着一种"游戏"或"肆意恶搞"的心态，在经典艺术表演和传承的过程中缺乏必要的尊重感和敬畏感，也缺乏必要的历史使命感和社会责任感。一提到爱国主义经典音乐等艺术形态，这些人或人群就表现出一种"时过境迁"的被迫接受的状态，他们自己俨然成为现代音乐的"弄潮儿"或音乐历史发展的"主宰者"，认为爱国主义经典音乐

等艺术形态是一种"老古董",与现时代音乐艺术的"脉搏"不能产生共振,似乎主动接受爱国主义经典音乐等艺术形态就是缺乏"时代感"和"时髦感"。可见,国家及时发出《完善中华优秀传统文化教育指导纲要》《意见》等文件,强调爱国主义经典音乐等传统艺术形态的发掘和传承,在当今社会有着不可估量的现实意义和文化价值。

在当今社会中强调和加强爱国主义经典音乐等传统艺术形态的教育功能,不仅是尊重和弘扬中华民族优秀的传统艺术文化、寻找中华民族艺术形态进一步发展的源泉和根基,更是在中国当代青少年的心灵深处进行民族高尚的情感状态、积极的价值取向、优秀的集体主义精神等人性内涵的精神构建。有了这一丰富内涵的精神构建,中国当代青少年的内心深处才能自发地通过爱国主义经典音乐等传统艺术形态的学习和传承,形成对集体、对祖国的一种积极和支持的态度,才能在他们身上充分体现"文化不灭,则中华不灭"的誓言。因为爱国主义经典音乐等传统艺术形态是中华民族优秀传统文化的重要组成部分,是源于每一个中华民族个体的良知,它仿佛融化在人们的血液中不断地提醒和催促着人们在艺术文化的历史长河中前行。在数千年的历史发展进程中,它曾经发挥了凝聚中华民族情感、彰显中华民族精神气质、延续中华民族文化血脉的重要作用。在当今的中国,它更是具有不可估量的历史价值、文化价值和艺术功能。

因此,自2012年以来,我们就一直在思考和践行着如何为爱国主义经典音乐等艺术形态的发掘和传承做一些事情。经过组织和构建专家团队,我们决定在理论上总结和提炼出如下一批爱国主义经典音乐系列丛书,这套丛书包括:

(1)《爱国主义音乐创作》;
(2)《爱国主义音乐表演》;
(3)《爱国主义音乐审美》;
(4)《爱国主义音乐教育》;
(5)《西部爱国主义音乐》;
(6)《爱国主义声乐作品》;
(7)《爱国主义钢琴作品(上)》;
(8)《爱国主义钢琴作品(下)》;
(9)《爱国主义器乐作品》;
(10)《爱国主义手风琴作品》;
(11)《爱国主义舞蹈作品》。

在爱国主义经典音乐等传统艺术形态学术理论建设的同时,西南大学音乐学院还强化了爱国主义经典音乐等传统艺术形态的艺术实践,学院所属的"西南大学交

响乐团""西南大学民乐团""西南大学交合唱团""西南大学舞蹈团""西南大学管乐团"每年近30场的艺术实践活动在音乐音响形态上演绎着爱国主义的灵魂的精髓。特别是西南大学音乐学院在中国民族音乐的研究（具有博士生招生资历）、表演（多次在全国民族声乐的表演中获得金奖）、教学（在培养方案中集中体现民族音乐的教学理念）三方面形成了体系化的传承。

在原有创作的基础上，我们目前正在加紧和策划爱国主义经典音乐等传统艺术形态的采风和创作。

我们深信，这套爱国主义经典音乐系列丛书一定会在当今艺术文化价值构建的过程中发挥它应有的价值，也期待更多的仁人志士加入我们的行列，给我们提出宝贵意见和建议，共同为中华传统艺术文化的传承和发展做出贡献。

<div style="text-align: right;">丛书主编　郑茂平　谨识</div>

前　言

《爱国主义音乐审美》是本系列丛书中起元理论作用的著作之一，其他著作的撰写理念都围绕本书所提出的理论范畴和理论思路在不同的音乐存在环节和音乐形态展开。本书主要回答三个基本问题：

与其他类别或风格的音乐形态相比，爱国主义音乐所表现的审美主题到底是什么？

在音乐艺术的存在环节上，爱国主义音乐音响形态的建立和呈现到底具有什么样的审美特征？

在音乐艺术的美育功能上，爱国主义音乐到底具有怎样的审美效应？

本书的撰写回答了这三个问题，内容上分上、下两篇。上篇主要探讨爱国主义音乐的审美主题和审美特征，下篇主要探讨爱国主义音乐的审美效应和审美意义，内容主要涉及以下几个方面。

上篇（第一章至第四章）主要阐述爱国主义音乐的审美主题"大我""大理""大境""大爱"。其中"大我"部分结合具体音乐形态的审美分析，对"大我"的社会性需求与文化语境的建立进行了研究；"大理"部分结合具体音乐形态的审美分析，对人性的道德本质与教育本质以及"大理"的社会价值取向和民族主义取向进行了研究；"大境"部分结合具体音乐形态的审美分析，对爱国主义音乐存在的"群体情景"进行了研究；"大爱"部分结合具体音乐形态的审美分析，对爱国主义音乐存在的"音乐形象"进行了研究。

下篇（第五章至第八章）主要阐述爱国主义音乐审美效应的表现方式"民族风格""身份认同"和"价值认同"，以及爱国主义音乐审美意义的表现方式和表现形态。"民族风格"部分结合具体音乐形态的审美分析，对爱国主义音乐的地域特征、时代特征、语言特征、性格特征进行了研究；"身份认同"部分结合具体音乐审美现象和形态的分析，对爱国主义音乐形态所具有的"心理特征""文化属性"产生的效应进行了研究；"价值认同"部分结合具体音乐审美现象和形态的分析，对爱国主义

音乐价值内化的"方式""路径""机制"进行了研究。审美意义及其表现方式主要结合了爱国主义音乐的典型代表——颂歌审美意义的表现方式及其存在的审美形态——语音形态，总结提炼了颂歌审美意义表现的四种方式，为颂歌的审美提供了理论依据与方法论。

郑茂平拟定了整体内容框架，并对整体内容进行了全面深入的修改与完善。白雪负责整个书稿前期的统稿与整理；西南大学音乐学院的科研秘书谢亚慧对整部书稿的编辑做了大量工作。

本书的编写分工如下：

第一章　由林弥忠、郑茂平撰写；

第二章　由谢颖、郑茂平撰写；

第三章　由钟莹、郑茂平撰写；

第四章　由张缙、郑茂平撰写。

第五章　由白雪、郑茂平撰写；

第六章　由范颐、陈若旭、郑茂平撰写；

第七章　由白晶晶、郑茂平撰写；

第八章　由白晶晶、郑茂平撰写。

<div style="text-align:right">

郑茂平　谨识于重庆北泉花园

2018年1月

</div>

目 录

上 篇

第一章 "大我"的表现　3
第一节 "大我"表现的人格基础　3
一、"大我"中的"道德性"音乐需求　3
二、"大我"存在的音乐文化语境　5
第二节 "大我"表现的社会基础　7
一、"大我"的社会内涵　7
二、爱国主义音乐中的"大我"特征　9
第三节 "大我"表现经典作品分析——以《忆秦娥·娄山关》为例　11
一、《忆秦娥·娄山关》创作的社会需求和文化语境　11
二、《忆秦娥·娄山关》的"大我"表现——以"小"映"大"　12

第二章 "大理"的态度　18
第一节 "大理"中的人性　18
一、"大理"的人性本质　18
二、"大理"的人格属性　20
三、"大理"的情感特质　22
四、"大理"的教化功能　25
第二节 "大理"的价值取向　26
一、"大理"中的社会价值取向　27
二、"大理"中的民族主义取向　30
第三节 "大理"表现经典作品分析——古筝曲《临安遗恨》《苏武牧羊》　32
一、古筝曲《临安遗恨》爱国主义艺术体现的形态分析　32
二、古筝曲《苏武思乡》爱国主义艺术体现的形态分析　34

第三章 "大境"的趣味 ... 37

第一节 "大境"的审美效应 ... 37
- 一、音乐"情境"的内涵 ... 37
- 二、"情境"的多学科解读及音乐价值 ... 38
- 三、"大境"在爱国主义音乐中的功能 ... 40

第二节 "大境"的社会性 ... 41
- 一、爱国主义音乐中的社会情境分析 ... 41
- 二、个体情境在爱国主义音乐中的社会性体现 ... 42
- 三、群体情境在爱国主义音乐中的社会性体现 ... 42

第三节 "大境"的具体体现——以钢琴协奏曲《黄河》为例 ... 43
- 一、"群体情境"对《黄河》题材和内容的影响 ... 43
- 二、"个体情境"在《黄河》中的多层面表达 ... 45

第四章 "大爱"的形象 ... 60

第一节 "大爱"形象的类型化表现 ... 60
- 一、爱国主义音乐中"大爱"的情感性表现 ... 60
- 二、爱国主义音乐中"大爱"的对象性表现 ... 61
- 三、爱国主义音乐中"大爱"的意象性表现 ... 62

第二节 "大爱"形象的形成路径 ... 63
- 一、独特的音乐语言表现爱国主义"大爱"形象 ... 63
- 二、宏大的心理表象构建爱国主义"大爱"形象 ... 67
- 三、情感的运动状态活化爱国主义"大爱"形象 ... 68

第三节 "大爱"的具体表现——以钢琴组曲《红色娘子军》为例 ... 70
- 一、时代性与民族性的有机统一塑造出生动的大爱形象 ... 70
- 二、个体形象与群体形象的完美结合勾勒出鲜明的大爱形象 ... 78

下 篇

第五章 爱国主义音乐的民族风格 ... 89

第一节 民族风格的审美属性 ... 89
- 一、何谓"民族风格" ... 89
- 二、音乐表演的民族风格 ... 91

第二节 民族风格的审美体验 ... 96
- 一、对音乐作品中地域风格的把握与审美体验 ... 96
- 二、对音乐作品中时代风格的把握与审美体验 ... 98
- 三、对音乐作品中民族语言的把握与审美体验 ... 101

四、对音乐作品中民族性格的把握与审美体验　　103
　　五、对音乐作品中音乐形态的把握与审美体验　　105
第三节　民族风格的审美形态　　110
　　一、歌剧选段《洪湖水，浪打浪》民族风格分析　　110
　　二、二胡独奏曲《三门峡畅想曲》民族风格分析　　112
　　三、小提琴独奏曲《思乡曲》民族风格分析　　115

第六章　爱国主义音乐的身份认同效应　　118

第一节　身份认同的特征　　118
第二节　身份认同的形态　　124
　　一、音乐审美身份认同的模式　　124
　　二、爱国主义音乐身份认同的具体体现　　126
第三节　价值认同　　129
　　一、音乐审美价值的潜在内化　　129
　　二、音乐审美价值内化的机制　　134
　　三、音乐审美价值内化具体作品分析　　136

第七章　爱国主义音乐审美意义的表现方式——以颂歌为例　　142

第一节　爱国主义音乐的颂歌特质　　142
　　一、"颂"字解义　　142
　　二、"颂歌"的文化特质　　143
　　三、"颂歌"的主题及其演变　　144
　　四、颂歌与爱国主义音乐的关系　　146
第二节　审美意义的表现方式　　147
　　一、表现的含义　　147
　　二、审美表现的主要方式　　150
第三节　颂歌审美意义的表现方式　　154
　　一、一般意义的表现方式　　154
　　二、音乐意义的表现　　157
　　三、颂歌意义表现的四种方式　　160

第八章　爱国主义音乐审美意义的表现形态　　171

第一节　意义表现的主导因素　　171
　　一、音乐特征与意义表现　　171
　　二、语言特征与意义表现　　177
第二节　意义表现的语音要素　　178

一、语音音响的基本要素与意义表现	178
二、语音的运动形态与意义表现	181
第三节　意义表现的语音形态	192
一、直接表达方式下的语音形态	192
二、间接叙述方式下的语音形态	203
三、事物象征方式下的语音形态	206
四、情境烘托方式下的语音形态	208
参考文献	**215**

上 篇

第一章 "大我"的表现

从音乐审美主题表现对象的特征层面看,与其他音乐形态相比,爱国主义音乐是对"大我"主题的一种艺术表现方式。这种表现方式与爱国主义音乐相联系的审美者人格的不同层次以及与爱国主义音乐存在的社会基础密切相关。

第一节 "大我"表现的人格基础

一、"大我"中的"道德性"音乐需求

爱国主义音乐审美过程中,对其表现的主题中具有人格含义的"我"的认知,直接关系到音乐审美的价值判断。"我",应该是人们在日常生活中最熟悉的词汇。然而,当人们面对爱国主义音乐审美时,如"我是谁""我与爱国主义音乐是什么关系""爱国主义音乐表现的'我'与自我的'小我',以及人类的'大我'又是什么关系""爱国主义音乐中艺术化的'大我'对生活中的'小我'具有怎样的促动"等一系列的问题,却发现很难准确地回答。实际上,"我"属于哲学、心理学和社会学范畴,有如下两层含义。

(1) 作为被认识对象的"我"(self)是指一个独特、持久的同一身份的"我"。个体意识到的自身存在的实体,包括意识到"我"的躯体、心理和社会的各种特征,以及"我"的过去、现在和将来各种特征的总和。[①] 可见,从"我"具有对象性层面看,"我"的存在与"社会"的存在密切相关,"我"的发展与"社会"的发展紧密相连。

(2) 作为行为主宰者的"我"(ego),与 self 相对应。最具代表性的是弗洛伊德精神分析论中与"本我""超我"并行的"自我"理论。在爱国主义音乐审美主题"大我"的解读过程中,我们将更多地从音乐审美的"行为主宰者"的层面来探讨"我"的内涵。因为音乐审美者的行为倾向直接反映审美者的价值判断。

那么,作为行为主宰者的"我",到底具有怎样的含义?爱国主义音乐如何从行

① 林崇德,杨治良,黄希庭. 心理学大辞典 [M]. 上海:上海教育出版社,2003.

为主宰者的"我"的层面来体现"大我"呢？弗洛伊德在他的《自我与本我》一书中明确提出了人格结构的"本我"（id）、"自我"（ego）和"超我"（superego）三个概念，并对其进行了详细的论述。"本我"处于人格结构的最底层，指的是原始、天然、自然而本能的"我"。"本我"遵循快乐原则，唯一目标就是追寻满足，"我们整个的心理活动似乎都是在下定决心去追求快乐而避免痛苦，而且自动地接受唯乐原则的调节"①，"本我"属于无意识、无计划的。"超我"处于人格结构中居于管制地位的最高部分，是道德化的"自我"，由人的道德、理想等构成，它要求个体牺牲个人、服从整体，行为道德化。这从根本上导致了与追求个人利益与愉悦的"本我"的对立。"本我"产生的各种需求由于受到"超我"的限制，不能在现实中被立即满足，需要在现实中学习如何满足需求，这种现实的状态就是"自我"。从"自我"产生的语境就可以发现，"自我"处于社会生活的现实要求、"超我"的道德追求、"本我"的利益追求之间的层次，它协调矛盾，按照现实原则管理"本我"、服从"超我"，不仅寻找满足"本我"需要的事物，而且还必须考虑到所需的事物不能违反"超我"的价值观。"……可怜的'自我'处境更坏，它服侍着三个严厉的主人，而且要使他们的要求和需要相互协调……它的三位专制的主人是外部世界、超我和本我。"② 可见，弗洛伊德用一种拟人的方式精准地刻画了"自我"与"本我""超我"之间的关系。

从"我"的这三种层面看，爱国主义音乐中的"大我"表现主要与"超我"所具有的"道德性""理想型""集体性"相关。而这三种特性反映了人类的"道德"追求的本质和"人性"发展的本质，从而使得弗洛伊德的人格结构理论虽然最初是在心理学范畴建立的，但由于该理论对人性以及人类行为的研究具有极其重要的意义和深远的影响，而逐渐泛化至人类学、社会学、伦理学等范畴，并最终上升到哲学层面。也就是说，尽管唯物主义与唯心主义哲学在很多命题上持不同的甚至相反的理念，但在"自我"命题的探寻上，二者却持相同的见解。作为唯物主义哲学的代表，马克思主义哲学的人性论认为，"人是动物性与社会性的统一，当人的动物性及利己性与其社会性相冲突时，他必须对自身做出调整，用服从社会要求或逃避冲突情境等方式来消除冲突"③，从这个维度出发，我们很容易将"本我"与动物性、利己性、"超我"与社会性相对应起来。"自我"解决冲突的方式有两种：一为消极地与野蛮的动物性本能抗争；二为积极摆脱本能的纷扰，引导自身遵循社会道德，实现理想化的自我，即"超我"。我们可以用一个表来对"本我""自我"和"超我"彼此间的关联做一个梳理（如表1-1所示）。

① 弗洛伊德. 精神分析引论 [M]. 北京：商务印书馆，1988：285.
② 弗洛伊德. 精神分析引论新讲 [M]. 合肥：安徽文艺出版社，1987：86.
③ 周越. "自我"的概念诠释 [J]. 内蒙古师大学报（哲社版），1997，（2）.

表 1-1　"本我""自我""超我"的比较

代表	本我	自我	超我
弗洛伊德	人格结构最底层	人格结构中间层	人格结构最高层
	本能，个人欲望	"本我"与"超我"的协调者，管理"本我"，服从"超我"	社会文化、社会道德与要求
	追求快乐	追求现实	追求完美
马克思	动物性	被动自我调整，服从社会要求（消极） 主动摆脱本能纷扰，积极按照社会要求活动（积极）	社会性

从表 1-1 可以看出，由于介于"本我"与"超我"之间且与二者都联系紧密，因此"自我"有时指作为肉体的个人，有时指个体的某些心理内容，如心理自我、生理自我等，有时指代超越了个体的人，即与个体相关联的社会的、道德的、文化的人。因此我们说，"自我"的概念处于社会和历史的流变中，具有多维度、多层面的立体的可解性。然而，作为"本我"和"超我"之间的协调者，无论从任何维度对"我"予以解读，无论主动还是被动，都必须符合"社会"要求，"社会性"是其无法从根本上跨越的属性。从"我"的音乐需求来讲，固然作为单独个体的"我"对音乐的需求是多样化、个性化的，然而由于"我"这一主体的"社会性"属性，导致"我"的音乐需求从根本上来讲，必然也是社会性的。从这个意义上说，爱国主义音乐的审美价值和艺术内涵主要通过爱国主义音乐的特定形态具有的"道德性"，以及通过"道德性"对音乐审美者"本我""自我"的管理与改造，逐步上升到"超我"所具有的社会道德层面和人性本身的层面，最终从音乐审美者的行为方式中体现出来。

二、"大我"存在的音乐文化语境

从上面的论述中可以发现，爱国主义音乐中所表现的"大我"与"超我"密切联系，并且这种联系主要通过"大我"的"道德性"音乐需求体现出来。那么，这是否意味着爱国主义音乐审美过程中作为"大我"的音乐需求就是千篇一律，或者完全一致的呢？实质上，"大我"的"社会性音乐需求"本质是通过音乐审美者单独个体不同的表现方式予以传达的。即不同的"自我"表现是"大我"社会性音乐需求的基础。只不过这里的"自我"是通过其"特定的音乐文化语境"来表达的，并且这种特定的音乐文化语境是人类文化的共同本质和个体文化的独特本质相结合的

整体。

自我表现有广义和狭义之分。

广义的自我表现，是"个体表达自己情感、思维、才能、态度等的过程"[①]。不同时期的自我表现的方式有所不同，在婴儿时期更多地倾向于"本我"的表达（生理及心理需要），而在成人期，自我表现则是"自我"以及"超我"约束下的共同表达。自我表现有多种方式，普遍情况下，人们借助语言、表情、眼神以及肢体行为等方式对自我进行表现，而艺术家则通过其艺术成果对人生观、世界观、美学偏好以及所持艺术观点予以表达。狭义的自我表现，是一种创作思潮："是回答自我在创作对象中的地位与意义评价的理论"[②]，与相对客观的"反映生活"的创作思潮相对，侧重在艺术创作中表现自我及自我情愫而非客观现实，淡化现实世界，强化主体精神。狭义自我表现理论的产生可追溯到文艺复兴时代，最早出现在文学领域，由法国散文家蒙田在其著作《随笔集》中明确提出，他宣称"我就是我的书的材料……我希望穿着朴素自然的日常服装被人看到，不靠技巧，也没有拘束。我描绘的就是我自己"[③]。蒙田无限地扩大了"自我"的意义，在他看来，"自我"就是普遍人性，是世界的中心，客观事物只不过是杂乱零碎的"自我表现"的手段。蒙田的自我表现思潮，从文学的角度证明"自我"的觉醒。随后，"自我表现"的创作思潮从文学逐渐蔓延到绘画、雕塑以及音乐等其他艺术领域，成为浪漫主义者艺术创作的指导思想。

如前面所述，无论是广义还是狭义的自我表现，都与特定的文化语境有某种天生的关联，都与"普遍人性"密切相关。爱国主义音乐与其他音乐形态一样，也是自我表现的一个重要手段，只不过这种自我表现存在于特定的音乐文化语境。从音乐艺术存在的不同形态上看，音乐艺术的内涵表达与自我表现密不可分。

首先，音乐创作离不开自我表现。尽管多种音响通过组织均可构成音乐，但音乐原始的素材是有限的，以十二音体系为例，音乐的基本材料就是从C—B以半音为单位构成的十二个基本音。但是，音乐家们却以这些有限的素材，创作出了无限的作品，每一个作曲家都具有自身独特的风格，这其中的内驱力就是自我表现。作曲家由于自身审美喜好、文化修养、成长环境、社会背景等因素的不同，自我表现的手段也有所不同，即便是依据相同题材，也会创作出截然不同的音乐。比如意大利作曲家罗西尼和帕伊谢洛依据相同的题材创作出了同名歌剧《塞维利亚的理发师》，但歌剧的风格却大相径庭，这其中的原因，正是作曲家对自身的创作理念、审美偏好的"自我"予以了明确的表达。

① 林崇德，杨治良，黄希庭. 心理学大辞典［M］. 上海：上海教育出版社，2003：1764.
② 王向峰. 文艺美学辞典［M］. 沈阳：辽宁大学出版社，1987：318.
③ 蒙田. 蒙田随笔集［M］. 高连兴，译. 北京：时事出版社，2015：112.

其次，音乐表演离不开自我表现。作为作曲家与听众之间的桥梁与中介，表演艺术家们必然会因为个体的不同给予作品以不同的解读。即便作曲家在作品中明确标注了速度、力度等客观要求，但因为音乐表演艺术家主观理解的不同而导致风格的游变，同一作品被不同表演艺术家演奏（唱）而生成的不同版本，就是对音乐表演无法脱离"自我"表现的最好例证。以贝多芬《第九交响曲》为例，卡拉扬、索尔蒂、巴伦博伊姆以不同的速度、力度演绎作品，柏林爱乐、伦敦爱乐、维也纳爱乐也呈现出不同的音色和风格。即便在作曲家作品的大框架下，这种不同是细微的，但音乐表演艺术家们"自我"的加入是演奏（唱）风格存在的根本原因却是不争的事实。如果音乐表演离开了自我表现，仅仅是作曲家创作意愿的僵化表达，音乐将因为表演艺术家"傀儡"的身份而丧失内在活力，架在作曲家与听众之间的桥梁将最终坍塌。

音乐中的自我表现思潮主要集中体现在浪漫主义乐派作曲家的创作中，他们认为音乐是自我情感的抒发及自我经历的表达，在与以奥地利音乐学家汉斯里克为代表的"自律派"进行的关于"音乐究竟是自律还是他律"的论战中，"他律"派（特别是以李斯特为代表的"化身美学学派"）的音乐家强调音乐就是自我情感的化身，因为作曲家自我情感的融入，才使音乐具有了"同情"的可能。

我们常说，音乐由于不具备语意性、直描性，所以带有非常强烈的主观色彩。而这里的主观，就是指"自我"，即音乐艺术的内涵表达离不开审美者的自我表现。从爱国主义音乐存在的文化语境层面看，自我表现的加入使"大我"的"道德性"音乐需求具有了独特的文化基础及多种表达方式，从而使爱国主义音乐"大我"表现的文化语境呈现出多形态、多层次、多角度的态势。实质上，爱国主义音乐的道德性就是特定音乐文化的一种体现方式。

综上所述，爱国主义音乐"大我"表现的人格基础集中体现为特定文化语境中的"道德性"，以及这种"道德性"对音乐审美者行为倾向的规范与引导，从而形成符合特定社会价值的音乐审美判断。

第二节 "大我"表现的社会基础

一、"大我"的社会内涵

从上一节的论述中可以发现，爱国主义音乐所表现的"大我"与"我"的"道德性"音乐需求，以及"自我"表现的特定音乐文化语境密切相关。这里就涉及两个既相互对立又紧密联系的关于"我"的概念——"大我"与"小我"。那么，何为"大我"？何为"小我"？爱国主义音乐中的"大我"还与除"道德性"之外的其他因素相关吗？

《新语词大词典》对"大我"的解释是:与"小我"相对,指个人所从属的集体或国家。对"小我"的解释是:指与全局相对而言的局部、小团体或个人。然而,在《当代汉语词典》《新华汉语词典》《汉语同韵大词典》以及《汉语倒排词典》等工具书中,对"大我"的解释均为"集体",对"小我"的解释均为"个人"。由此看来,"大我"与"小我"在概念属性上是具有某种对立性的一对概念。"小我"指向个体,包含了个人情感、个人喜好以及个人习惯等,而"大我"则指向集体,常与国家、民族、社会相联系,是个体所属社会法则、道德约束以及文化历史传承等因素的综合表达。

从这个维度说,爱国主义音乐中的"大我"还具有"社会属性"。那么,"大我"与"小我"具有怎样的关系?它们"天生"就是"对立"的吗?从中国现代文学史上看,最早使用"大我"概念的是胡适先生。他在1919年2月15日《新青年》第6卷第2号上发表的《不朽——我的宗教》一文中谈到个人与社会的关系时指出:"我这个'小我'不是独立存在的,是和无量数小我有直接或间接的交互关系的,是和社会的全体和世界的全体都有互为影响的关系的,是和社会世界的过去和未来都有因果关系的……这种种过去的'小我',和种种现在的'小我',和种种将来无穷的'小我',一代传一代,一点加一滴,一线相传,连绵不断,一水奔流,滔滔不绝,——这便是一个'大我','小我'是会消灭的,'大我'是永远不灭的。""我这个现在的'小我',对于那永远不朽的'大我'的无穷过去,须负重大的责任。对于那永远不朽的'大我'的无穷未来,也须负重大的责任。我须要时时想着:我应该如何努力利用现在的'小我',方才可以不辜负了那'大我'的无穷过去,方才可以不贻害那'大我'的无穷未来?""小我"与"大我"概念的使用,标志着中国文艺界对个体与社会、个人与集体关系的思考,迈入一个理性化和书面化的时期。同时,从哲学层面我们也会发现:作为与"他人"这一概念相对的"自我",带有鲜明的个体属性,这是毋庸置疑的必然。其中"小我"就是区分"自我"与"他人"的最直观、最显性、最容易分辨的特征。一方面,在精神的统领下,每一个个体都有一种使他的思想和行为保持内在一致和相对于他人独特的、使其成为那个个体的特征。除却个人喜好、个人情感以及个人习惯等心理要素以外,外貌、体型等生理要素也是"小我"的内容之一。另一方面,生活的意义本来就因人而异。一万个人,就有一万个生活映像,不同的"小我"面对同样的客体,可能会有截然不同的思考、构建方式,从而形成迥异的映像。

从中国传统哲学层面看,"我"鲜明的社会属性正是通过"大我"予以实现的。也就是说,爱国主义音乐所表现的"大我"本来就具有"社会性"。因为中国传统的一元论哲学强调天人合一,即人是自然的一部分,并坚持个体之间以及主体(人)与客体(世界)之间的关系非常紧密,具有不可分性。个体构成了社会,反之,若作为社会一部分的个体从整体中分离出来,则不能称为完整的人。从这个意义上讲,

"大我"是具有先验性的,是"自我"的固有属性之一。"自我"从根本上讲无法脱离社会、文化、历史环境的影响,这导致了"大我"存在的必然性,没有任何一个"我"可以离开社会因素而仅仅以概念形式抽象而独立地存在,之所以有"我"的行为方式,最终称其为"我"而非"你"的,不仅仅是个体的生理特质,更重要的是,"我们的一切作为,都处在一定的社会背景和历史背景中"①。马克思曾这样论述:"对于各个个人来说,出发点总是他们自己,当然是在一定历史条件和关系中的个人,而不是思想家们所理解的'纯粹的'个人。"②

因此,爱国主义音乐"大我"的存在基础,归根到底在于人的社会性。有研究表明,西方文化以个人主义(individualism)为特色,而东方文化更多地以集体主义(collectivism)为特色。可见,集体主义文化氛围下的"自我"是在与他人关系中彼此依赖所形成的,以社会取向为核心,本身就具有了"大我"的特质。

二、爱国主义音乐中的"大我"特征

从"大我"的社会性及其存在的过程和形态上看,爱国主义音乐中"大我"与"小我"是浑然一体的,是"你中有我,我中有你"的融合状态。没有任何一个爱国主义音乐作品能够抛开音乐审美者的个体体验来展现"大我",也没有任何一个爱国主义音乐作品可以完全脱离开社会、文化的浸染进行纯粹的"小我"表达。二者关系相互依存,互为补充,只有兼具"大我"意境与"小我"情怀的爱国主义音乐作品才可能是一部优秀的作品。这是爱国主义音乐表现主题的主要特征之一。

1. "大我"是爱国主义音乐的灵魂

艺术活动是社会实践的一种形式,爱国主义音乐当然也不例外。爱国主义音乐中"我"的表达,应该是与社会生活息息相关的"我",应该是与民众同呼吸、共命运,与时代脉搏一起跳动的"大我"。早在两千多年前,孔子就提出了"兴观群怨"的命题,要求诗歌既要有真情实感的抒发,又要反映社会生活,这表明了中国传统文化(其中包括大量的爱国主义音乐作品)要求艺术表达的不仅仅是"小我",更应该是"大我"的反映。这可以被视为最早关于"大我"的论述。崇尚一元论的传统文化,决定了在这个文化环境下的"我"必须适应道德规范和社会要求成为"大我",方能被广泛认同,"大我"因此成为爱国主义音乐作品传达意义的核心与灵魂所在。一些音乐作品可能会在短时间内风靡一时,但因为作曲家缺乏将自身的命运与民族、人类的命运血肉相连的胸怀,缺乏将自我的创作追求与民族、人类的生存发展水乳交融的意识,缺乏心忧天下的博大胸襟和九死不悔的使命感,最终淹没在

① 伊恩·伯基特. 社会性自我:自我与社会面面观[M]. 李康,译. 北京:北京大学出版社,2012:3.
② 中共中央马克思恩格斯列宁斯大林著作编译局. 马克思恩格斯全集(第3卷)[M]. 北京:人民出版社,1972:86.

历史的海洋中而无人问津。因此，缺乏"大我"的音乐作品是缺乏生命力的，丧失了"大我"的灵魂，音乐作品只能成为堆砌的音符。

爱国主义经典音乐之所以能予人振奋的力量，能鼓励人们为信仰、为革命而斗争，即便抛头颅洒热血也在所不辞，最核心的原因就在于其展现了"大我"的光辉形象。作为爱国主义音乐的灵魂，"大我"的表达充分与否直接影响到作品的艺术感染力和价值。

需要注意的是，"大我"的表达可能是有意识的，即作曲家有意识、自觉地反映时代，但也有可能是"无意识"的，只是作曲家自我情感的一种社会性表达。但实际上，这种"无意识"并非是真正纯粹的无意识，它只是无意识假象下"大我"的一种隐藏表达。因为，正如前面所说，无论怎样，个体的"小我"也无法脱离开社会、文化、历史的多维度影响而单独形成。

2. "小我"是"大我"内核实现的载体

音乐是精神个体性的形式，每个音乐家都具有自身独特的创作习惯与风格。他们在创作过程中以自己的审美情趣、思维方式去统摄事物，从而使得每一首优秀的音乐作品都带有音乐家鲜明的个性特征和内心世界的痕迹。这些音乐作品是作为主体的音乐家独一无二的"小我"的表达。爱国主义音乐的"大我"内核，正是通过具有特定文化语境和特定社会性的"小我"予以实现的。

如前所述，"大我"是爱国主义音乐的灵魂。但一个优秀音乐家在超越自我的狭隘性而与集体、社会、民族结合的时候，也无法抛开自己的感情、想象特点，而是只能用自己的目光来统摄生活，用自己的方式来表达生活，不可避免地带上了表述者自身的思维、创作习惯，烙上了个人的主观印记。无论是古典主义时期的贝多芬，浪漫主义时期的肖邦，还是作为现实主义音乐代表的施托克豪森，他们的作品都有极其强烈的"小我"色彩。没有"小我"，也就没有创造性的音乐本身。"大我"固然重要，可是如果没有"小我"的表达，只是在格调、内容上千篇一律追求"大我"，而忽略个体人格气质、文化素养、审美体验、价值取向等方面的差异，"风格"一词就不复存在，所有艺术作品将成为公式化的模块，这样的作品注定会因为表现力的缺乏而丧失生命力。

从这个意义上说，离开了作为载体的"小我"，爱国主义音乐所表现的"大我"只能成为口号或教条，无法唤起人们的审美体验。因为"为教化而教化"，反而丧失了音乐本身应该具备的教化功能。马克思曾经说过，"我的生产必然会物化我个性的特点……享受了个人的生命体现"[①]。从这个角度说，"小我"是生活与艺术的中介，是"大我"的载体，无论"大我"所表达的理想有多么崇高，意义有多么伟大，它

① 中共中央马克思恩格斯列宁斯大林著作编译局. 马克思恩格斯全集（第42卷）[M]. 北京：人民出版社，1972：37.

必须在实际上或精神上成为音乐家自己的生活，通过音乐创作者、音乐表演者、音乐审美者的"小我"的承载才能成为真正的音乐艺术品。然而，我们也必须认识到，"小我"的情感表达不可能是纯主观、纯粹的。即便某些作品是因为作曲家抱着纯粹的"小我"动机而创作但又被社会和历史认可，那也只是说明他所表现的"小我"不自觉地与人民、人类的"大我"有某些融会贯通的地方，他实际上是不自觉地表现了时代精神的某些方面。并非所有的作曲家都是自觉地以"世界公民"的立场，怀着忧国忧民、为民族、为大义而创作的理想进行创作，但是，只要作品具有鲜明的时代性、民族性，同时饱含作曲家的个性，即：只要"小我"与"大我"完美结合，无论这个"大我"是出于主观还是非刻意为之，只要能深刻地反映人类社会生活的本质或者其他某些方面，就可以为历史所肯定。

孤立"大我"或者纯粹"小我"的表现都是不可取的。只有既有"大我"的精神内核，又有"小我"的情怀抒发的作品，才可能成为优秀的作品。爱国主义经典音乐就是以"大我"为灵魂，以"小我"为载体，将"大我"情操通过丰富多样的"小我"表达途径有血有肉地呈现在人们眼前，使得爱国主义经典音乐拥有了感染人心、催人奋进的力量。

总之，爱国主义音乐"大我"表现的社会基础集中体现为"大我"所具有的社会属性，但这种社会属性不排斥"小我"的个体生命属性。相反，"小我"是爱国主义音乐"大我"实现的载体。片面地强调爱国主义音乐中的"大我"，将形成空洞苍白的口号式表达；单纯一味地看重爱国主义音乐中的"小我"，将会导致个体情感的"病态宣泄"，从而失去爱国主义音乐自身的本质特征——"道德性"与"社会性"。

第三节 "大我"表现经典作品分析
——以《忆秦娥·娄山关》为例

声乐作品的艺术表现是通过两个维度来完成的：歌词和音乐。只有二者相互融合、相互支撑，才能真实地表达思想，立体地描绘意象。一部具有长久生命力的优秀爱国主义音乐作品，必然是既有个体特征的"小我"形象，又有道德的、集体的、社会的"大我"情怀。由毛泽东作词、陆祖龙作曲的《忆秦娥·娄山关》就是其中的杰出代表。

一、《忆秦娥·娄山关》创作的社会需求和文化语境

《忆秦娥·娄山关》由革命领袖毛泽东创作于1935年娄山关激战以后，以娄山关战役为题材，最早发表在《诗刊》1957年第1期。1934年红军开始长征，由于党内领导人组织和军事上的决策失误，长征初期的红军处处陷入被动，导致红军遭受了连续的失败和巨大的人员伤亡。这种情况直到1935年遵义会议确立了毛泽东在全

党全军的领导地位以后才得以改善，红军就此在战略上转入主动。娄山关战役就发生在遵义会议之后。1935年1月25日凌晨，红军攻占桐梓后借着月色向娄山关挺进，经过反复争夺的惨烈战斗，在付出了不小的牺牲和代价以后终于控制了关口，中央红军在夕阳映照下，迅速通过娄山关。这次战役，"歼敌两个师又八个团，俘敌近3000人，是遵义会议以来的第一个大胜仗"①。由于这一战所具有的特殊意义，战后毛泽东随中央军委纵队登上娄山关极目四望，激情迸发，欣然写下了这首不朽之作。

综观当时的斗争局势，红军在国民党军"前堵后追"的围剿中几乎到了背水一战的地步，悲观情绪笼罩在队伍之中。娄山关大捷如同一支强心针，给困境中的红军战士带来了希望和力量。艺术作品的作用在于，通过来源于生活且高于生活的手段，将这种希望和力量更快更强地传达到人们的内心。作为红军的一员，毛泽东既是指挥者也是实施者，除了个性的表达以外，他必然会表达出所有红军将士的共同理想：为消灭剥削阶级，为建立一个公平的共产主义社会而奋斗，并由衷地为所取得的胜利而感到激动和自豪。这里的激动与自豪，并不是仅仅属于他个人的"小我"，从本质上，是属于他所在阶层的"大我"。红军战士的集体社会性需要与他在作品中情感的抒发亲密契合，"大我"在特殊的"战争文化"中被立在了作品的最高处。

二、《忆秦娥·娄山关》的"大我"表现——以"小"映"大"

1. 歌词中"大我"的表达途径

从某种维度上讲，歌词决定着作品的基调。声乐作品中思想情感的表达以及意境的抒发离不开歌词。毛泽东的原词如下：

西风烈，
长空雁叫霜晨月。
霜晨月，
马蹄声碎，
喇叭声咽。
雄关漫道真如铁，
而今迈步从头越。
从头越，
苍山如海，
残阳如血。

① 臧克家. 毛泽东诗词鉴赏［M］. 石家庄：河北人民出版社，2003：340.

之所以说这是一部"不朽之作",是缘于词中"小我"与"大我"的完美结合。上阕的短短几句展现了极为丰富的景与物:西风、大雁、清晨、明月、骏马,看似写景的笔触,因为"烈""霜""月""碎""咽"等词,画面笼罩上了一层苍凉悲壮的感觉,展现出萧疏的意境,暗示着这并非一个万马奔腾、军号嘹亮、势如破竹的壮丽战斗场面,真实地再现了革命受挫以后红军的严峻处境。而这一切都只是画面中的"背景"。联想到这部作品的创作背景,我们可以容易地意识到,画面描述的主体其实并不是这些明述的景与物,而是刮着猛烈西风的寒冷清晨,伴着南飞大雁的鸣叫,在急促的马蹄声和隐约传来的军号声中,于残月照耀下急速行军的红军战士。静态的背景,由于人的加入显得生动起来,呼啸的风声、清朗的雁叫声、细碎的马蹄声、低沉的军号声则构成了整个画面的听觉感受,惨烈而悲壮的战斗场景由此生动地展现在人们眼前。

上阕看似写景状物,然而,这里的"景"与"物"并非自然之景、自在之物,而是作者眼中之景、心中之物。王国维先生"景中有我"的命题,就是说明写景实际上是在写情中之景、表景中之情、述作者之情。艺术作品中描写的景与物是作者的真实感受的外化景象,是作者当时的心情投射,这个理论在这部作品中仍然适用。在回忆起《忆秦娥·娄山关》的创作时他曾经说过:"万里长征,千回百折,顺利少于困难不知多少倍,心情是沉郁的。"① 尽管娄山关战斗取得了胜利,但红军仍然处在强敌的围追堵截中,处境依然凶险,前途依然迷茫。正因为寒冷才觉得西风烈,正因为路难行才觉得霜重,正因为心情沉郁才听得雁叫凄苦、马蹄声碎、喇叭声咽,"烈""咽"等词正是诗人主观情感在诗作中的映射。作为个体,坚强的斗士依然有真诚而浓烈的革命情感,面对惨烈的战斗场景,看着一个个熟悉的战友在身边倒下,"小我"的悲悯情怀通过这冷色调的画面和阴沉抑郁的基调得到了充分的抒发。

上阕没有任何一个地方有"人"的具体描写与叙述,但一个有血有肉、有悲有喜、立体而生动的"小我"形象仍然跃然纸上,并以此完成了对"大我"表达的预设与伏笔。与上阕相比,下阕更多的是直抒胸臆,将上阕隐藏在幕后的"大我"摆到了台前,表达了心系民族的"大我"情怀。"雄关漫道"中的"雄"与"漫"显示出战争的残酷以及革命军人的坚强意志,而"而今迈步从头越"中"迈"与"越"则展现了诗人对获得胜利的必然决心以及克服困难的豪迈之气,任何困难都阻挡不了红军战士斗志昂扬朝着理想进发的脚步。这两句表面上是在描写红军取得了战斗胜利,豪迈地跨过了娄山关这一事件,实际上也包含了遵义会议后,诗人将带领红军跨过漫漫长征路乃至解放全中国革命道路上重重险关的决心。

① 四川大学中文系革命委员会《毛泽东诗词》学习小组. 毛泽东诗词讲解(工农版),四川大学中文系发行小组,1968:8.

紧接着后面的"苍山如海，残阳如血"，用"苍山"与"残阳"给画面增添了浓重的色彩，表现了诗人在获得胜利以后，站在一夫当关万夫莫开的娄山关关口，一方面享受着战斗的激情和胜利的欢乐，一方面对革命过往历史教训进行反思。战斗的胜利付出了巨大代价，革命征途中还要一次次面临流血牺牲，"大我"的使命感与责任感清晰地展现在读者面前。我们知道，"山"在毛泽东的诗词里有特定的指向，由于其"高""硬""险"的特质，往往暗示着强权、困难和危险，因此，将苍茫青山踏在脚下，"一览众山小"的豪情中包含着克服重重困难后的喜悦以及对蒋介石反动政权的蔑视，一个不惧流血牺牲、为了理想艰苦奋斗的"大我"形象跃然纸上。诗歌抒情主体的忧患与快乐和国家、民族命运紧紧联系在了一起，作为个体的"小我"此时升华到作为整个革命战士群体的"大我"，让作品有一种崇高的美感。此时的"大我"，是与百万工农相结合的"我"，是包含着"自信、自尊、自主、自立、自强的精神，是唐代以来中华民族久失了的浩然之气和天行健、自强不息的精神，是中华民族面对保国、保种、保教的三重危机的挑战而应激出的勇敢的应战精神"[①]的"我"。上下阕强烈的情绪对比（上阕阴郁，下阕激昂）与色彩对比（上阕冷色调，下阕暖色调），让作品显得更加丰富立体而具有画面感。

诗词往往容易流于对个人感情及命运的倾诉，诗人们更多倾向于表现"小我"的悲哀、惆怅等，而《忆秦娥·娄山关》这首词的成功之处就在于"小我"与"大我"的充分融汇与完美结合。词中不仅仅有"小我"的个人情感的抒发，更重要的是反映了一种"大我"意识；既有"小我"面对惨烈战斗场景的悲悯情怀与获得胜利后的欣喜与愉悦，也有"大我"对强权的蔑视以及面对千难万险依然斗志昂扬、意气风发的乐观主义精神。诗词展现了革命群体百折不挠的品质，坚强的战斗性和革命乐观主义精神。诗人抒发的是无产阶级的志向，是亿万人民改天换地的理想，是一种即使面临千难万险仍然胸怀坦荡、屹立不倒、奋发图强、无坚不摧的意志。全词没有一句口号，没有一句概念化的议论，没有一处教条式的说教，而是成功地融情于景，将"大我"通过"小我"的真情实感，真实地展现在大家面前。

2. 音乐中"大我"的显现手段

由于音乐本身不具备语意性，因此一个声乐作品中音乐"形象"的表达成功与否在于与歌词的融合程度。如前所述，本部作品的歌词是"小我"与"大我"结合的完美典范。因此，只有音乐与歌词紧密结合，才能通过"小我"真情实感的抒发来表达"大我"情怀。而本部作品，则是音乐与歌词完美结合的典范。音乐部分紧紧围绕歌词所表达的意境展开，作曲家陆祖龙采用了多种创作手法，在与歌词的形式、意境完美结合的同时，成功地支撑了"大我"形象。这些手法包括以下几种。

[①] 徐治彬. 把"毛泽东精神"定位于毛泽东思想的第三个层次有失偏颇—与许全兴、尚庆飞先生商榷[J]. 学术界，2005，(6)：112—118.

(1) 与词牌传统相关的"重复"手法。

《忆秦娥·娄山关》的词牌名为《忆秦娥》，而该词牌的固定格式是规定在词的上阕和下阕的第三句，是第二句后三个字的重复。如上阕第二句为"长空雁叫霜晨月"，那么第三句就应该叠第二句的最后三个字，即"霜晨月"；下阕的第三句"从头越"也就是第二句"而今迈步从头越"的后三个字的叠句。作曲家在形式上非常完美地体现了该词牌的特性，在与第二句歌词"长空雁叫霜晨月"后三个字"霜晨月"相对应旋律的音符为♯g2、♯f2、♯g2、♯f2、和e2，如果不考虑装饰音，第三乐句几乎是第二乐句相同歌词所对应旋律的完全反复（见谱例1-1）。相同的旋律不仅仅契合了词牌的格式，而且还强调了"霜晨月"这样一个阴冷的意象，为表现"大我"的顽强不屈做出了极好的铺垫。

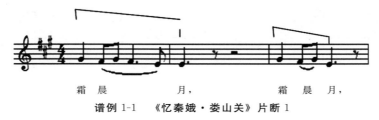

谱例1-1　《忆秦娥·娄山关》片断1

(2) 来自于民间音乐创作的"合头"手法。

除了重复，作曲家还使用了民间音乐中"合头"的方式来处理相同歌词所对应的旋律。所谓"合头"，是指在不同的乐句中用相同的音乐材料作为开始，但在随后的乐句进行中予以不同的发展并逐渐形成对比。在第38小节第一次出现"苍山如海"歌词时，与"苍山如"三字对应旋律为♯f2、♯f2、e2，第42小节第二次出现同样的歌词时，对应了同样的旋律，但在"如"与"海"之间旋律关系的处理上则大相径庭，前一乐句使用了激进与小跳相结合的旋律处理方式，情绪相对柔和、内敛，而后一乐句则采用了一个大跳音程，全曲最高音a2、最强力度ff也适时出现在这里（见谱例1-2和1-3）。"合头"手法的应用，实现了从满怀胜利喜悦的"小我"，向对前途和未来充满信心的慷慨激昂"大我"的跨越。

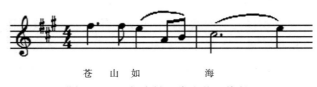

谱例1-2　《忆秦娥·娄山关》片断2

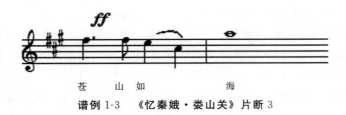

苍　　山　　如　　　　　海

谱例 1-3　《忆秦娥·娄山关》片断 3

（3）表达重复歌词的"循环"手法。

在旋律上使用了一种环环相扣的"循环"方式，后一乐句的起始旋律是前一乐句的结束材料（见谱例 1-4、1-5 和 1-6）。

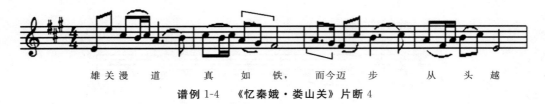

雄关漫道　真如铁，而今迈步　从　头　越

谱例 1-4　《忆秦娥·娄山关》片断 4

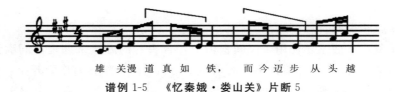

雄关漫道真如　铁，而今迈步从头越

谱例 1-5　《忆秦娥·娄山关》片断 5

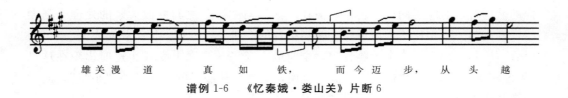

雄关漫　道　　真　如　铁，　而今迈　步，从　头　越

谱例 1-6　《忆秦娥·娄山关》片断 6

（4）多节奏型多力度的"模仿"手法。

本作品的节奏变化较多。前奏共 11 个小节，第 5—8 小节用附点四分音符与十六分音符的组合来模仿军号，由两小节构成的乐句依照完全相同的节奏模式，在不同的音高上进行反复，力度从 mf 过渡到 mp，仿佛是远处传来断断续续的军号声，暗示了词中"喇叭声咽"的意境。第 8—11 小节则使用了连续的附点八分音符与十六分音符组合构成的节奏型，来模仿踏踏马蹄声，描绘了紧张的战斗局面。

第 12—21 小节对应的是原词的上阕，与原词意境中的阴郁、沉重相呼应，音乐部分作曲家使用了比较"散"的节奏类型。相对悠长的旋律线条，突出了抒情意味，

是"小我"沉重情怀的抒发。从第 22 小节开始是原词的下阕。与下阕豪迈、雄壮的"雄关漫道真如铁，而今迈步从头越"相对应的是小军鼓工整节奏的完全承袭，伴奏声部左手整齐划一的八分音符的连续使用，突出了雄壮感，描人声部分的"而今迈步从头越"的节奏型几乎都是"雄关漫道真如铁"节奏型的完全重复，作曲家用节奏的重复来描写革命军人的前赴后继。第 22—32 小节，这两句歌词在短短的十小节中共重复了三次，采用了松（四小节）—紧（两小节）—松（四小节）的结构，暗示着革命的滚滚洪流，一个"律动"的、奋发行军的"大我"形象跃然纸上。

总之，《忆秦娥·娄山关》的歌词既有充满情感、生命和富有个性的"小我"，又有满怀革命豪情、关注人民命运和未来的集体的"大我"。"大我"是通过"小我"的视野，用真切情感来刻画的；同时，该作品的音乐紧紧围绕"小我"与"大我"展开，作曲家通过丰富的创作手法，将"小我"与"大我"用音乐手段予以刻画，达到了与歌词的高度契合。

第二章 "大理"的态度

从音乐审美主题表达思想的特征层面看，爱国主义音乐与其他音乐形态相比，主要是对"大理"思想的一种艺术表达。这种思想的表达与爱国主义音乐存在的社会价值取向、民族主义精神，以及与爱国主义音乐相联系的审美者人性本质和人性中的音乐人格、人性的艺术情感特质、人性的教育功能等因素密切相关。

第一节 "大理"中的人性

从爱国主义音乐思想表达的对象上看，这种"大理"思想的根源和精髓不主要针对音乐审美者的个体属性，即人性中的自然属性；而是对人类普遍的共性，即人性中的社会属性进行深刻的描述与表达。

一、"大理"的人性本质

（一）人性的社会属性倾向

人性包括"人"和"性"两个层面。"人"是种称谓，是可以独立存在的，是主要的实体。相反，"性"是依赖于事物而存在的东西。"人性"即是"人属性"，"人"在这里是全称，指的是所有的人，所以它是一切人类社会具有的所有属性，也是所有人的共性；而只有部分人所具有的特殊性则不是人性。马克思科学地指出了人性包含人的自然属性和社会属性。即"人性"得以生存并非因为善，得以终结亦非因为恶。从"人性"自身而论，并无善恶可言。但从社会学角度讲，"人性"这个词又被赋予了种种社会行为和社会道德规范，即人性的本质在很大程度上是通过其"社会属性"来体现和表达的。爱国主义音乐所要表达的"大理"思想也主要是揭示了人性中的"社会属性"，其美育功能也正在于此。

（二）"大理"中人性的存在目的——人性社会性

"性相近也，习相远也"，孔子在论语中说过这样一句话。但他并未对人性作直接的论述和界定。中国思想史上关于人性"善恶"的争论，始于孟子，"人性之善也，犹水之就下也。人无有不善，水无有不下"。他还进一步指出："人皆有不忍之

心，无恻隐之心，非人也；无羞恶之心，非人也；无辞让之心，非人也；无是非之心，非人也。恻隐之心，仁之端也；羞恶之心，义之端也；辞让之心，礼之端也；是非之心，智之端也。人之有是四端也，尤其有四体也。"然而不同于孟子，荀子认为人性本恶，"人之性恶，其善者伪也"。"凡人之性者，尧舜之与桀跖，其性一也。君子之与小人，其性一也。"荀子的学生李斯、韩非子等是性恶说的支持者。

至于西方（特别是欧洲），也有从"善恶"的角度谈论人性的。基督教的"原罪"说就是一种典型的性恶论（即人类的祖先亚当和夏娃违背神的意愿犯了"原罪"，从而惩罚世人，让他们的孩子和孙子来到世界上赎罪。所以人应该怀着一颗忏悔的心，努力工作以及服从某种禁忌、戒律等来获得全能全知上帝的救赎）。欧洲思想家中主要是奥古斯丁、叔本华持人性为"恶"的观点。古希腊的斯多葛和卢梭属于性"善"论者。持性有"善恶"观的有柏拉图、亚里士多德、康德等。西方的性无"善恶"论者首推洛克的"人心白纸说"。他认为人之初始，人性空白如纸，根本不存在善恶的问题，至于善与恶的观念和品质，都是后天的因素造成的，尤其受教育的影响。此外，后来的美国哲学家杜威，也可以说是性无"善恶"论者。

中国古代思想史上对人性问题的探讨主要是从善恶的角度来解释人性，一直到宋明理学性善恶论才有所变化。在西方思想史上，固然也有从善恶的立场来说明人性问题的，但从相关材料看来，不同于中国古代学者的探讨，除了宗教理念外，他们的主流不是去给人性下一个明确的价值判定和区别，从而进一步延伸强调道德的社会地位和社会功能。他们主要是强调人的心理倾向，强调人的各种要求，肯定自我的利益并在这种人性"自利"的逻辑基础上展开对法律、政治制度的讨论，从而探求社会运行的合理与和谐。他们不强调人该如何超越自我以达到一个内圣外王的程度，而是强调应该顺着人的普遍要求并加以一定的理性克制。凭借其深厚的宗教文化因素，这些人性思想就发展成了当今欧美社会普遍的人道主义观以及自由、平等、民主、法治等社会思潮和大众心理。

从中西方人性"善恶"论的演变路径上看，人性社会属性的存在一方面是为了社会公理的构建，另一方面是为了建立人性自我发展的社会秩序。其中人性的自我发展是人性社会性的基础，社会公理和社会秩序是人性社会性的体现。爱国主义音乐所表达的"大理"思想的主要内核就是社会公理和社会秩序。但这种"大理"思想建立的基础是音乐审美者人性的自我发展，也正是在这样的人性基础上，爱国主义音乐发挥了它强大的美育功能。

（三）"大理"中人性的表现方式——人性普遍性

从人性社会性的表现方式上看，一切人与生俱来、生而固有的普遍性质才叫做人性。这种普遍性意味着刚出生的婴儿和行将就木的老人拥有同样的人性属性。从这个角度来看，人性是天生固有的，而非后天习得的。一切事物的本性，就如张

岱年所言,都是必然的,不可改变的。"共相,自其为多物之所共有而言之,谓之共相;自其为一物之所有言之,则谓之性。一物之性即一物所具有之恒常。凡物皆为历程,自始至终皆在变化之中。而其变化之中有不变之恒常,即此物之性。"① 可见,从人性存在的普遍意义和"恒常性"来看,人性社会性的表现方式主要是"兼爱之心"。达尔文说过,同情心不但是构成社会本能的本质部分,而且确实是社会本能的基石。同情心不仅是人的社会性、社会本性,而且是一种本能,因为同情心是每个人与生俱来、生而固有的属性。怜悯之心,人皆有之。所以,怜悯心也是一种人性。反之,害人之心,仅仅是少数人具有的特殊性,因此不是人性。可见,不管是同情之心还是怜悯之心,从其人性的本质上看,都是对万事万物的一种"兼爱之心"。人性中有了这种具有社会属性的"兼爱之心",社会就在矛盾的解决中趋于和谐和稳定。爱国主义音乐所表达的"大理"思想,正是通过特定内容与风格的音乐艺术形态,以艺术的方式教育人们热爱集体、热爱家乡、热爱社会、热爱祖国的山山水水、热爱祖国的一草一木,从而在人性自我完善的基础上充分展现出人性的社会属性。

就人性本身而论人性的社会性,它是不变的,是必然的和普遍的。但是,这些固有的并不能独立存在,而只能存在于那些变化的、偶然的、特殊的属性之中,并通过这些属性表现出来。例如,感恩之心人人都有,这是必然的、不变的、普遍的,因而是人性;但是感恩的心并不能独立存在,它只能存在和表现于每个人的可多可少、时强时弱的感恩心之中。可见,人性的内容是不变的,形式却是多样的。这也正如爱国主义音乐所表达的"大理"思想的宗旨是不变的,但其艺术形态、艺术形象、艺术呈现方式却是丰富多彩的。

二、"大理"的人格属性

(一) 人格的行为倾向性

人格是心理学、社会学、伦理学研究的重要问题之一。关于人格的理解分歧很多。personality 这个词起源于拉丁文的 persona,意思为"面具"。值得注意的是,在古拉丁语世界,面具不是用于装扮人物身份的情节设计,而是用来代表那个人物或使那个人物典型化的惯例或程式。人格又称个性,是指决定个体的外显行为和内隐行为并使其与他人的行为有稳定区别的综合心理特征。心理学家一般将人格看作是人的内在本性的外在表现。可见,人格的主要特征之一是其外显性的行为倾向。因而奈克曼将人格定义为一个人具有的一组在各种情境中独一无二地影响其认知、动机和行为的特征。大体而言,可以从外延和内涵两个方面来理解人格。这个定义

① 张岱年. 张岱年全集(第三卷)[M]. 石家庄:河北人民出版社,1994:197.

把对人格的理解分为全面整体的人、统一持久的自我、有特色的个人和社会化的客体这四个方面。这种外显性的行为不仅是标示个体特征的行为范式，更是体现行为的社会性规范。从一定意义上说，人格的发展是个体社会化的结果。相关研究发现，影响人格发展的社会化动因基本上是家庭、学校、同伴以及电视、电影、文艺作品等。因此，作为艺术形态之一的爱国主义音乐，主要从其所表现的"大理"思想层面影响音乐审美者的艺术认知、艺术动机，从而在整体、统一的自我层面形成具有社会性规范的艺术行为，在音乐艺术的塑造中完善审美者的人格。

（二）"大理"中人格的存在特性——结构性

弗洛伊德从生物决定论的观点出发，提出了人格结构由"本我""自我"和"超我"三部分构成。其中"本我"是最原始的、与生俱来的、无意识的非理性结构，它是本能欲望的直接体现，是建立人格的基础，给人的整个心理过程提供动力。"自我"是人格的意识系统，介于"本我"与外部世界之间，根据外部世界需要而活动，它是本能欲望的执行者，给"本我"以适当的满足，它的目的在于追求快乐且避免不快乐，其主要能量用于对"本我"的控制和压抑上；而当"自我"的力量还不足以控制"本我"的时候，就出现了"超我"。弗洛伊德认为，对于一个精神健全的人而言，这三大部分构成了一个和谐统一的组织架构，使人能够有效而满意地与外界进行交往，以满足人的基本需求和欲望。反之，当人格三大部分互相冲突时，人就会处于心理失调状态，对自己和周围世界都感到不满足。弗洛伊德对人格的这种划分虽然遭到不少批评，但有一点是值得重视的，他注意到人格不是一个平面结构，而是一个有深度的立体结构，既包括要素结构，也包括层次结构。不过，他将"本我"仅限定于本能、欲望等无意识内容是有局限性的。如果我们将这种"本我"看作是一个人人格的潜在形态，除无意识方面的潜能之外，还包括意识方面的潜能，也许更能说明人格的本来面目。

从弗洛伊德的"人格结构论"中可以发现，"本我"和"自我"主要具有个体属性，其人格结构的"力"倾向于"内"。"超我"主要具有社会属性，其人格结构的"力"倾向于"外"。"超我"是根据社会行为标准和要求而在人的内部世界中起作用的。受到社会规范教化和道德准则影响所形成的良心，是人格最文明、最道德的部分，它的功能是控制行为，以期符合社会规则，因而它对"本我"是一种限制或根本不让盲目的"本我"得到满足。因此，爱国主义音乐中的"大理"思想对音乐审美者人格结构的影响主要存在于外在的社会规范和道德准则。这种人格结构的"力"从内至外促使音乐审美者整体性、结构性人格的形成。

（三）"大理"中人格的形成路径——人性的现实化

人性是人之所以为人的潜在性结构整体，是人之所以为人的根本属性。这种本性在不同个体中有不同的体现，构成不同的潜在特性。人性是潜在的，需要通过人

的行为现实化，现实化的结果就是人格。人格作为人类的共同属性与个人区别于其他任何人的特有自我属性的统一，是人出于自己更好生存的需要，通过认识、情感、意志和行为等有意识的活动塑造并体现出来。因此，人格存在着正常与不正常、健全与不健全、道德与不道德、高尚与不高尚的倾向性。一个人格健全、道德高尚并且具有个性的人，他的人性就是完善的。从这个意义上说，爱国主义音乐中的"大理"思想对音乐审美者人格形成的影响，应该建立在具体、现实的音乐活动情境下和审美者的社会化行为反应基础上。

三、"大理"的情感特质

（一）情感的动力性功能

从艺术美育的方式与途径上看，爱国主义音乐所表达的"大理"思想不是一种纯粹理性的艺术化说教形态，在这种艺术形态中凝结着特定民族文化中丰富多彩的情感形态。这种情感形态是生活在特定文化领域的人们的一种必然的生活需求和精神需求。马斯洛需求层次理论把需求分成生理需求、安全需求、爱和归属感、尊重和自我实现五类，依次由较低层次到较高层次排列（在自我实现需求之后，还有自我超越需求，但通常不作为马斯洛需求层次理论中必要的层次，大多数会将自我超越合并至自我实现需求当中）。五种需要可以分为两级，其中生理上的需要、安全上的需要属于低一级的需要，即人最基本的需求，这些需要通过外部条件就可以满足。爱和归属感、尊重、自我实现的需求属于高一级的需要，即人的精神需求。

随着人类社会的发展，人的需要也在不断发生改变，马斯洛把人的需求分成五类，反映了人的需求由物质层面上升到精神层面的一般过程。在人的精神需求中，"情感需求"是最重要的方面之一，它是人内在价值得以实现的一种表现和反映。马斯洛需求层次理论认为人的内在价值和内在潜能的实现是人的本性。在人类需求层次的跃迁过程中，总有一种内在的价值判断在起作用。美国经济学家弗兰克·奈特在《价值与价格》（*Value and Price*）一文中对价值与欲望满足之间的关系作了精辟的阐述。他认为，人们显然从价值判断中产生了欲求，正是由于有价值，人们才产生了欲望；大量的价值判断与真善美相关，不过，它们大体上或完全独立于对某个具体事件或结果的欲望；个人的经济动机本身必然包含着某些价值判断，而不仅仅是欲望。按照奈特的说法，人的欲望是从价值判断中派生出来的，价值判断决定了欲求的取舍。在认识世界、改造世界的实践活动中，价值判断能够超越个人的欲望或利害关系而独立存在，并上升为一种社会意识，我们不妨称之为"共识"。

可见，人们的价值观念是价值判断的理性结果和升华，而促使价值判断向价值观念转化的动力就是人的"情感动力"。马斯洛需求层次理论中所列的五个层次中的"归属和爱的需要"，讲的就是情感动力。情感动力是指亲情、爱情、友情、乡情等

情感因素产生的精神动力。亲情、爱情、友情、乡情和团体归属感是人之常情，喜、怒、哀、乐、好、恶更是人皆有之。

特别要指出的是，其中乡情是个相对的概念，小至爱自己的村庄和乡亲，大至爱祖国。爱国情感表现为爱国主义。爱国主义就是千百年来固定下来的对自己的祖国的一种最深厚的感情。爱国主义集中表现为对民族和祖国的高度认同感，体现着对国家和民族的浓厚感情，是感情动力最重要部分之一。个人与祖国共荣辱，个人的命运与祖国的命运是紧密相连的。

当前，我国民众的生活水平大幅提高，根据马斯洛需求层次理论，人在温饱之后，精神文化需求更加突出、更加强烈，解决人民"文化饥渴"的问题也越来越迫切。加强爱国主义教育，以重大纪念日、重要节庆活动、重大事件等为契机，开展丰富多彩的爱国主义宣传教育活动已经势在必行。其中爱国主义音乐形态的美育方式是爱国主义教育最集中、最生动的方式之一。因为爱国主义音乐形态中的"大理"思想既具有理性内涵，又具有感性的艺术形态，它容易形成强大的情感动力，促进人们形成正确的价值判断，从而进入符合社会主义核心价值观的精神境界。

（二）"大理"中情感的审美特性——社会认知

从一般意义上说，情感就其内容而言是极其多样的。换句话说，人的情感的根源在于极其多样的自然和文化的需要。凡是能满足已激起的需要或能使这种需要得到满足的事物，便会引起积极的情绪状态，从而作为稳定的情感而巩固下来。凡是不能满足这种需要或是可能妨碍这种需要得到满足的事物，便会引起消极的情绪状态，从而也同样作为稳定的情感而巩固下来。虽然动物也有情感，但动物只有生物性的低级情感，只有人才有复杂的高级情感，从某种意义上讲，这样一种高级情感是人所特有的，是在人类社会发展过程中产生的，带有社会历史性。也就是说，情感本身带有特定的社会特性。因而心理学研究认为，情感是人对客观事物是否符合人的心理需要而产生的体验，是人对外界刺激肯定或否定的心理反应。心理学一般把情感分为情绪与情感两种。它们在本质上是一致的，但情绪的变化常常受到情感的制约，因为它反映的是与生理需要和机体的活动；而情感跟社会需要、社会认知相联系，更具理性色彩。情感是沟通的媒介，是理性发展的动力。

可见，从情感产生的心理过程来看，它一方面与人的生理层面相关，另一方面与特定的社会性具有紧密的联系。音乐是一门善于表达情感的艺术。音乐表达的情感深深扎根于现实生活的土壤之中，音乐深刻而形象地反映着现实生活的丰富情感和深刻内涵，与人们在现实生活中所产生的心理活动紧密相连。音乐的表情性是指所表达的情感内容丰富多样，几乎涵盖了人类的全部精神活动，包括人的思想、感情、灵魂、意志、梦境、幻境以及潜意识等。德国古典哲学家黑格尔认为，音乐的内容是情感的表现，只有情感才是音乐要占为己有的领域。在这里，情感应当包括

各种深浅不同的欢乐、喜悦、谐趣和兴高采烈以及不同程度的忧伤、痛苦、惆怅、烦恼和焦躁不安,这些成为音乐作品中情感内容的高度概括,从古典乐派到浪漫主义乐派,但凡成功的作品,无一不是喜、怒、哀、乐等情绪状态和情感特征的准确而形象的表达。音乐作为一门特殊的艺术门类,擅长视觉性与听觉性,它的基本材料来源于声音,因为人们在听的过程中会不自觉地加入了思维活动和情绪变化。也正因为如此,生活在不同国家、不同时代、不同文化背景下的人对同首乐曲会有相同的情愫。乐谱本身是没有欣赏价值的,内心听觉再好的音乐家,在读乐谱时的感受也不能与听众在听到音乐本身所获得的感受相提并论。

可见,音乐中所表现的情感天生带有一定的社会性。对于爱国主义音乐来说,由于它本身富含深刻的社会化内涵和丰富的社会情感,并且这种情感带有特定的社会普遍性质,它内在包含着特定社会秩序和社会规范的理性特质,所以更具有社会认知特性。

(三)"大理"中情感的表现方式——自我体验

艺术离不开人类情感,大多数艺术家都把情感视为音乐作品的主要内容,把情感作为音乐表现的灵魂。从一定意义上说,音乐因人们表达情感、追求美感的需要而产生,又因情感的深刻性、广阔性特征和创造美的不间断性期望而发展,没有人的情感就没有音乐,生硬、僵死的音符因其不能充分表达人的复杂情感而无法称得上优秀的音乐作品。大江东去、石破天惊、气贯长虹的雄浑风格的音乐,小桥流水、幽深恬静、林间漫步般的轻柔乐曲,在表情达意中都能提升人的情感,净化人的心灵。在这些不同风格的音乐形态中,表达对特定人、事、物的"爱"的情感是音乐作品所要表达的主题之一。因为"爱"的情感对于审美者而言具有一种特殊的"动力",这种"爱"的动力有着很强的扩张性,往往占据人精神生活的很大空间,甚至左右人的精神世界。古往今来,为爱情而生、为爱情而死者不计其数。如文学作品《孟姜女》《红楼梦》《牡丹亭》等,音乐作品《梁山伯与祝英台》《致爱丽丝》等,影视作品《泰坦尼克号》等,把爱情的这一特点展示得淋漓尽致。

情感动力对人的整体精神动力具有放大和扩张的作用,尤其以爱情和爱国情感为典型。源于对自己祖国最深厚感情的爱国主义,是中华民族精神的核心,是中华民族不断发展壮大的思想基础。中华民族之所以历经磨难而不衰,饱尝艰辛而不去,千锤百炼而愈加坚韧,靠的就是爱国情感的激励。历史证明,越是到了民族危难的关键时刻,越是需要彰显爱国主义的巨大力量。在实现中华民族伟大复兴的历史进程中,爱国主义是动员和鼓舞人民群众团结奋斗的一面旗帜。以爱国主义为核心的民族精神,是我们不断开辟新征程、开创新未来的不竭精神动力。

从音乐情感表现的方式上看,爱国主义音乐中具有的理性(这里主要指前面所说的"大理")情感,不是经过情感知识的学习或单纯的说教就能发挥它的美育功

能，而必须在特定音乐活动中经过音乐审美者的"审美体验"，才能使音乐审美者在忘我的状态下感知和领悟到这种具有"大我"主题的普遍性、社会性情感。这种心理状态就是一种"超自我实现"现象。"超自我实现"是马斯洛在晚期所提出的一个理论。这是当一个人的心理状态处于充分地满足了自我实现的需求时，所出现的短暂的"高峰经验"，通常是在做一件事情时或是完成一件事情时才能深刻体验到这种感觉。这种现象通常出现在艺术家或是音乐家身上。

四、"大理"的教化功能

（一）教化的对象——人性形成

人性的总体特征由人的天性、智力和人性意识等因素构成。人性是人类意识进化的自然资质升级过程，教育则是促进人类实现人性这一进化的重要机制。以往的研究关于人性的各种争论，虽然众说纷纭，但一般集中在两个方面：一是人性善良与邪恶的先天后天问题。教育学承认在过去的认识中，每一种都有合理性和启发性的理解，但从来没有满足于仅仅对人性作一般的猜测和议论，而是把人性看作人类的整体发展的重要组成部分，认为它随着人的发展而发展、随着人的改变而改变。在教育学看来，人性绝不是独立的抽象物，不会单独产生作用，而是在人的全面发展中，也是在人们接受教育时逐渐被标记为"知性""仁性"，以及各种后天因素的影响，从而使人性最终成为人所独有的特性。

从这个意义上说，爱国主义音乐所表达的"大理"思想具有重要的教化功能。这种教化功能所追求的不主要是音乐审美者知识的增长、情感的丰富、意志的坚定、行为的规范，而主要是追求音乐审美者人性的构建与形成。

（二）教化的重点——人性完善

历史上有关人性善恶的争论很多，教育学对此既不纠缠也不回避。"人性本善"中的"善"总是具体的、历史的、有限的。人类在野蛮时代的善行比之现代人所具有的善行自然要少得多，否则人性的完善对于今天的人们来说，就成为一件多余的事情了。而"人性本恶"也并不等同于人性永恶。对于教育而言，最重要的是坚持"人性可变"的发展理念，要相信人性的弱点在教育的作用下可以被消除和淘汰。

事实上，人性在历史上始终是统治阶级进行思想教化的重要部分。很多教育家都有过与"习与性成""积善成性"类似的主张，即把人性的完善看成一个习、染、学、教的过程。所以，如果以德育代替人性教育，结果会是隔靴搔痒、收效甚微。因为，德育重在思想教育，而人性教育则注重本性的引导与完善，二者虽有关联，但实质不同。因此，人性的完善既是学校教育永恒发展的产物，同时也是一切教育的出发点。教育作为一种有目的、有计划的活动，虽然会对人的整体发展产生系统的影响，但只有对人性产生特定影响的活动，才会对人性的健全起到独有的作用。

可见，教育的最终目的是要培养纯朴的人性。然而，人性的质朴和自然却不一定能够被社会所接受。如一个人的耿直、率真，有可能被其他人当作偏激、固执。又如，你想要真实地表达自己，但有可能让别人难以接受。由此，完全真我而纯朴的人性表现，并非就是社会认同的人性模式。此时就需要教育对学生未来的人性表现形式做出预先的合理设计，增强其平和、宽厚、仁爱、礼让的修养，使之能更好地适应复杂社会对人性的要求。爱国主义音乐所表达的"大理"思想对音乐审美者的教化功能，不应只狭隘地停留在"道德品质"的改变；而应该将重点放在审美者"人性完善"的层面。通过这种艺术形态和艺术活动的熏陶和感染，让审美者在潜移默化的过程中形成"平和、宽厚、仁爱、礼让"等人性特征，从而在深刻的意义上发挥它的教化功能。

（三）教化的方式——人性本质

现今，"人性教育"应该成为每所学校日常工作的重要环节，贯穿整个教育过程。人性教育虽与德育、心理教育有着密不可分的关系，但是绝不能将三者等同。德育往往以说理的方式对学生进行说服开导，但其根本立足点却在人之外。心理教育侧重对学生的性格、气质、机能和个性心理特征等方面的研究培养。而人性教育则是从人的本性出发，针对人性的需求及其矛盾，按人性表现的潜在规律对人性进行定向、引导、控制和更正，是基于本性的一种因势利导、由内而外的教育手段。因而学校教育非常有必要把人性教育当成一个日常工作的重点环节并加以实施。

学校还应以人性化的教育方式对待每一位学生。知名教育家科尔指出：教育本身就是一种人性的活动，它应当通过激发人的人性的方式来培养人。所谓人性的方式，就是以关心爱护、排忧解难、时时处处为学生着想为主要的方式。对学生人性方面所表现的每一处优点、每一点进步，教师都应给予及时的表扬和肯定。总而言之，要使学生的人性不断完善，就要求学校和教师在教育工作的每一个环节都是人性化的。

在运用爱国主义音乐所表达的"大理"思想对音乐审美者的教化功能时，要注意区分"德育功能""心理学功能""人性教育功能"。要积极地运用爱国主义音乐的艺术形态，从审美者人性的本质特征上进行具体的、细致的艺术教化活动；要充分发挥爱国主义音乐艺术的本质特征，从细微、点滴之处因势利导地帮助审美者不断进行人性的自我表现、自我完善和自我发展。

第二节 "大理"的价值取向

从音乐存在的形态及其被社会接受的程度来看，音乐的存在程度与审美者的价值取向密切相关。因为价值取向既是音乐审美者的思想取向，也是音乐审美者的心

理取向，更是音乐审美者的行为取向。当一个社会的价值取向过多地倾向于"个体"时，反映个体情感的音乐形态（譬如流行音乐形态）便处于相对被更多的审美者接受的状态；当一个社会的价值取向过多地倾向于"群体"或"社会"时，反映社会性、普遍性情感的音乐形态（譬如爱国主义经典音乐形态）便处于相对被更多的审美者接受的状态。那么，爱国主义音乐的审美在现阶段到底处在一个怎样的价值取向的状态呢？我们来进行如下的分析。

一、"大理"中的社会价值取向

（一）价值取向的社会性

价值取向影响着工作态度和行为。著名心理学家西蒙认为，决策判断有两种前提：价值前提和事实前提。这充分说明了价值取向的重要性。

价值是标志客体与主体生存、发展、完善之间肯定性关系的哲学范畴，具体是指客体对主体生存、发展、完善所产生的积极效应。价值取向中的"价值"一词，与作为哲学范畴的价值概念并不完全相同。它既泛指一切与主体具有利害关联性的价值客体，又泛指主体所需求、期望的效应。它既包括物质性的，又包括精神性的；既包括现实性的，又包括理想性的。价值取向中"取向"一词，指的是主体期待、攫取或选择、追求的倾向。因此，我们可以将价值取向初步概括为：主体之价值期待、选择、追求的倾向。

一定主体的价值取向是其价值观的凝结或集中表现。价值取向具体表现为主体的功利取向、认知取向、道德取向、审美取向、政治取向等，也表现为对公理价值、认知价值、道德价值、审美价值、政治价值等之间关系的处理，还表现为对局部价值与整体价值、眼前价值与长远价值、世俗性价值与超越性价值之间的关系的权衡。从心理层面来说，价值取向即主体的认知、情感、趣味、动机、意志等心理思想倾向。它既是主体的内在立场，又是主体的行为倾向。价值取向作为主体的外在行为倾向，就是主体行动中的价值观。

任何主体的价值取向都不是先天的、固有的，但其一旦形成便成为主体构成的一个重要组成部分，便成为主体的一个重要特征。在当今社会，价值取向是一个使用频率极高的新词汇、新概念。新词汇、新概念的流行，从一定层面反映了时代的特征。在这个空前发展的时代，人们的价值取向色彩纷呈，社会显得生机勃勃，但个性彰显有余，无序、失范现象比较突出。因此，具有忧患意识的人们，特别是人文知识分子，以不同的方式呼吁着价值取向的合理化。这种合理化在很大程度上可以在爱国主义经典音乐形态的审美教育中找到答案，这些答案是潜移默化的，有些甚至是深入骨髓的。

（二）社会价值观变迁对"大理"内涵的影响

任何一种价值观都有其深厚的社会生活特别是经济生活基础，马克思曾说过，

物质生活的生产方式制约着整个社会生活、政治生活和精神生活的过程。不是人们的意识决定人们的存在，相反，是人们的社会存在决定人们的意识。换一句话说，任何社会价值观的根据都在社会生活中，社会价值观在社会生活中获得合理性，又在社会生活的变迁中丧失合理性。可以说自古以来，集体主义和个人主义都是存在的。而集体主义的现代形态是马克思主义的无产阶级的集体主义，它是在马克思主义指导下的无产阶级的阶级斗争中形成的，又为社会主义公有制所巩固和发展；个人主义的现代形态是资本主义的私有制和社会经济生活的产物，它曾是批判和摧毁封建主义制度、推动资本主义发展的有力思想武器，但也是资本主义社会的许多弊端的思想根源之一。

我国传统的社会价值观强调整体性和公利至上，倡导集体主义和社会本位，把集体利益、整体利益放在个人利益、个体价值之上，强调集体大于个人，整体重于个体，个人对集体、个人对整体具有绝对服从的义务。若有利益矛盾冲突，则是以牺牲个人和个体以保全集体与整体的利益为准则。中华人民共和国成立后，由于政治体制、意识形态和社会结构的变化，集体主义价值观成为全社会主流的价值观。改革开放以来，西方个人主义价值观大量输入，人们一方面开始对集体主义原则和价值观进行反思，另一方面开始接受西方个人主义价值观。随着政治体制、经济体制和文化体制的改革和社会的全方位开放，中国社会进入快速转型时期，中国的社会价值观日益呈现多元化的趋势，实现了从集体主义的一元价值观向一方主导与多元并存的价值观的转变、由偏重集体主义价值观向集体与个体和谐共生的价值观的转变。

从中国社会价值观的演变路径上看，集体主义社会价值观和个人主义社会价值观在不同的社会时代各有侧重。但个人主义社会价值观的演变形成了对以爱国主义音乐为主的音乐形态所倡导的"大理"价值观不相适应的社会氛围。许多音乐审美者只是醉心于主要表现个体价值观的"通俗音乐形态"，有些社会传媒机构更是时时处处在彰显这一类似的音乐形态，甚至有些团体或个人在肆意恶搞中国传统音乐形态，爱国主义音乐为主的音乐形态已经慢慢远离了他们的视野和价值判断领域。因此，在中国的现阶段社会中，迫切需要采用多种形态和手段强化和建立社会主义核心价值观。在这个过程中，爱国主义音乐形态是最好的艺术形态之一。

（三）价值观多元化与"大理"目标的实现

在全球化、信息技术和社会主义市场经济的条件下，中国社会经济迅猛发展，从而导致人们思维方式的迅速转变和社会价值观的巨大变迁。从历史发展的维度看，开放取代封闭，多元取代一元，拓宽了人们价值实现的渠道，拓宽了人们的活动天地，使人能够从多个角度寻找实现人生价值的途径，造成价值观的多元化。这无疑是巨大的社会进步，但是在多元利益主体纷争、多元价值冲突的格局下，主流价

值观式微，原来处于边缘的价值观兴起，必然会造成社会总体的价值导向茫然迷失，各个不同利益主体的价值取向处于一种无序乃至冲突的状态。在这种思维方式转变和价值观整合的过程中，各种外界事物的意义和价值被重新认识，人们的整个价值观念体系内部会发生一系列相关的重估与重构活动，从而导致新的价值观念体系的形成。

在这里，主流价值观式微是从它在价值的"实践空间"中的切实意义来理解的，也就是说，如果以为主流价值观占领了话语空间，掌握了话语权，就是解决了价值导向问题，那么就有可能人们"嘴上说的"与"心里想的、手上做的"相脱节。核心价值体系是指在社会活动中居于统治、引导地位的价值观，它能够有效地制约非主流、非主导的社会价值观发挥作用，保障社会经济制度、政治制度、文化制度的稳定和发展。马克思主义认为，只有人民群众的实践才能最终决定历史的主流。因此，核心价值体系不应只是在社会上占统治地位、形式上起主导作用的价值观，而要成为历史真正主体，即最大多数人民群众普遍自愿接受的价值观。

社会主义核心价值体系实现引领、整合多元社会价值观基本功能的前提是主体公众对社会主义核心价值体系的认同和接受。正如马克思指出，理论只要说服人，就能掌握群众；而理论还要彻底，就能说服人。所谓彻底，就是抓住事物的根本。社会主义核心价值体系所要抓住的"事物的根本"是什么？就是社会价值观的实现，即社会价值观主体公众对社会主流价值的认同、接受的现实。公众的认同、接受状况之所以是社会主义核心价值功能实现的"根本"，是由核心价值的性质及其与社会价值观的联系决定的。首先，社会主义主流价值体系是从社会整体利益出发的反映人民的根本利益和需要的价值体系，具有涵盖公众利益、需要与精神内涵的整体性、普遍性和公共性特征。因此，全面、准确地反映公众现实的社会价值观，既是主流价值特性的表现，也是其发挥作用的前提条件。其次，公众是建构主流价值体系的主体，对某种价值的认同、接受使公众的个体价值凝聚成整体性的主流价值体系。因此，只有准确把握公众价值观现状，把握公众认同、接受主流价值体系的现状，主流价值体系才可能实现其功能。再次，主流价值体系的现实与历史的合理性，要以公众为主体的实践过程和实践主体的合理性利益、需要与认可为依据。最后，作为体现社会未来发展方向，指引社会主义国家与人民奋斗目标的思想理论体系，社会主义核心价值体系应能反映社会转型期和全球化过程中公众现实的社会生活变化以及社会价值观的变化。

综上所述，爱国主义音乐形态中"大理"所表达的价值观，即社会主义核心价值体系的艺术表现形态必须在它变成真正的音乐音响形态，并被广大人民群众主动、有效地接受的前提下才能充分发挥它的美育功能。要达到这一目标，爱国主义音乐形态还应创新，采取多种艺术形态和艺术方式，真正深入人们的生活和视野。

二、"大理"中的民族主义取向

爱国主义经典音乐所强调的"大理"思想,其内在含义除前面谈到的人性的本质及其社会性,以及社会秩序和社会规范之外,还具有怎样的内涵呢?它还涉及哪些社会矛盾呢?

(一)"大理"形成的基础——民族主义

无论在西方还是东方,在风险社会之前,阶级分析的框架是理解社会矛盾和社会冲突的最基本的框架。很多西方学者否认这一点,但各种调查结果表明,阶级是各种已有的社会划分中最基本的划分,是人们判定社会位置、分辨利益差别和选择认同群体的最方便的途径。不同的是,在不同的国家和社会中,民众对阶级的内涵的理解存在着很大的不同。在对马克思的阶级学说的研究中,关于"阶级意识"的研究,一直是一个比较薄弱的环节。人们比较关注阶级的归属与占有生产资料、财富和特权的联系,而容易忽略马克思在人们的阶级归属与人们可能的社会态度和社会行动之间建立的逻辑链条。

在马克思《哲学的贫困》一书中,阶级分析的基本路径表现为将阶级分为"自在阶级"和"自为阶级"。一个以社会群体的形式存在的"自在阶级",只有通过一个历史的、认知的和实践的觉悟化过程,才能产生阶级意识,才有可能通过一致的集体行动争取共同的阶级利益。正是在这种意义上,马克思的《路易·波拿巴的雾月十八日》一文认为,农民不是一个阶级,而是同质的但相互分离的"一麻袋土豆",因为他们没有共同的阶级意识,也不会采取一致的政治行动。可见,阶级归属与人们的社会态度和社会行动之间的逻辑连接,需要一个觉悟化的过程,要经过一个获得阶级意识的中间环节。而且,尽管人们的阶级归属是获得阶级意识的基本要素,但并不是唯一的因素,很多情况下甚至不是决定性的因素。在一些特定的情况下,民族、种族、社会地位、被压迫程度等都会上升为主要的和决定性的因素,如中国推翻半封建半殖民地统治的革命,其基本力量是农民,而大量民族资产阶级和知识分子投身革命,是由于西方先进思想的导入,形成改革和革命的风潮,特别是在日本侵略中国使民族矛盾上升为主要矛盾以后,抗日救亡成为主流先进意识。

从上面的论述可以发现,民族及其所代表的阶级利益是爱国主义所强调的"大理"思想的重要内涵之一。

(二)民族主义的核心——爱国主义

总结前面的相关论述,从普遍意义上看,爱国主义就是对祖国的忠诚和热爱,核心是对民族和国家的生存发展、繁荣兴旺等根本利益的关心与维护。并且,爱国主义是在历史中形成的,是一个变化着的复杂的社会、历史、道德和心理现象,有多种表现形式,内涵是十分丰富的。总体来说,包括以下五个方面的内容,这些内

容对爱国主义经典音乐的存在形态及其美育功能的发挥具有形式和内容上的影响力。

第一，心理情感形成爱国主义经典音乐审美的情感动力。在这个层面上，表现为人们通常引用得最多的是列宁关于爱国主义的名言："爱国主义是由于千百年来巩固起来的对自己祖国的一种最深厚的感情。"这不无道理。爱国之情是人们的恋乡之情、故土之情、念祖之情的集中表现，它是长期以来人们的民族意识和对祖国深挚的爱沉淀和积累的结果，因而它更集中地表现了民族心理，其中交织着感性和理性的因素。一般来说，它不分阶级、政党、政治主张和思想信仰，为社会各方面所普遍接受。

第二，理性观念决定爱国主义经典音乐的基本内涵。爱国主义又是一种深刻的理念。人们对自己祖国的深厚情感在观念形态上表现为爱国主义是一种基本的道德规范和重要的政治原则，它以理论形式指导着人们的爱国行动，成为约束、评价人们实践行为的思想准则，它激发一代又一代爱国者去思考、探索，是激励人们的精神力量。作为理性观念，它是国家物质利益、经济关系、人们生存的社会条件和个人利益、社会心理等在人的意识中的反映和理论表现形式。在这里，它更多地表现了爱国主义的阶级属性。

第三，价值意识影响爱国主义经典音乐的思想倾向。凡是引起人们"爱"的感情的对象，总是与人的价值追求相联系的，热爱祖国的感情是与把祖国的荣誉、尊严和利益置于至高无上的地位这种价值意识相一致的。在每个爱国者的价值体系中，祖国是最崇高的价值，祖国的荣誉、尊严和利益是他竭力维护的对象，祖国的繁荣、昌盛和富强是他的崇高理想。在实际生活中，要对一个人是否爱国进行评价，就要看其行为是否把祖国利益置于个人利益之上，是否自觉地维护祖国的尊严、荣誉。

第四，社会思潮反映爱国主义经典音乐的存在形态。爱国主义作为一种社会思潮，是一定社会历史时期内不同阶层或整个民族反映当时社会政治文化情况众多思想的汇集。近代爱国主义史学思潮、文学思潮等都在历史上起过重大作用或产生过重大影响。

第五，行为模式促进爱国主义经典音乐的美育功能。爱国主义行为模式是人们在社会生活的各个领域，个体或群体的社会实践活动的一种自觉形式，是社会主体爱国主义思想的具体体现。如天下兴亡、匹夫有责，鞠躬尽瘁、死而后已，疆场杀敌、反抗强暴，埋头苦干、无私奉献，等等。这些具体行为模式均是如此。爱国主义作为一种精神力量，要变成现实，就必须在社会实践中转化为爱国的实际行为。

爱国主义的内容和形式是随着时代的发展而发展的，不同时代、不同国家，不同民族、阶级或群体评价爱国主义的尺度都是有区别的。爱国主义在心理情感上、民族上的相同性、继承性和理性观念上的时代性、阶级性的辩证统一构成了爱国主义这一复杂社会现象的重要特征。由于人民和祖国利益在各个历史阶段有着相同的内容，并且反映了社会不同利益群体的共同利益，这就形成了爱国主义的共同性和

继承性的特点。历史发展表明,当民族矛盾激化并取代阶级矛盾上升为社会主要矛盾时,这个民族内部的各阶级阶层就会出现某些一致的反映民族共同利益的要求,如维护全民族的生存权利,继承和捍卫民族的文化传统等。这些一致的民族要求,具有毋庸置疑的正义性和人民性。就一般而言,在古代,在广大民众中很难产生对整个国家有号召力的民族领袖,而统治营垒的内部的抗战派往往就担负起这个历史的责任。此时此刻,他们的行动虽仍然不可避免地还要受到自身阶级属性的制约,但也会在一定程度上超越本阶级的视野,而代表着全民族的某些共同利益。在这种历史关头,他们的命运是与民族的大多数息息相关的。也正是由于爱国主义内涵的历史属性,才使爱国主义音乐的存在形态丰富多彩。

第三节 "大理"表现经典作品分析
——古筝曲《临安遗恨》《苏武牧羊》

一、古筝曲《临安遗恨》爱国主义艺术体现的形态分析

(一) 乐曲彰显的爱国主义情怀

《临安遗恨》是我国第一部古筝协奏曲,由著名的作曲家何占豪先生于20世纪90年代初创作,它分为古筝与钢琴、古筝与交响乐队两个版本,是以我国南宋时期的英雄岳飞的历史事实为背景,表现岳飞高度的爱国主义情怀,有着深厚的历史文化意义。何占豪先生以这样一个历史人物的故事为题材,将主人公不同阶段的思想感情贯穿于整部作品中,做到叙事与抒情相结合,内容与形式相统一,并以古筝这种大众易于接受的民族乐器为载体,运用大量创新的手法,创作了这首《临安遗恨》,使中国传统音乐与西洋音乐在此得到了完美的结合。

《临安遗恨》的创作使古筝演奏从过去单纯的独奏形式跃为现在的中西音乐融合。从听觉上比较,它使旋律更显优美,和声更显丰富;从视觉上比较,它使舞台更显丰满,气势更显辉宏。因为古筝协奏曲《临安遗恨》的旋律悦耳动听,技巧难度较大,无论从旋律的美感、叙事的跌宕起伏还是与钢琴和声的巧妙配合上,都堪称佳作。

这首古筝协奏曲取材于传统乐曲《满江红》的旋律素材,进行反复加工,快、慢板结合。《满江红》曲谱最早见于1920年12月北京大学音乐研究会编的《音乐杂志》第一卷9、10号合刊,当时歌词是元代萨都剌所作的《满江红·金陵怀古》。这首词与岳飞的《满江红》所抒发的爱国之情有异曲同工之处。我国处于被帝国主义列强瓜分的危难之中,民族音乐家杨荫浏先生为了激发民众的爱国热情,就将《金陵怀古》曲调填以《满江红》的词,组成了一首鼓舞人心的歌曲。这首歌曲音调淳

厚，感情激昂，歌颂了岳飞由立志报国、征战沙场到下狱临安、痛饮御赐毒酒的悲壮人生历程。

《满江红》词，"怒发冲冠，凭栏处、潇潇雨歇。抬望眼，仰天长啸，壮怀激烈。三十功名尘与土，八千里路云和月。莫等闲，白了少年头，空悲切。靖康耻，犹未雪；臣子恨，何时灭。驾长车、踏破贺兰山缺。壮志饥餐胡虏肉，笑谈渴饮匈奴血。待从头、收拾旧山河，朝天阙"。表现了南宋英雄岳飞被奸臣陷害，囚禁在临安狱中，在赴刑场的前夕，他对社稷面临危难的焦虑，对家人处境的挂念，对奸臣当道的愤恨，以及对自己精忠报国却无门可投的无奈而引发的感慨，体现了岳飞壮志未酬、含冤被害的千古遗恨。

（二）乐曲中爱国主义艺术体现的具体表现

古筝曲《临安遗恨》共分为七段。在钢琴悲壮的前奏之后，古筝一进入即采用强有力的和弦与左手大幅度刮奏相结合，继续渲染悲愤的情绪，确定了音乐内容表现的基调。第十六至第十九小节，用长摇技法奏出的表现"国破家亡"情怀的哀伤旋律，演奏时可以处理得稍自由些，用力度、音色、节奏的变化来形成。

第二十五小节起，连续十几个小节采用相同节奏型的旋律，由慢逐渐变快，由弱逐渐加强，使我们仿佛看到身处牢狱之中的岳飞肩扛枷锁、脚戴铁镣，仍然忧国忧民、坐卧不安的焦虑之态。

谱例2-1　古筝协奏曲《临安遗恨》片断1

乐曲主题段是以传统乐曲《满江红》为旋律素材发展、变化而成，并在全曲中贯穿。淳厚的曲调，既展现了英雄豪放的性格特征，又揭示了主人公此时内心复杂的情感。结束句好似一声长叹，那是由无奈引发出的感慨。接下来音乐情绪一转，古筝奏出的战马奔驰的节奏型好像把我们带到了古代疆场，快速、激昂的音乐描绘了岳飞大元帅率领三军将士，为保卫江山社稷浴血奋战、奋勇杀敌的壮烈场面（见谱例2-1和谱例2-2）。

谱例 2-2　古筝协奏曲《临安遗恨》片断 2

当情绪达到高潮时，音乐戛然而止，钢琴以极弱的音响引出古筝的一段柔板，这段音乐表现了英雄另一面的情感。如诉的旋律寄托了岳飞对家人的思念，对勉励自己"精忠报国"的慈母的眷恋；转而轻快的曲调表现了主人公对昔时与家人欢聚情景的回忆。突然，刑场一阵擂鼓的巨响，将主人公从美好的思绪中拉回现实。曲作者在这一段采用协奏曲常用的华彩段演奏方式，给演奏者以更广阔的想象空间、更多的表现手法，更充分地表达了主人公就义前对自己不能精忠报国的伤感以及对奸臣当道的愤恨之情。最后一段是主题再现，旋律在转换的调性上奏出，哀婉平缓的曲调寄托着我们对英雄的追思。

在演奏这类爱国作品时，更多的是理解意境的追求，演奏者以一种主动、积极的状态来引导、触发听众的情感共鸣，也是促使演奏顺利进行的内在动力之一。在这种宏大的音乐结构中，演奏者必须用心去体会岳飞当时那种无助与内心爱国主义情感的相互冲突，用细腻的音乐语言来表现出这种复杂的情绪。而这种具有鲜明感情特色的爱国主义作品，更容易激起观众内心的爱国情感，引起强烈的音乐共鸣。

二、古筝曲《苏武思乡》爱国主义艺术体现的形态分析

（一）乐曲彰显的民族气节

在曹派写情的古筝曲中，有大量取材于人民大众所熟悉的历史故事，抒发爱国主义、反封建主义的思想内容。这些古筝曲大气恢宏且多带悲愤、哀怨，速度徐缓而凝重。如《苏武思乡》《陈杏元和番》《陈杏元落院》《孟姜女》等。

古筝曲《苏武思乡》是"板头曲"中流传较广的乐曲之一，取材于汉朝苏武出使匈奴，被扣留十九年，始终坚定不屈、忠贞不移的故事。此曲是河南板头曲常见的"八板体"结构乐曲，音调深沉古朴、富有韵致，节奏铿锵跌宕、颇具风骨，是河南筝派少见的具有英雄气质、史诗般气魄的优秀乐曲。《苏武思乡》一曲，运用了

曹东扶先生独创的大颤、小颤、密摇手法，淋漓尽致地刻画了苏武深沉、忧郁、苦闷及对祖国眷恋与向往的心情（见谱例2-3）。

谱例2-3 古筝曲《苏武思乡》片断1

（二）人性在乐曲中的艺术体现形态

乐曲一开始采用了深沉抑郁的旋律和缓慢的节奏，仿佛使人看到在冰天雪地的北国，已近暮年的苏武步履蹒跚地放牧在北海边，同时也形象地表现了苏武远离中原、独在他乡的苦闷心情。这一段音乐的特点，主要体现在古筝五声性音阶里常被称作"偏音"的"si"的使用上。在这里，"si"音并非"偏音"，而是以"正音"出现的，且极具稳定性。由于"si"由"la"按压奏出，充分发挥了古筝演奏中左手揉、按、滑、颤之特点，把苏武孤寂凄凉、满怀悲愤之情表达得淋漓尽致。应该注意的是，这里的"si"并非一成不变，而是要随着音乐情绪的起伏，做出河南筝派特有的快颤、大颤以及压颤、揉颤等各种不同变化来。在这段缓慢深沉的音乐之后，乐曲渐趋明朗，表达了苏武对汉朝壮丽山河的向往与怀念，以及对亲人的思念之情。在这个段落中密集的三十二分音符的合理运用，更真切地表达出苏武盼望早日返回中原与亲人团聚的急切心情。这里要着重强调的是音乐的强弱变化，即要突出音乐的对比和张力，以彰显苏武念念不忘之思乡之情（见谱例2-4）。

接着曲调逐渐明朗、激昂，在短暂的相对平稳并且略显无奈的音乐过后，情绪变得格外深沉和有力，表达出苏武决心排除万难，返回中原的坚定意愿。尤其是此处在"sol""do"两音上多次交替出现的、密集的上下滑音，把苏武对匈奴的愤怒和反抗，急于挣脱匈奴之情刻画得入木三分。乐曲结束时多次出现用苍劲的"大撮"奏出的坚定低沉愤懑的音调，表现了苏武对匈奴统治者的愤怒、反抗和至死忠于汉朝的崇高气节，似乎是苏武面对苍天发出的声声呐喊。加之不断增强的持续音和气

谱例2-4 古筝曲《苏武思乡》片断2

质昂扬的音调，使苏武"留胡节不辱"的崇高气节得到了更加强烈的体现。

演奏这首作品时建议使用河南传统的扎桩手法，这样除了可以弹奏出有力的扣指外，由此创造的整体结实、饱满的音色，更有助于表达出苏武威武不屈、忠贞不移的刚烈个性。

第三章 "大境"的趣味

从音乐审美艺术形态呈现情境的层面看，爱国主义音乐与其他音乐形态相比，主要是对"大境"的一种艺术表达。由于这种"大境"内涵的倾向性将产生特定审美趣味和审美效应，从而形成别具一格的美育功能。这种"大境"的表现与爱国主义音乐存在的社会价值取向、民族主义精神，以及与爱国主义音乐相联系的审美者人性本质，及人性中的音乐人格、人性的艺术情感特质、人性的教育功能等因素密切相关。

第一节 "大境"的审美效应

一、音乐"情境"的内涵

"情境"无论从其结构形式还是表词达意方面来看都具有异常深厚的中华文化精髓，"只可意会"的深意暗含其中。在《辞海》[①]中对于"情境"的基础解释甚为简单，即将其拆分为"情感+环境"来理解，补充说明为："一个人在进行某种行动时所处的特定背景包括机体本身和外界环境的有关因素"。随着"情境"一词在日常生活中的频频出现，以至于推广应用于诸多学科的实践研究之中，"情境"的内涵和外延都在不断扩展。从"情境"概念适用的深度和广度来看，它并不是一个可以被简单加以定义的单纯概念，诸多学科都可以从自身的研究角度出发理解"情境"的内涵，在音乐的创作和传播过程研究中也是如此，并不能提出全面的针对"情境"的解释，但是能够从研究本身出发，将音乐创作者和受众的感受与社会环境加以整合，而形成一种独特的"情境"内涵。

在此将"情境"的内涵总结为：一种建构的控制环境和社会空间，拥有引导、整合、实践和文化的功能，实现社会共鸣和反思的目的，并以此形成一种整体的认知方向和信念氛围。

① 辞海编辑委员会.辞海[M].上海：上海辞书出版社，1989.

二、"情境"的多学科解读及音乐价值

"情境"在不同的学科中具有不同的理解方式和侧重程度。中国对于"情境"最早且明确的提法出自于唐朝诗人王昌龄的《诗格》:"诗有三境:一曰物境,二曰情境,三曰意境。"此时对于"情境"的解读更倾向于诗人自身情感和心境的表达,是一种内在情愫的抒发。这种说法不断延伸扩展,在中国的文学领域和美学领域得到了极大的应用和传承,将作者内心的感受分享给外界,由此把"内在"的情境逐渐演变为"内外结合"的情境。在当代社会,"情境"的内涵也在随着学科门类的不断细化而发生变化,在教育学、心理学、人类学、社会学等学科中都有着不同的解读方式和适用范围。而"情境"的类型也开始出现细分,包括音乐情境、戏剧情境、规定情境、教学情境、社会情境、学习情境等。

(一) 爱国主义音乐主题中的教育学"情境"

中国当代著名的儿童教育家李吉林开辟了"情境"教育的先河,在儿童语文教学中不断提炼并尝试,探索了从"情境"教学到"情境"教育的道路,形成了"情境"教育学派并将此推广至其他科目的课堂教育之中。李吉林从古文的"境界说"中得到启发,从而梳理出"'物'激'情'、'情'发'辞'、'辞'促'思'的辩证关系"[①],通过这三对辩证关系,引导学生们对于客观的外界事物形成一种合理的想象,激发学生们的学习兴趣,并转化为自身的情感,通过语言和思维表达出来。

西方教育学家们为了更好地达到教育的目的和效果,早在苏格拉底时期就有所尝试,"他强调教育应是由内而外的,是将儿童心灵中的智慧不断引出、发展的过程,而不是由外而内的,不是注入、训练、铸造的过程,这种教学模式的基本过程是问题—诘问—反思—引导—结论"。[②] 这种教学方法后被柏拉图发展为"对话模式",并以"对话—辩论—思考—真理"[③] 作为该教学模式的基本过程,吸引了众多学者,这种教育方法被看作是西方情境教育的萌芽。

西方对于情境教学的研究是以情境认知和情境学习为基础的,其中整合了心理学的诸多研究方法,其中暗示性教学是一种重点综合运用于音乐教学上的教学方法,其奠基人为洛扎诺夫。这种教学方法的关键在于组织和创造一种学习环境,给学习者提供富有变化又兼具针对性的刺激,营造轻松愉快的学习氛围,激发学习者的学习热情和潜能,利用无意识的作用达到有意识的效果。这种暗示性教学不仅在音乐教学上起到巨大作用,在音乐的创作和传播之中也同样具有重要的作用,例如利用无意识的刺激对受众产生有意识的影响效果,营造整体性的共享氛围。

① 李吉林. 从"情境教学"到"情境教育"的探索与思考 [J]. 中国教育学刊,1994,(1):24—26.
② 冯卫东. 情境教学操作全手册 [M]. 南京:江苏教育出版社,2010:3.
③ 冯卫东. 情境教学操作全手册 [M]. 南京:江苏教育出版社,2010:3.

教育学中的"情境"更多地运用于课堂教育之中,通过教师的引导来激发学生们的想象力、创造力和表达能力,将"情境"假设作为学习过程中必要的想象空间,以达到更好的学习效果。教育学中"情境"的运用是得到最多运用和扩展的,主要方式是提供假定合理的想象空间,由此达到"人境合一"。

(二)爱国主义音乐内容中的心理学"情境"

心理学研究的"情境"经历了从行为到认知的过程,通过个体对于外界客观刺激而产生行为,对于这种行为而产生的体验促使个体产生认知的欲望。心理学研究中的情境认知理论并不把"情境"做单纯的主观或者客观的判断,而是结合情境所在的真实性、现实性和社会性、文化性,同时还包括个体的人格倾向、情绪、爱好等主观因素。所以,心理学对于"情境"有这样的表述:"事物发生并对机体行为产生影响的环境条件。"[①] 比如在音乐的产生、传播和鉴赏的不同阶段,"情境"的形成和共享受到不同的客观和主观因素的影响,其中包括音乐创作者所处的时代、生活背景、创作者个人的风格倾向、音乐传播和流行的不同年代特点、受众的不同欣赏水平等,诸多因素形成一种或多种刺激,然后产生行为,也由此构建出不同的"情境",形成"情境"的多样性特征。

(三)爱国主义音乐文化中的人类学"情境"

"人类学中的情境研究主要集中在文化人类学和人类学习两个领域。"[②] 文化人类学核心的研究方法为田野调查法,将调查中的不同种族、民族、社区中的文化、思想及艺术形式等解读为"他者的文化"。在进入并了解"他者的文化"的过程中引入"情境"的概念,与当地特殊的生态环境、社会环境相联系,形成一种将个人、群体、惯习以及传承相综合的文化系统,这种"情境"更加强调文化的保护和传承,并强调文化传统内化于当地人行为和惯习之中的过程。通过"情境"研究,能够还原不同文化模式的本真状态,实现文化研究的多样性、差异性和客观性。

人类学家在研究人类学习的过程中引入"情境"并整合为"情境学习"的概念,主要代表人物有 J. 莱夫和 E. 温格。人类学家在"情境学习"的研究中特别提出人类的本质学习方式和学习内容,认为学习本身就是一种情境化的活动,并将知识的获得视为人与环境共同作用的结果,由此提出"学习是实践共同体中的合法的边缘性参与"的论断。人类学的情境学习研究的主体从"环境中的人"转变为"人与环境",将"情境"作为人类学习不可或缺的重要因素,人类的学习也并不是单纯的个人行为,而是与社会相联系的共同行为,正如 J. 莱夫所言,"情境"并不意味着某

① 张广斌. 情境与情境理解方式研究:多学科视角[J]. 山东师范大学学报(人文社会科学版),2008,(5):50—55.

② 张广斌. 情境与情境理解方式研究:多学科视角[J]. 山东师范大学学报(人文社会科学版),2008,(5):50—55.

种具体的和特定的东西，或者不能加以概括的东西，也不是想象的东西。它意味着在特殊性和普遍性的许多层面上，一个特定的社会实践与活动系统中社会过程的其他方面具有多重的交互联系。

音乐作为一种艺术鉴赏形式的传播，从本质上而言，类似于文化人类学中的"情境"设置，是一种能够兼容并包的文化传播理念，从艺术欣赏的角度进行传播，在多元化的社会背景之中形成具有文化包容性的作品，能够实现艺术、文化与社会的多重联系。

（四）爱国主义音乐传播中的社会学"情境"

在社会学研究中的"情境"主要针对社会情境而展开，社会学更加关注社会结构以及社会运行的机制和状态，所以将对于社会情境的研究放置在一段时间内，将时间、地点、事件、人物等因素结合起来形成一套完整的组织结构，以此来总结社会运行及发展规律。托夫勒、黄枝连以及卡尔都曾对社会情境结构进行过相关研究。在这里借用卡尔关于社会情境所提出的六大要素："行为主体的人；含有各种特殊意义的文化特质；特殊意义与人之间的关系；个人及群体的社会互动过程；特殊的时间；特殊场合和地点。"

音乐作品的创作可以作为艺术鉴赏领域的集成，同样也是在社会情境中通过不断的加工和互动而形成的。无论是音乐作品的创作者、传播者，抑或是音乐作品的广大受众，在与音乐作品的互动中一直持续地进行着人与社会的有效互动，在宏大的社会情境之下构建出与不同作品相吻合的音乐情境，个体、情境和社会持续不间断地产生交互关系。

三、"大境"在爱国主义音乐中的功能

根据对于"情境"概念的梳理，情境具有"大境"的存在形态。爱国主义音乐从主题、内容、形态等方面所呈现出的"大境"具有以下四个方面的功能。

（一）引导功能

情境的引导功能是在无意识状态和未知状态下实现的，针对个体进入情境的前期阶段尤为重要，"情境引导者"（教师、音乐创作者以及音乐作品）将受众引入预设好的情境之中，构建一种合理的遐想空间，通过"情境"与受众实现认知与行为上的融合，将"情境"内化于心、外化于行，实现社会共鸣。

（二）整合功能

鉴于音乐作品形成的独特性以及受众文化背景的多样性和差异性特征，"情境"设置需要预留一定的空间，这个空间既能够让接受的群体享受该情境的氛围，也能够让持相反意见的群体不至于出现过激的言论和行为，这就是"情境"所具有的整合功能。这些空间要为广大的受众提供一个接受的平台，让受众接受并认可一种全

新的"情境"理念。除此之外，面对受众文化背景、认知背景以及生活习惯的不同而产生的与"预设情境"相悖的情况，也尽可能地提供一个可供参考和借鉴的切入点，搭建个体与社会联系的桥梁。

（三）实践功能

情境的实践功能即在引导受众进入"情境"之后产生的不同反应和行为。"情境"并不是一种空想空间，它是与个体的生存状态和社会运行轨迹紧密地结合起来的，尽管音乐作品可以带给人们美的享受，但并不意味着这是一种脱离正常生活轨迹的状态，只是让受众寻求在闲暇时间之中放松自我的一种方式。那么在这种情境之中，不同的个体会结合自身的不同情况而产生不同的行为。从整体上看，属于情境的实践功能引导个体在行为上的表现，可能一部分群体会产生积极的行为，一部分进入反思的状态，甚至有一部分人会出现与多数人相反的消极状态，都是一种正常现象，属于个体进入情境的不同反应，从情境认知的角度上来看则是情境的实践功能发挥的作用。

（四）文化功能

情境的文化功能是情境所有功能之中的灵魂部分，有了文化底蕴和文化背景的情境设置才能为更多的人所接受，适应并代表社会运行的正序进程，同时带动和影响更多的受众做出积极的反应和行为。音乐作品的表达也同样如此，引人入胜的作品不仅能够让广大受众享受艺术的乐趣，而且会从文化洗礼的角度使受众接受并认可一种文化情境，用这种情境内在的文化精髓影响人们的思想和行为。

第二节 "大境"的社会性

一、爱国主义音乐中的社会情境分析

个体、情境与社会三者的关系并不能用简单的包含、被包含的关系来界定，它们是相互联系并相互影响的关系对象，通过联系和互动对彼此产生影响作用。个体通过对情境的感知和对社会的认知而形成一套评价体系，衡量自身与社会的融合程度，同时在一定的可超越现实的"想象空间"之内，构建自我的情境意识。当个体的情境意识集合成为群体意识，并能够迎合时代发展趋势的时候，社会中便会出现具有相互牵涉关系的实践共同体付诸实际行动。

个体、情境与社会的关系并不完全是和谐有序的，特别是在个体认知层面，很容易出现不同的意见和声音，但这都是正常的社会现象。有序的情境和良好的社会运行机制具有调节和疏导的作用，能够化解冲突或矛盾的状态，保证三者关系的平衡。

音乐作为一种艺术形式和社会现象，其形成和传播在个体、情境与社会之间不断游离。"社会由人组成，而音乐则是一种在作曲家、演奏家和听众之间交流的社会现象。"① 音乐似乎是在人的作用下形成了一种"社会现象"，而这种社会现象创造出了一种可共享的感受——"情境"。在这种情境之中，诸多个体以及具有共同属性的结合体都受到了非常大的影响，形成全新的理念和行为模式，甚至在一段时间之后人们的行为又反过来影响情境，这便构成了另一种全新的社会意识。当诸多社会意识集结并与个体相互作用的时候，也就形成了社会。音乐情境是诸多情境中的一种，但是在音乐情境之中所体现的个体、情境与社会的交互影响关系是真实客观的，同样也是唯美的。

二、个体情境在爱国主义音乐中的社会性体现

在不同制度的国家和社会形态之下，不同的个体承担着不同的社会责任和义务，扮演着不同的社会角色，这里把与研究相关的三类人群进行简单的说明：音乐创作者、音乐传播者（演奏者或歌手）以及受众，这三类人的每个单独形态即为个体，他们因为扮演的不同角色而被加以区分。

音乐创作者算是决定情境的"始作俑者"，他们根据自己不同的阅历和感受创作音乐，并在创作的过程中营造出一种合理的情境空间，以求在音乐传播的过程中实现与受众的共鸣。

音乐传播者是音乐创作者和受众中间的桥梁，同时也是将受众引导进入音乐情境的关键引导者，受众的接受和喜爱程度一方面取决于音乐作品本身的格调和品质，另一方面也取决于演绎者的演绎是否到位，真正能够打动观众的作品自然能够实现受众与预设情境的完美融合。

受众的范围相对广泛，也比较笼统，从另一个角度来说，它包括了社会各个阶层、各种职业、各种年龄段、各种文化背景等诸多独立个体，在他们进入已经预设好的情境之后，会不自觉地产生反应和行为，具体表现出喜欢、厌恶或者漠然的状态，这便是个体与情境的交互状态。同时，这每一个个体都是构成社会的最基本的细胞，他们每个人身上所具有的共同社会属性以及对待某一固定时期内整体的社会认同，代表着一定的社会价值观和评价标准。

三、群体情境在爱国主义音乐中的社会性体现

在之前的探讨中不难发现，对于"情境"的研究是难以穷尽的，与本书高度相关的两种情境分别为音乐情境和社会情境，在这里仅对这两种情境进行简单的解读。音乐情境是在音乐创作过程中随机产生的，它使得音乐创作者与受众在一定的

① 罗莎. 音乐社会学 [J]. 孙国荣，译. 中国音乐，1983，2.

想象空间内进行灵魂的交流和沟通,在时间和空间范围内实现共享。这种情境是可以传递并得以延续的,即通过音乐的传播而延续音乐情境的意境。具体来说,"音乐情境"是指在创作之前对社会大环境和文化情境的认识,以及在创造过程中心境、态度的确立与表达。在音乐创作中,创作的"心境"与"态度"显得尤为重要,作品与"心境"结合,成为活的具有灵魂的作品;"态度"体现着作者对作品的表达和阐释,使作品具有作者的思想情感,以积极的、探寻的、热诚的心境贯穿于创作过程的始终。同时,音乐情境并不是孤立存在的,因为音乐创作者和传播者的社会属性以及自身的情感表达诉求,在音乐情境产生之时已经代表着一种社会状态,或者可以存在一些具有想象色彩的超前社会状态,但它与现实社会依旧是紧密结合起来的。

美国社会心理学家奥尔波特曾提到社会情境的概念,他认为社会情境包括三类,即真实的情境、想象的情境与暗含的情境。真实的情境是指人们周围存在的他人或群体,个体与他人或群体处于直接面对的相互影响之中;想象的情境是指在个体意识中的他人或群体,双方通过传播工具间接地发生相互作用;暗含的情境是指他人或群体所包含的一种象征性的意义,个体与具有一定身份、职业、性别、年龄等特征的他人或群体发生相互作用,也是一种影响个体行为的社会情境。无论是哪种社会情境的类型,个体作为情境中的客体,受到情境内部氛围的影响,在与社会发生互动的过程中产生思维意识或是行为上的变化。但当这种个体的认知或行为逐渐发展成为群体认知或行为的时候,个体在情境中可能会转化为主体并在互动中改变情境。所以,每一个社会情境都是社会的一个缩影,音乐情境也同样是一种社会情境,与个体和社会的关系密不可分。

第三节 "大境"的具体体现
—— 以钢琴协奏曲《黄河》为例

由于在社会情境之中人与社会不免会发生各种互动,音乐作品在形成的过程中,会因为音乐创作者的主观因素而与"社会情境"结合在一起,特别是在音乐题材的选择和内容的确定上,"社会情境"也因此具有了音乐创作者主观性的表达,重点表现在两个方面:第一,社会情境与题材内容的选择;第二,社会情境与艺术家观念的表现。

一、"群体情境"对《黄河》题材和内容的影响

(一) 群体情境与题材内容的选择

黄河——在中国人的文化基因里是"母亲河",在几千年的历史长河里,她早已

超越作为中华文明发源地的具体的"河"的现实功能意义,而成为凝聚在中国人情感中的"文化符号"。中华儿女对黄河有一种割舍不断的情愫,犹如孩子对母亲的依恋般难以割舍,这种情感中寄托着中国人的民族认同感和自豪感,这样特殊的情感依托决定了以"黄河"为题材所创作的艺术作品将更易激发起人们心灵上与情感上的共鸣。

钢琴协奏曲《黄河》改编自冼星海作曲、光未然作词的大型合唱套曲《黄河大合唱》,《黄河大合唱》是协奏曲艺术创作的源泉。《黄河》的创作者之一储望华先生在他的回忆录中这样写道:"在创作过程中,我们始终怀着对《黄河大合唱》的崇拜、虚心的态度,严肃地发掘、剪裁,提取精髓。能否将大合唱的乐魂体现到器乐表现形式中;能否成功地进行这次艺术再创作,而不是简单的移植和改编;能否利用钢琴协奏曲,特别是钢琴独特的丰富表现手段,去再现《黄河大合唱》所表现的中华民族的英雄气概,这便是对《黄河》创作组每一个成员的严峻挑战和考验!"

《黄河大合唱》诞生于抗日战争时期,以黄河为背景,描述了黄河两岸的生活场景,在创作的基础——当时历史背景下,被誉为"中国灵魂的怒吼"。《黄河大合唱》将抗日战争的画面塑造成激流勇进的黄河形象,展现出中华民族的大无畏精神和不可战胜的力量,正是这些刻骨铭心的奋斗史造就了英雄史诗,强化了每个中国人的"民族认同感"。

全曲由《黄河船夫曲》(合唱)、《黄河颂》(男声独唱)、《黄河之水天上来》(朗诵,后在中华人民共和国成立之后的演出版本中被省略)、《黄水谣》(女生二部合唱)、《河边对口曲》(对唱)、《黄河怨》(女声独唱)、《保卫黄河》(齐唱、二部、三部、四部轮唱)及《怒吼吧!黄河》(混声合唱)八个部分构成,一诞生就唱遍了祖国的大江南北,成为中华民族精神的象征。

以《黄河大合唱》为基础进行创作改编的钢琴协奏曲《黄河》诞生于"文化大革命"时期。在这个特殊的历史条件下,作曲家们把来源于西方的协奏曲形式创新性地发展、变化,对西洋乐器(钢琴)的民族化做出了成功的探索。在表现主题上,"以抗日战争为历史背景,以黄河象征中华民族,表现无产阶级的革命英雄主义,歌颂中华民族的雄伟气概和斗争精神,歌颂毛主席的伟大胜利"[1]。既突出了中国人民在毛泽东人民战争思想指导下所取得的抗日战争的胜利,又表现了其为整个世界反法西斯战争的胜利做出的重要贡献。在这个主题思想的指导下,作曲家们将原大合唱改编创作为四个乐章的套曲结构,把大合唱的乐魂通过钢琴特有的艺术表现力成功地进行了艺术的再创作。王安国曾评价说:"由于有《黄河》原作的成功基础,比较充分地发挥了钢琴的演奏技巧,使这部作品仍然具有相当的艺术感染力。"

[1] 杨牧之. 钢琴协奏曲《黄河》总谱·乐曲说明[M]. 北京:人民文学出版社,1972:86.

（二）群体情境与艺术家观念的表现

1969年2月7日，钢琴协奏曲《黄河》创作组正式成立，殷承宗为组长，最初的成员有杜鸣心、储望华、许斐星、石叔诚，之后加入盛礼洪、刘庄。创作组自成立起成员的组成一直在变化。

为了明确思想，为了更好地充实感性认识，作曲家们来到黄河边体验生活。殷承宗在访谈录中讲道："为了使普通老百姓都能听懂，决定采取组曲形式一段一段地写。当年接到创作任务，大家一起改编《黄河》的时候，真的是激情澎湃啊。我们用了两个月的时间感受和体验黄河。第一乐章表现的是陕西、山西交界处黄河千丈瀑布的壮观气势，我们就奔壶口。第二乐章写黄河的九曲连环，我们就能跑到高原上去俯瞰母亲河。写《黄河船夫曲》时我们就和纤夫一起拉纤，和农民一起吃当年抗日游击队吃过的土豆皮拌辣椒，听他们讲当年的故事。我觉得当时选对了题材。《黄河》这样的题材、旋律，这样的气派，非常适合表现中华民族不屈不挠的英雄气概，也非常适合用钢琴协奏曲来表现。而且当时想法比较纯朴——就想让最普通的老百姓一听就懂。说不定就是因为这样一些很普通的想法，《黄河》倒真是留下来了。"

虽然当时的创作是以政治为第一标准，一切为政治服务，但在创作者心中仍是艺术占据重要的地位。作为创作组重要成员的储望华在描述当时创作经历时写道："我们当时心里都清楚：《黄河》钢琴协奏曲若想获得成功，则必需取用和仰仗于《黄河大合唱》，《黄河大合唱》的词曲是一个不可分割的艺术整体。"[1]

二、"个体情境"在《黄河》中的多层面表达

"音乐情境"在音乐中的表达主要涉及作曲家对情境中的形成因素的发掘与创造。情境中的形成因素主要包括三个部分：第一，结构的空间感；第二，情节与构思的择取；第三，个体情境中的"画面感"。

在当时的"留曲不留词"的改编原则下，作曲家们发挥了钢琴作为独奏乐器的个性与特点，借用西方协奏曲的表演形式，将《黄河大合唱》成功地改编为钢琴协奏曲，运用钢琴独特、丰富的表现手段，去再现《黄河大合唱》所表现的中华民族的英雄气概。

作品分为四个乐章：《黄河船夫曲》《黄河颂》《黄河愤》《保卫黄河》。作曲家把黄河作为中华民族精神的象征，通过描绘船工与黄河惊涛骇浪的搏斗，讴歌了中华民族的坚贞不屈、顽强抗日的英雄气概。各乐章的音乐材料主要是根据声乐作品《黄河大合唱》的结构进行组织，只是在三、四乐章中采用了不同音乐材料的组合。

[1] 蒲方. 有关钢琴协奏曲《黄河》的史料评述 [J]. 中央音乐学院学报，1999，(4)：70—81.

乐曲的最后一个乐章把《保卫黄河》和《东方红》的主题音调结合在一起，并接上《国际歌》的尾句，使乐曲在歌颂伟大民族的同时进一步延伸到歌颂党，歌颂伟大领袖毛主席。乐曲所传承的"黄河"精神在改编的过程中得到了进一步的升华。

（一）结构的空间感

"音乐的组织结构，在于时间维与空间维的结合。从时间维衡量，音乐是个过程，在时间中展开，依存于时间的进行之中。无论古典的还是现代的，民间的还是专业的，音乐的时间维是不可避免的。所有与过程有关的参数，线条，节奏，过程，组织，延伸为复调的过程，音色的过程，和声的过程，调性的过程，都与时间维度相关；而纵向同时出现的音程、和弦、音色、音响、音集（即音高组织），则均与空间维度相关。音乐的历时性与共时性的关系，是音乐结构组织的决定要素。"[①] 作曲家营造出多重丰富的空间感、层次感，增强音乐的戏剧性，为建造一种有意味的情境做准备。

1. "起、承、转、合"的套曲式结构感

钢琴协奏曲《黄河》没有沿用西方器乐协奏曲三个乐章的套曲结构，而是把原同名大合唱的七段改编为四个乐章。作曲家们对四个乐章的安排遵循了中国传统音乐"起、承、转、合"的结构特点，各乐章相互独立而又密不可分。乐章间相袭递进，作品一气呵成。相比原大合唱，结构更加严谨。

"起"——第一乐章《黄河船夫曲》，以中华民族不屈不挠、勇于斗争的民族精神为起呈，乐队用磅礴的气势奏出船工粗犷而悠长的呼声，随后钢琴急促的半音阶上下进行表现出黄河惊涛骇浪的凶险场景，描绘出船工们万众一心、同狂风巨浪顽强搏斗的画面。该乐章为回旋曲式，它通过对主部的变化再现和主部与插部之间的反复对比，将第一乐章的音乐情绪推向高潮。结构图示如图 3-1 所示。

回旋曲式

A	华彩1	B	A1	B+C	A2	华彩2	D	A3
1-15	16	17-24	25-38	39-74	75-83	83	84-92	93-113
主部		插部	主部	副部	主部		副部	主部
D	D	D	D	D	E	D	D	D
船工号子	黄河奔腾翻滚	坚定有力的号子	船工与黄河搏斗	坚定乐观的号子	船工与黄河抗争	冲过急流险滩	徐缓舒展	顽强拼搏

图 3-1 回旋曲式

① 赵晓生. 时空重组 [M]. 上海：上海音乐出版社，2005：2—3.

"承"——第二乐章《黄河颂》，根据《黄河大合唱》中的第二首男声独唱曲改编而来，整个乐章庄严、雄伟。通过对黄河的热情歌颂引申出中华民族的悠久历史和博大胸怀，承续了前一乐章的情绪。结构图示如图 3-2 所示。

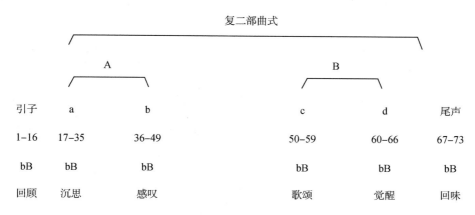

图 3-2　复二部曲式

"转"——第三乐章《黄河愤》以原大合唱中的《黄水谣》与《黄河怨》作为素材发展创作而成。该乐章的音乐发展具有戏剧性因素，作为一个在整个协奏曲中具有情绪转折意义的乐章，它在情绪表现上经历了由田园风光般恬静美好的描述，到外来敌寇入侵给人民生活带来沉重的苦难，以及由此激发起人民满腔悲愤的过程。为此，该乐章的音乐在利用多种艺术手法进行刻画的同时，还一反前面两个乐章基本上都在同一调性上展衍的惯例，多次借助转调来深化音乐的戏剧性表现。① 结构图示如图 3-3 所示。

		多段体结构			
引子	A	B	C	D	A1
1					
1—3	4—56	57—83	84—105	106—134	135—159
bE	bE	bE	B—bD	bb	bE
开阔	恬静	悲痛	控诉	声讨	怒涛奔涌

图 3-3　多段体结构

① 戴嘉枋. 钢琴协奏曲《黄河》的音乐分析［J］. 音乐艺术，2004，4.

"合"——第四乐章《保卫黄河》,第四乐章是具有战斗性的快板乐章,它延续了第三乐章末尾悲愤的情绪,并把这种情绪进一步化作战斗的动力,从而将整部协奏曲推向了高潮。音乐材料以大合唱中《保卫黄河》为基础,加入大合唱中《怒吼吧!黄河》及歌曲《东方红》和《国际歌》的旋律因素。结构图示如图3-4所示。

带插部的变奏曲式

引子	A	A变1	A变2	A变3	A变4	B	A变5	尾声
1–10	11–130	131–178	179–214	215–244	245–300	301–326	327–364	364–379
C	A	D–	C,F	F	D–bG bA–bB	D	D	D
号召	斗志昂扬	力量壮大	带入战争场景	紧张斗争	斗争白热化	东方红	保卫黄河国际歌	勇往直前

图 3-4 带插部的变奏曲式

2. 调性布局与功能和声

钢琴协奏曲《黄河》在音乐风格上难免受到欧洲音乐的影响,但作曲家们在创作中运用了大量的民间音乐素材,吸取民间音乐的营养,使作品具有民族主义风格,音乐形象的描绘得到了生动的体现。

钢琴协奏曲《黄河》所运用的调式调性大多是借用《黄河大合唱》中的调性,如第一乐章《黄河船夫曲》、第二乐章《黄河颂》都分别采用了原大合唱的D宫、bB宫调式;第四乐章的引子部分采用了原大合唱的C宫调式,《保卫黄河》的主题旋律则在主调的属调A宫调式上呈现,从整首作品的调性布局来看,四个乐章所采用的主要调性为:D宫——bB宫——bE宫——D宫。二、三度的功能进行较多,四、五度进行较少,更多的是强调色彩性。乐曲的调性布局以D宫调式作为调中心,首尾调性统一,各乐章内部又有很多变化,体现了功能和声调性布局的统一性与对比性原则;不管是乐章之间的支柱调性还是各乐章内部的调性,远关系调的运用很频繁,特别是情绪戏剧性转折的第三乐章;调性回归前的属准备阶段,为实现调性回归做好了铺垫;各乐章内部所采用的调性,其主音之间的音程关系以五声调式所能构成的音程范围(大二度、大三度、纯五度、大六度及其转位)作为调性布局的基础,有力地体现了民族旋律特点和曲式结构的协调一致。在钢琴协奏曲《黄河》中我们还看到中国风格特色的和声运用。

(1)变和弦(功能性、色彩性)的运用、副七和弦及附加音和弦的应用,使五

声性旋律借助功能和声填充了其和声内涵，使之更富于立体感。如副七和弦Ⅵ7、Ⅲ7、Ⅱ7及其转位在五声性旋律中的运用，由于包含了小七度（大二度）音程，本身就具有五声音阶的音调特点，在听觉上因三度结构的音响被弱化，而使其富有民族音响特色。

（2）和声的民族化表现在西方传统的功能和声与五声性旋律的融合上，这种融合性就是作品创作的基础。钢琴协奏曲《黄河》的旋律由于选自同名合唱，其横向线条很独立，在被改编成协奏曲后，其旋律声部由于音响的需要和意境的渲染都被加厚了，纵向上用八度框架下的三和弦形式和四五度结构和弦取代之，而横向上每个和弦的旋律音仍然是五声性的。附加音形式在五声性的结构中也是常见的，二度与四五度穿插使用，强化了民族性。

（3）七声音阶与五声性旋律作为中国传统的调式音阶频繁出现，近关系转调和远关系转调交叉增加了对比色彩，产生了不同调式调性交叉出现的特殊效果。

（4）四五度音程叠置频频出现，琵琶和弦的运用、五声性琶音的华彩演奏，使整个协奏曲在民族和声的支持下体现了强大的功能性。

3. 钢琴织体的特点

"织体"通常指多声部音乐纵横关系构成的总体运动形态，它对于音乐意境的描绘及音乐形象的刻画有着举足轻重的意义。创作者们在保留《黄河大合唱》的音调、结构和风格的基础上，充分挖掘和发挥了钢琴织体特有的艺术表现力，将声乐作品进行器乐化，在塑造音乐形象、发展乐思、表现民族特色等方面赋予了新的内涵。

（1）织体中华彩乐句的运用。

华彩乐段源于西方的音乐创作，由演奏（唱）者根据主题即兴发挥的段落，带有炫技性。钢琴协奏曲《黄河》没有完整意义的华彩乐段，而且以华彩乐句的形式插入钢琴独奏中，成为塑造音乐形象、表达音乐主题思想的组成部分，具有鲜明的画面式的造型特点。

如第一乐章中的华彩乐句，用琶音急速上下跑动的炫技性技巧刻画了黄河激流汹涌澎湃的形象（见谱例3-1）。

谱例3-1　钢琴协奏曲《黄河》第一乐章片断

谱例 3-1　钢琴协奏曲《黄河》第一乐章片断（续）

第四乐章钢琴的一段炫技华彩，坚定有力的双手上行八度，形成了一股巨大的战斗冲击力，如浪潮般涌到人们眼前（见谱例 3-2）。

谱例 3-2　钢琴协奏曲《黄河》第四乐章片断

（2）织体中民族乐器的模仿。

钢琴协奏曲《黄河》除了在乐队中加入传统乐器增加其民族特色外，对主奏乐器——钢琴的音乐创作也做了些民族化的探索和尝试，主要体现为钢琴对于某些民

族乐器演奏技法的借鉴和模仿。

如第三乐章引子过后的 A 部《黄水谣》主题音型呈示中，钢琴在高音区模仿古筝刮奏的音响织体，表现出明快的旋律，描绘出清澈秀美的景色和人们心情愉悦的画面（见谱例 3-3）。

谱例 3-3　钢琴协奏曲《黄河》第三乐章片断 1

第三乐章《黄河愤》之 B 部，钢琴织体借用了琵琶轮指的演奏效果，深刻地刻画出人们四处逃亡，流离失所，国土沦丧、妻离子散、一片凄凉的景象（见谱例 3-4）。

谱例 3-4　钢琴协奏曲《黄河》第三乐章片断 2

这些民族乐器演奏技法以及特殊音型在《黄河》钢琴织体上的运用，体现了一定的民族风格。

（3）织体中情绪的塑造。

第三乐章是充满戏剧性的一个乐章，在 C 部、D 部出现了剧烈的情绪转换。A 部主要用了大合唱中《黄水谣》的主题音乐，钢琴在降 E 大调上以一连串五声音阶构成的琶音，营造出一派清澈明媚的风光。整个 A 部分的音乐描绘了根据地人民朝气蓬勃的生活场景（见谱例 3-5）。

谱例 3-5　钢琴协奏曲《黄河》第三乐章片断 3

由钢琴深沉的和弦及铜管乐的阻塞音引入的速度业已放慢的 B 部，借用了原《黄水谣》第二段"自从鬼子来，百姓遭了殃"悲痛呻吟般的音调，在钢琴的低音区和高音区分别呈现了两次，表现了人民重难中悲痛欲绝、如泣如诉的情态（见谱例 3-6）。

进行到 C 部分，《黄河怨》中一个妇女凄惨的呼叫声犹如晴天霹雳般地出现了，这里钢琴七个小节的独奏。采用了三连音式的分解和弦作为伴奏音型，引来钢琴独奏愤恨的控诉。

紧接着音乐进入 D 部分，乐队演奏出的三小节旋律，在钢琴那犹如排山倒海般气势的分解琶音的衬托下，音乐进行显得悲愤有力，表达出中国人民满腔的仇恨以及对日本鬼子的罪行的控诉。此时的钢琴织体采用了三连音的柱式和弦为主的伴奏音型，音乐情绪上出现了这个乐章的高潮。

在乐队部分加进之后，E 部分的音乐情绪又开始从低向高进行了三次的向上推进，一次比一次坚定，表现出人民群众化悲痛为力量以及向日寇进行顽强抗争的坚

谱例 3-6　钢琴协奏曲《黄河》第三乐章片断 4

定决心,这时不断地有"不安定"的五连音、四连音及附点八分音符等不同的音型,交织在一起,表现出人民化悲痛为力量,要与敌人血战到底的决心(见谱例 3-7)。①

谱例 3-7　钢琴协奏曲《黄河》第三乐章片断 5

①　戴嘉枋. 钢琴协奏曲《黄河》的音乐分析 [J]. 音乐艺术. 2004, (4).

（二）情节与构思的择取

构思的择取关乎音乐的情节性，而情节是情境塑造必不可少的一个环节。好的构思角度与画面情节能引人入胜，给人一种回味无穷之感。

钢琴协奏曲《黄河》与《黄河大合唱》息息相关。"黄河"在大合唱和钢琴协奏两种音乐形式上的成功，除了自身所具有的艺术价值以外，成功的选材是很重要的因素。

《黄河大合唱》是我国20世纪40年代最杰出、最典型、影响最深远的声乐作品之一，是我国近代大型音乐作品的典范之作。作者运用拟人和象征手法，谱写了八个乐章，描绘出八副生动的画卷。每一乐章描绘了不同的劳动人民，谱写了不同的生活场景，贯通全部音乐的诗朗诵，语言生动真挚、通俗易懂，以道白的形式将我们自然地引入音乐的意境。

《黄河大合唱》成功演出后，它的传播速度惊人，伴随抗战队伍在人民群众中广为流传，很快唱遍了祖国的大江南北，为协奏曲的深入人心打下了基础。

大合唱为协奏曲提供了大量的音乐素材。大合唱这种声乐特有的歌词形式再加上每首都配有诗朗诵，使器乐协奏曲这种相对较抽象的音乐形式变得通俗易懂。

如《保卫黄河》的诗朗诵："但是，中华民族的儿女啊，谁愿意像猪羊一般任人宰割？我们抱定必死的决心，保卫黄河！保卫华北！保卫全中国！"这段诗朗诵之后自然引出主题旋律多声部的合唱。"风在吼，马在叫，黄河在咆哮，黄河在咆哮，河西山冈万丈高，河东河北高粱熟了，万山丛中，抗日英雄真不少！青纱帐里，游击健儿逞英豪！端起了土枪洋枪，挥动着大刀长矛，保卫家乡！保卫黄河！保卫华北！保卫全中国！"这样鲜明的形象以及具体的故事情节使抽象的纯器乐作品顿时生动鲜活起来，让《黄河》的欣赏者能够从每个乐章中听到早已熟知的曲调和歌词，音乐形象鲜明的歌词使我们能够更容易理解这首钢琴协奏曲。

钢琴协奏曲《黄河》将《黄河大合唱》的八个乐章改编为四个乐章，表3-1可以让我们大致了解大合唱为协奏曲提供的音乐素材。

表3-1　《黄河大合唱》与钢琴协奏曲《黄河》

《黄河大合唱》	钢琴协奏曲《黄河》
一、《黄河船夫曲》	一、《黄河船夫曲》（由同名大合唱歌曲原形改编）
二、《黄河颂》	二、《黄河颂》（由大合唱中的第二首歌曲原形改编）
四、《黄水谣》	三、《黄河愤》（由大合唱中《黄水谣》《黄河怨》改编）
六、《黄河怨》	
七、《保卫黄河》	四、《保卫黄河》（由大合唱中《保卫黄河》《怒吼吧，黄河》改编）
八、《怒吼吧，黄河》	

从表 3-1 可见，钢琴协奏曲《黄河》的内部音乐结构基本是按照《黄河大合唱》的体例来组织的，作曲家们提取大合唱中的精髓，将大合唱的乐魂体现到钢琴音乐的表现形式上来，从而成功地进行了这次艺术的再创作，难怪周总理在听完《黄河》协奏曲之后激动地振臂高呼："星海复活了！"可见其艺术感染力丝毫不逊于大合唱。

（三）个体情境中的"画面感"

作为一种极具抽象性的物质，音乐只有在被感知的时候才能作为艺术而存在，显示自身所拥有的艺术价值。它通过乐音音响作用于欣赏者，从旋律、速度、节奏等诸方面使人们获得感官刺激和情感体验。

"境"由心生，是艺术家情感的迸发。它也许与场景的视觉真实性未必一致，却使艺术家的情感表达与欣赏者感受相统一，从而具有心理真实感。《黄河》借助于对生活场景的描绘，抒发了作曲家们内心所拥有的强烈的情感，通过音响作用于人的听觉感官，并引发对于画面和视觉形象的联想，仿佛置身于画面中，如同身临其境。作曲家用音乐语言对场景加以精心刻画，使音乐形象富有空间的造型美和色彩的调和美。《黄河》中的每一个乐章都宛如一幅幅浓墨重彩的油画。

第一乐章《黄河船夫曲》所描绘的画面可以想象为以激流勇进、惊涛骇浪的黄河为背景，在行进至激流中的单薄的船只上，几个赤裸上身的船夫正在与狂风巨浪进行殊死搏斗，船夫们勇猛的斗志彰显了中华民族不屈不挠的精神。整个乐章最为显著的特点就是大量地运用了我国民间劳动号子的节奏与音调，这种韵律自始至终贯穿其中（见谱例 3-8）。

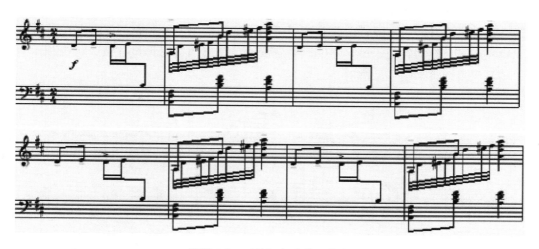

谱例 3-8　《黄河船夫曲》片段

第二乐章《黄河颂》则描绘出一幅黄河壶口一泻千里、大气而磅礴的壮美画面。乐曲一开始由乐队中大提琴缓缓奏出庄严的引子，把人们带入历史的回忆中。接着

钢琴左手部分由三连音式的分解和弦琶音引出了 A 部分的主题,由钢琴反复奏出主题,右手变化丰富、丰满的和声,以及左手流畅的琶音展现出黄河儿女数千年来在这块养育他们的土地上繁衍生息、辛勤劳动、生活、斗争的一幅幅生动画面,歌颂了哺育几千万中华儿女的母亲河(见谱例 3-9)。

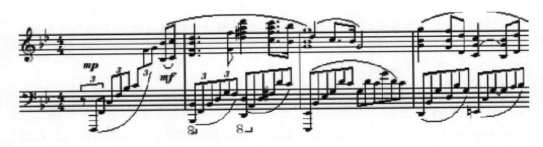

谱例 3-9 《黄河颂》片段

第三乐章《黄河愤》是所有乐章中最具戏剧性冲突的部分,因而仅用一幅画面来诠释其中的音乐内容未免有些片面。此处可借用两幅小的组图作描绘,先是革命根据地欣欣向荣景象的描摹,金黄色的阳光哺育着万物,麦苗、稻谷茁壮生长,百姓们安居乐业——乐章一开始在竹笛吹奏出带有陕北风格的开阔引子后,钢琴于降 E 大调上以一连串五声音阶构成的琶音进行,营造出一派清澈明媚的风光(见谱例 3-10);其后另外出现的一幅场景则打破了这种静谧、美好的田园生活,它所呈现的是一片生灵涂炭的景象,图画色彩也由之前明亮的暖色调转为灰蒙蒙的冷色调,而这一切都因为日寇的入侵,乐曲 B 部中乐队铜管乐的阻塞音和钢琴深沉和弦等的运用也预示了情绪的转变,民不聊生,悲痛欲绝,愤起的黄河再掀狂浪,仿佛预示着一场暴风雨即将来临(见谱例 3-11)。①

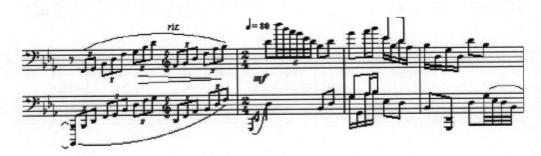

谱例 3-10 《黄水谣》片段

① 夏侯琳娜. 钢琴协奏曲《黄河》研究[D/OL]. 济南:山东师范大学,2008.

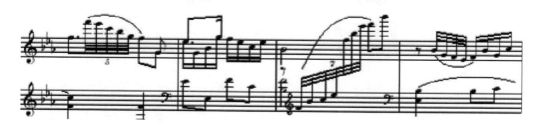

谱例 3-10 《黄水谣》片段（续）

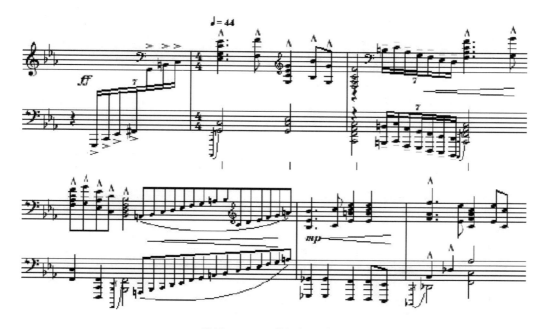

谱例 3-11 《黄河怨》片段

第四乐章《保卫黄河》则承接着第三乐章的情绪，将整部协奏曲推向了高潮。《保卫黄河》的主题音乐在钢琴部分出现，这一音乐动机为我们刻画出抗日军民迈着坚毅的步伐奔向抗日战场的画面，表达出人们誓死保卫黄河、保卫祖国的决心。乐曲钢琴主题部分的呈示中，在左手循环往复的八度级进下行所营造的紧张气氛的背景烘托下，《保卫黄河》主题音调中附点节奏的大量使用，使音乐富有战斗性，具有典型的进行曲特征。当钢琴的六连音柱式和弦和乐队所有乐器共同奏出《东方红》主题时，乐曲达到最高潮，在毛主席的领导下，抗日军民取得了解放战争的伟大胜利。钢琴再次奏出《东方红》，乐队同时出了《国际歌》的音调，整个乐章在钢琴的华彩乐句中辉煌地结束（见谱例 3-12、3-13）。

谱例 3-12 《保卫黄河》片段

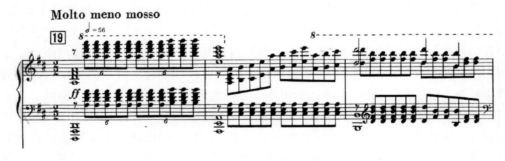

谱例 3-13 《东方红》片段

作为创作主体的作曲家，他的音乐创作与当时的历史语境是密不可分的，二者

存在辩证关系。艺术作品的创作受到社会普遍意识形态的影响，它或"模仿"，或"反映"，或"记录"，或"表现"当时的社会意识形态，被社会意识形态所决定，同时，作为特殊的"审美意识形态"，又具有相对独立性。钢琴协奏曲《黄河》经历了"文革"时期国内的强力传播，进而向世界范围广泛传播，经过历史岁月的筛选，被专家和大众认可，是一部具有永恒价值的经典作品，这部象征中华民族精神的大型音乐作品在中国钢琴音乐作品中占有重要的历史地位。

第四章 "大爱"的形象

从音乐审美形象塑造的层面看,爱国主义音乐与其他音乐形态相比,主要是对"大爱"形象的一种艺术表达。形象是一切艺术的本质特征之一。爱国主义音乐所塑造的"大爱"形象与爱国主义具有的社会情感、特定的民族艺术语言以及中国传统艺术审美的意象性倾向密切相关。

第一节 "大爱"形象的类型化表现

爱国主义音乐所塑造的"大爱"形象形成基础是对类型化情感的表达。这种类型化情感除具有情感的本质特征之外,还具有特定的社会属性。情感的本质特征主要表现在情感的形态性、情感的意象性、情感的表现性;情感的社会性主要表现在情感的对象性。

一、爱国主义音乐中"大爱"的情感性表现

早在两千多年前,《乐记》便提出了"凡音之起,由人心生也"的看法,并对音乐是如何以不同的声音表达出哀心、乐心、喜心、怒心、敬心、爱心等不同情感类型进行了描述。"乐者,心之动也",明确指出音乐是感情的艺术。"声者,乐之象也",其中的"乐之象",即音乐之象,是形外之意的象,是意象。音乐的物质材料——声音在时间中运动这一特性,蕴涵着音乐的象,不是表现外物的形状,而是表现其动象的美学思想。西方历史上,感情论音乐美学的代表人物黑格尔在《美学》中不断强调情感才是音乐表现的内容,是音乐所要占据的领域。他提道:在这个领域里,音乐扩充到能表现一切各不相同的特殊情感,灵魂中一切深浅程度不同的欢乐、喜悦、谐趣、轻浮、任性和兴高采烈;一切深浅程度不同的焦躁、烦恼、忧愁、哀伤、痛苦和惆怅等,乃至敬畏、崇拜和爱之类情绪都属于音乐所表现的特殊领域。[①] 而在现代音乐美学研究中,波兰音乐学家丽萨认为:"在音乐中,由于缺乏具体的、实在的、单个的'客体',感情反映的因素便能比较强烈地发挥作用……由于

① 张前. 音乐美学基础[M]. 北京:人民音乐出版社,2003:119.

物质材料的缘故，客体因素就完全居于次要地位，而表情、感情的因素，作为作品的'内容'，占据了首要地位。"① 在我国当代音乐美学研究中，也普遍认为音乐是一种表现情感的艺术。于润洋在《对一种自律论音乐美学的剖析》一文中明确指出，音乐能够表达情感。张前先生在《音乐美学基础》一书中指出："音乐是一种善于表现人对现实生活的心理感受，尤其是情感态度的艺术。"② 可见，爱国主义音乐与其他音乐形态一样，都是通过情感来塑造艺术形象的。只不过这种情感形象的呈现形态更具有社会属性。

二、爱国主义音乐中"大爱"的对象性表现

情感是人类心理活动的重要组成部分，是一种复杂的心理现象。由于在情感的产生过程中，持续阶段往往在时间维度上占更大的比重，因而我们说情感是发生在时间中，在时间的运动过程中呈现出来的。爱就是情感的一种。爱有生动的爱，也有抽象的爱，不承担任何义务的爱，对人类、大自然等一般的爱。有对事业的爱，对同志的爱，对朋友、亲人的爱，对家庭、孩子的爱，有对宗教的爱，等等。爱是指包含着很深的感情和心理及生理上的一种关系。在爱的表现上，有与生物性需要相联系的爱，如与人的衣、食、住、行、性等基本生物性需要相联系的爱。它是人的自然属性在情感中的反映，是始终存在的。如对美味食品的爱，对温暖衣服的爱，对宽敞住所的爱等。也有与基本社会性需要相联系的爱。所谓基本社会性需要是指这样一类需要：它们虽然是在人类社会环境中发生并发展起来的，但它的发生相对来说受教育影响较少，而带有一定程度的先天性特点的社会性需要。比如孩子与父母对彼此依恋之爱；孩子对新事物表现出的探究需求的爱；孩子对美好事物的爱，等等。这类爱比前一类爱具有更高的发展水平。随着人类社会化进程的发展，这类爱在个体情感生活中占有愈加重要的地位。作为一个成熟的个体，人类的爱更多的是与交往、尊重、探究活动相联系的。还有一种与高级社会需要相联系的爱，它是在人类社会环境中发生、发展起来的，主要受教育的影响，是后天学习得到的社会性需要，是人类在基本社会性需要基础上进一步发展的结果，是人类所特有的。人类中的高级情感便与这类需要相联系。如道德感，它是关于他人或自己的行为、思想是否符合社会道德行为准则而产生的情感，它是与对他人和自己道德要求的需要相联系的。例如，对自己祖国和人民的爱，对自己民族的尊严感和自豪感，以及阶级情感，革命人道主义情感、国际主义情感等。这是一种超越了生理性需求和基本社会性需求的爱。前两种爱我们称为"小爱"，这最后一种爱，我们称之为"大爱"。在爱国主义经典作品中所表

① 丽萨. 论音乐的特殊性 [M]. 于润洋，译. 上海：上海文艺出版社，1980：35—36.
② 张前. 音乐美学基础 [M]. 北京：人民音乐出版社，2003：121.

现的爱正是这种"大爱"。

三、爱国主义音乐中"大爱"的意象性表现

与其他艺术创作一样,音乐创作是表现情感的艺术实践。在爱国主义经典作品中,音乐所要表达的情感更多的是在作品中传达一种对祖国、对民族的大爱之情。这类作品在音乐中所塑造的形象更多是形外之意的象,是意象。意象"就是一个有组织的内在统一的因而是有意蕴的感性世界"①。以《黄河钢琴协奏曲》为例,在音乐作品中,黄河已不仅仅是一条河流,它已高度凝结成一种有生命、有情感的"民族之魂"的象征。这里传递出作者对民族的大爱之情,这是形外之意的意象。

还有一个例子可以帮助我们理解意象究竟是什么。后期印象派画家梵·高有一幅油画《农妇的鞋》,鞋子磨损出黑洞,象征着劳动的艰辛。农妇穿着这双硬邦邦、沉甸甸的破旧农鞋,迈动在一望无际的永远单调的田垄上,这一场景浸透的是农妇对生活的焦虑,以及那战胜了贫困的喜悦。艺术家要表现的并不仅仅是一双鞋,而是属于那双破旧的鞋的那个"世界"。也可以说,艺术家画的不仅是一双鞋,更是形外之意的意象,是一个完整的、意蕴内在于其中的感性世界。这个完整的、意蕴内在于其中的感性世界,就是意象。②

中国古典文学作品中也包含有这种意象。柳宗元《竹》:"今日南风来,吹乱庭前竹。低昂中音会,甲刃纷相触。萧然风雪意,可折不可辱。"王安石《与舍弟华藏院忞君亭咏竹》:"一径森然四座凉,残阴余韵去何长。人怜直节生来瘦,自许高材老更刚。"这两首诗无不借咏竹,表达出作者的清高孤傲之意。再举一个音乐方面的例子,歌剧《江姐》中《红梅赞》以红梅不畏严寒、百折不挠、越是恶劣的环境就越是傲雪凌霜,来比喻江姐百折不挠的高贵品质和坚定不移的革命意志。在"三九严寒"和"千里冰霜"的恶劣环境下,依然"一片丹心向阳开",表现出江姐乐观的革命斗志和对祖国光明未来的美好憧憬,而梅花的精神由此得以升华。

音乐物质材料的特殊性使得音乐创作不得不离开抽象的概念和可见的具体视觉形象的表达和描述,而是最大限度地倾注全力在内在感情的表现上。音乐创作中作曲家更多地要将巨大的创造力贯注到表现情感方面,这才是音乐创作获得艺术感染力的基础。音乐创作出来的形象绝不是具体可形的象,而是形外之意的象,即意象。

① 叶朗.现代美学体系[M].北京:北京大学出版社,2005:105.
② 叶朗.现代美学体系[M].北京:北京大学出版社,2005:106.

第二节 "大爱"形象的形成路径

一、独特的音乐语言表现爱国主义"大爱"形象

谈到音乐与形象,不得不提的是苏联艺术理论体系中形象性这一核心的概念。苏联音乐学者、音乐美学家克里姆辽夫说:"任何艺术只有当它形象化时,也就是说,当它以具体可辨的形式表现其情绪和思想时,才算是艺术……艺术之间既然有区别,它们具有的形象性当然也就有所不同,各种艺术的典型能力明显地表现在形象的不同性质和特点之中。"①

任何一门艺术,只有当它自身的最本质特性得到充分体现时,也就是只有当作者在创作中真正遵循其特殊规律时,这门艺术的特殊表现力才会充分发挥出来,体现出它独特的艺术力量,具有艺术感染力。而不同艺术之间最本质的区别在于它们使用的不同的物质材料。例如建筑艺术使用的是石头、砖块;文学使用的是语言;绘画使用的是颜料;舞蹈艺术使用人体运动;音乐使用的是声音。用声音作为物质材料,是音乐艺术自身所具有的独特性质。波兰音乐学家卓菲娅·丽萨对作为物质材料的声音有如下概括:"音乐的声音材料本身是经过概括而构成的,是经过特定的方式从自然界物质中选择出来的,是在不同文化中发展起来的许多体系中的一种。音乐的声音材料的这种体系,决定了这样一个事实:它只诉诸听觉,因为乐音不同于我们所熟悉的自然界的噪音,不同于同样以音响材料为基础的语言。音乐作品使用的各个单独的音,除了代表它自身以外,不是任何客体的标志。而当它成为音乐整体中的一个因素,成为具有一定含义的音乐整体的一个组成部分时,它便可以成为不同于它自身的某种东西的表现和反映。"②

从克里姆辽夫和丽萨的论述中,我们知道,任何艺术只有当其形象化时,才算是艺术,而不同艺术之间最本质的区别在于其所使用物质材料的不同。音乐艺术的物质材料声音是经过作曲家精心思考创作而出的,是自然界不存在的声音,是通过人的思维活动创造而出的音响,因而音乐的声音是一种创造性的声音。自然界的雷雨声、汽车的喇叭声、机器的轰鸣声、水流声等声音也会被作曲家采用,但多是被作曲家创造性地、有目的地排列组合在音响整体之中。而此时它们已经失去了自然声音的原有功能,喇叭声不再是提醒路人的信号,掌声也不再作为喝彩的表达方式,它们只是被当作一种特殊的音响效果被作曲家创造性地编配到音响整体中。

音乐与语言一样,都是用声音来表达的,只是它们所表达的意义不同。语言具

① 于润洋. 现代西方音乐哲学导论 [M]. 北京: 人民音乐出版社, 2012: 392.
② 于润洋. 现代西方音乐哲学导论 [M]. 北京: 人民音乐出版社, 2012: 398.

有约定性的语义，每个字乃至每句话都具有特定的含义。音乐的声音则仅仅限定在艺术的范围内，它本身并不会有确定的含义，它们是非语义性的。丽萨上面那段话，也明确地指出，音乐的物质材料声音是不具有语言所具有的概念符号的品格，从而涉及这种物质材料的一个根本特性——非语义性。而对于人们会把音乐的音响与某些语义性的内容联系起来的原因是由于在这两种声音之间有一种共同的表达因素，即表情音调。语言中的表情音调通过高低、大小、粗细、刚柔等变化体现出来。而在音乐中也存在着这些音调的变化方式，如钢琴组曲《红色娘子军》第三首《清华参军》，清华控诉南霸天欺压百姓的恶行，心中满是愤恨。音乐右手由八度宽松的旋律构成，左手是密集的六连音琶音，好似清华以愤怒沉重的语调控诉的同时，内心仍夹杂着五味杂陈的感受（见谱例4-1）。

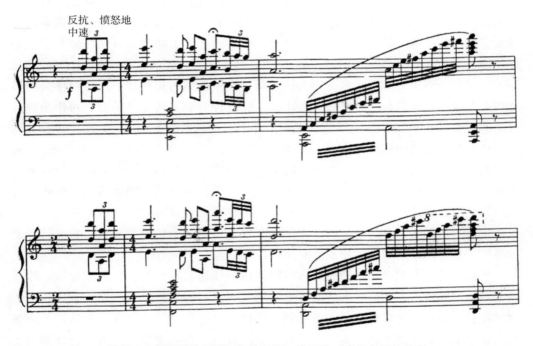

谱例4-1　钢琴组曲《红色娘子军》第三首《清华参军》片断

值得一提的是，音乐的声音在它与它所要体现的含义间并不存在某种对应关系。音乐中所体现的类似于自然的声音，需要依靠人们的想象和联想活动才能理解其含义。在音乐中，通过声音来表现声音，用音乐的音响来模仿现实生活中或自然界中的其他声音。如钢琴组曲《红色娘子军》第五首《快乐的女战士》，钢琴用琶音模仿万泉河的流水声，用震音表现河面上波光闪耀的光影效果（见谱例4-2）。

谱例 4-2　钢琴组曲《红色娘子军》第五首《快乐的女战士》片断

有时，音乐作品中的模仿通过对节奏和速度的模仿实现。比如《娘子军操练》"引子"部分，四度上行附点八分音符的节奏增加了音乐的动力性，好似军号已吹响，革命的号召已发出（见谱例 4-3）。

谱例 4-3　钢琴组曲《红色娘子军》第一首《娘子军操练》"引子"片断

音乐的声音可以通过象征性的手段去表现某种客观现象或物质对象。用声音象征声音以外的事物。如钢琴组曲《红色娘子军》第三首《清华参军》，钢琴采用舞剧《红色娘子军》序幕音乐的素材。舞剧由圆号、长号、定音鼓、大筛锣奏出低沉的音响，暗示无尽的黑暗和被压迫的气氛。钢琴曲通过音区的变化，三十二分音符震音的演奏营造出穷苦人民被压迫的沉重痛苦的生活状态（见谱例4-4）。

谱例4-4 钢琴组曲《红色娘子军》第三首《清华参军》片断

除了模仿和象征以外，音乐中的声音往往具有暗示功能。暗示需要接受者自己去理解和领悟，暗示是通过声音造成的特定气氛去表示某些事物或形象。如钢琴组曲《红色娘子军》第六首《常青就义》，结尾处《国际歌》音调的引入，暗示着战士们将踏着先烈的足迹继续前进，去争取无产阶级革命事业的伟大胜利（见谱例4-5）。

谱例4-5 钢琴组曲《红色娘子军》第六首《常青就义》"尾声"片断

音乐使用的物质材料是声音这一音乐艺术所具有的特殊性质，以及艺术只有形象化时才算是艺术，决定了声音形象在音乐创作中的重要性。而音乐的声音是创造性的、非语义性的，可以帮助我们理解在音乐创作中可用模仿、象征、暗示的手段表现声音形象。

二、宏大的心理表象构建爱国主义"大爱"形象

　　心理学界认为，表象是基于知觉在头脑内形成的感性形象。① 是事物不在面前时，人们在头脑中出现的关于事物的形象②，表象是产生思维、想象、意象最基本的元素。张前在《音乐欣赏、表演与创作心理分析》一书中指出："表象是指事物被感知时留在人们头脑中的印象，在已有的各种知觉材料的基础上，经过重新改造和组合，在人们头脑中所构成的新形象的蓝图称为新表象。"③

　　艺术源于生活，作曲家在创作时，会将大脑中出现的生活中的点滴事物的表象，即头脑中对事物的记忆表象，经过大脑加工操作，呈现出一个新的表象。记忆表象包括听觉表象、视觉表象。听觉表象顾名思义是人们曾经在头脑中呈现的由听觉感官感知过的事物的形象。④ 作曲家把曾经听到过的音响储存在大脑中，形成一种听觉表象，在创作时将这种听觉表象转化为新的表象表现出来。作曲家正是因为内心有一种对声音的想象，才创造出新的形象。而视觉表象是指人们曾经在头脑中呈现由视觉器官感知过的事物形象。作曲家将曾经看到的事物现象储存于大脑中，形成一种视觉表象，在创作中以音响的形式塑造出新的视觉表象。贝多芬正是因为有与大自然的广泛接触，才能创作出《田园交响曲》，柴可夫斯基丰富的生活经历以及社会交往经历铸就了《第六交响曲》的诞生。冼星海也正是因为有着对中华民族深重灾难的可听、可见的切身感受，才创作出了《黄河大合唱》这一伟大作品。音乐创作需要作曲家付出巨大的努力且富有创造性的劳动。这种劳动需要想象力才能完成。想象是人的特殊心理能力。想象是人们通过分析和综合记忆中的表象材料，创作出新的形象。音乐想象的首要任务是创造出听觉表象，然后对此进行综合和分析，作进一步想象。作曲家在创造新的听觉表象时，不但有现实生活中的视觉及其他表象对他起作用，还有从周围生活中摄取的听觉表象。作曲家一方面竭力在想象过程中将视觉及其他表象抽象到精神的高度，另一方面又将从知觉所得来的而且在记忆中所保存的回忆⑤的听觉表象材料进行分析和综合。当想象在这两者间找到共同点时，也就意味着新的听觉表象形成于作曲家头脑中了。音乐想象的源泉来自于作曲家的外在体验、内在体验以及艺术体验。其中外在体验是作曲家音乐想象的主要源泉，它包括作曲家的生活经历、学习经历、文化活动、旅行、阅读等。钢琴组曲《红色娘子军》正是基于主创人员对舞剧《红色娘子军》的熟知与了解，以及对中华民族这段历史的了解和亲临海南体验生活的经历创作而出的。内在体验是指那些存在于

① 林崇德，杨治民，黄希庭. 心理学大辞典 [M]. 上海：上海教育出版社，2003：73.
② 彭聃龄. 普通心理学 [M]. 北京：北京师范大学出版社，2004：250.
③ 张前. 音乐欣赏、表演与创作心理分析 [M]. 北京：中央音乐学院出版社，2006：43.
④ 林崇得，杨治民，黄希庭. 心理学大辞典 [M]. 上海：上海教育出版社，2003：1241.
⑤ 张前. 音乐美学基础 [M]. 北京：人民音乐出版社，2003：160.

作曲家们潜意识中的记忆。《红色娘子军》的创作不能不说是建立在作曲家们对这段历史的深刻感悟的潜意识的记忆之上。当然，音乐想象还源于作曲家对现实音响现象的体验，即对现实世界中的自然和人为音响以及历史遗存下来的各种音乐音响的体验。它包括作曲家对音乐技巧与风格的掌握。作曲家通过一系列的技术运用过程，完成了钢琴组曲《红色娘子军》的创作，塑造出一个个能丰满地、生动地表现"大爱"情怀的红军战士形象。

作曲家正是通过对记忆中的表象材料的分析与综合，塑造出新的形象。而新形象的塑造是在作曲家的外在体验、内在体验及艺术体验的综合作用下完成的，这个新形象也被称为新表象。

作曲家的创作离不开听觉表象、视觉表象和想象表象，它们贯穿在作曲家的创作过程的始终。正如张前先生所说，新表象的产生是创作者将事物被感知时留在头脑中的印象，在已有的各种知觉材料基础上的，经过重新改造和组合，在人们头脑中构成新形象的蓝图。

综上所述，正是由于音乐物质材料是声音这一音乐艺术所具有的特殊性质，艺术只有形象化时才被称为艺术，以及构成音乐的物质材料——声音是依靠人的听觉去接受的，所以才说声音的形象化正是音乐区别于其他艺术的重要特质。而艺术源于生活，源于创作者对周围环境的所听、所见、所想，是建立在创作者头脑中的听觉表象、视觉表象以及想象表象基础上的，艺术形象是创作者在听觉表象、视觉表象、想象表象的共同作用下创造出的新形象。

三、情感的运动状态活化爱国主义"大爱"形象

以声音为物质材料的音乐是如何反映人类情感的？或者，它是通过怎样的途径来反映人类情感的？心理学在关于情感与情绪的研究中提出了"表情动作"这一学说。该学说认为，人的感情的情绪变化引起人的肌体内部各种生理变化，这些变化呈现出一定的运动形态。而波兰音乐学家丽萨则提出了以语言音调为主要表现形式的表情运动说，指出由于人的情感具有一种释放的需求，而人的表情动作是这种需求的外部表现，其中语言表情和音乐的关系尤为密切，它通过表情动作向音乐音调的移植与翻译，构成了音乐具有表情性的基本根据。

音乐运动之所以能够表现情感运动，也是由于在它们之间存在着"运动"这个共同因素，它们同时在时间中伸展变化，都表现为一种时间的运动过程。二者在运动形态上存在着一种大体的相似性。比如都存在着高低起伏、节奏张弛、力度强弱、色彩浓淡等。而德国20世纪30年代发展起来的格式塔心理学中的"异质同构"原理从一定程度上能帮助我们理解音乐为何能表现情感。音乐和情感虽然在本质上不同，但是它们都是在时间中展开的过程。正是这种同构关系，为音乐以类比或比拟的方式多方面细致入微地模拟和刻画人的情感活动提供了各种可能性。美国当代哲学

家苏珊·朗格也曾用这一心理学原理论述了音乐与它们表现的情感之间的关系。她指出：艺术作品本身也是一种包含着张力和张力的消除、平衡和非平衡以及节奏活动的结构模式，它是一种不稳定的然而又是连续不断的统一体，而用它所标示的生命活动本身也恰恰是这样一个包含着张力、平衡和节奏的自然过程。不管在我们平静的时候，还是在情绪激动的时候，我们所感受到的就是这样一些生命的脉搏的自然过程，因此，用艺术符号是完全可以把这样一些自然过程展示出来的。① 在我国的美学研究中，也有一些学者运用这一原理论述了音乐与人类情感间的关系。钱仁康就音乐是怎样表现情感的这一问题曾说过：音乐可以用旋律的起伏，节奏的张弛，和声和音响的色调变化，在运动中表现感情的变化与发展，这是任何语言艺术所不能乞及的。②

下面简单举个例子说明情感与音乐二者的运动状态的类似性对应关系，即同构关系。

愤怒是一种突然迸发并向四周扩展的运动。这种情绪的运动特点在于其突然的爆发性和强烈的作用力。而表现愤怒情绪的音乐往往也会采用这种突然和有力的表现方式。《清华参军》羽调式上强力度的三连音，好似清华不断积累的愤怒情绪必将爆发出反抗的行动（见谱例 4-6）。

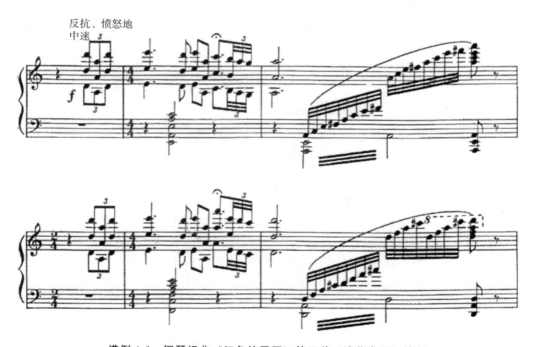

谱例 4-6　钢琴组曲《红色娘子军》第三首《清华参军》片断

① 于润洋. 现代西方音乐哲学导论 [M]. 北京：人民音乐出版社，2012：232.
② 张前. 音乐美学基础 [M]. 北京：人民音乐出版社，2003：124.

上面就情绪类型的一般运动形态与音乐的音响运动关系做了简要说明，这有助于说明音乐能表现情感最基本的原因在于情感的运动形态与音乐运动形态之间存在着同构关系。

音乐之所以被称为国际语言，也是因为不同民族、不同时代的音乐在表达感情时都有着相似的同构关系。但不同民族、不同时代的创作者在历年的音乐创作和实践中积累起不同的经验，并逐步形成了音阶、调式、旋律、节奏、曲式结构等不同的表现方式。我们分析一首作品所表达的情感时，还是应将同构原理和各个民族、各个时代表现感情的独特方式结合起来看待。

第三节 "大爱"的具体表现
——以钢琴组曲《红色娘子军》为例

音乐是善于表现感情的，但即使是同一种感情，由于时代、民族及作曲家创作个性的不同，以及因为不同民族、不同时代的人们在长期的音乐创作的审美实践中积累了不同的音乐审美经验，因此形成了不同的音阶、旋律、调式等表现方式。我们在分析一部作品时，应将同构原理与各时代、各民族表现情感的独特方式结合起来，而不能把它们割裂开来。正是由于一部作品具有鲜明的时代性与民族性，它所塑造出来的情感形象才丰满而生动。

一、时代性与民族性的有机统一塑造出生动的大爱形象

钢琴组曲《红色娘子军》的创作源于同名芭蕾舞剧《红色娘子军》，舞剧讲述了十年内战期间，海南椰林寨穷苦丫头吴清华，不堪忍受地主南霸天的剥削、压迫，反抗出逃未成，被打昏，幸被红军干部洪常青所救，从此，吴清华参加红军，成为一名红军战士。在一次战斗中，因报仇心切，她违反纪律，造成南霸天逃走的后果。在党的教育、引导下，她逐步提高了思想觉悟，最后与大家一起，击毙南霸天，解放了椰林寨。

其实，早在舞剧创作时期，作曲家们首先在钢琴上进行音乐创作，还写了钢琴伴奏谱，后来又多次改编，并进行篇幅调整，从舞剧《红色娘子军》中选取了《娘子军操练》《赤卫队员五寸刀舞》《清华参军》《军民一家亲》《快乐的女战士》《常青就义》《奋勇前进》七段音乐改编成钢琴组曲，并且按舞剧音乐出现的先后顺序排列，于1975年正式出版。

不同民族、不同时代的人们因为自身独特的审美经验，因而在创作中形成了各自不同的旋律、节奏、调式等表现感情的独特方式，形成了自身独特的音乐语言。

（一）旋律建立在以民族五声调式为基础的民族音调上

组曲第三首《清华参军》第 16—19 小节，曲子的主旋律在右手声部，音调是以 G 商调式的 F 宫、G 商、A 角、C 徵、D 羽各音所编创，属于典型的民族音调（见谱例 4-7）。

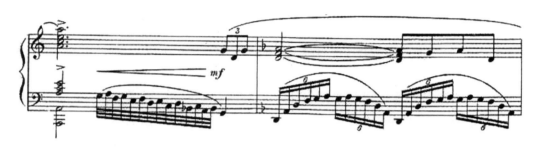

谱例 4-7　钢琴组曲《红色娘子军》第三首《清华参军》片断

组曲第四首《军民一家亲》，第 1—8 小节是引子，整首作品的主调是 A 宫调式，一开始的三个八度装饰琶音匀速上行，五声性特征明显（见谱例 4-8）。

谱例 4-8　钢琴组曲《红色娘子军》第四首《军民一家亲》片断

组曲第一首《娘子军操练》第 58—60 小节，右手和弦奏出五声性旋律，左手是五声性旋律的流动（见谱例 4-9）。

谱例 4-9　钢琴组曲《红色娘子军》第一首《娘子军操练》片断

（二）民族民间音调的广泛运用

组曲第四首《军民一家亲》第 9—12 小节，主旋律《万泉河水，清又清》的音调，源自海南民族《五指山歌》，具有浓厚的民族音乐风格（见谱例 4-10）。

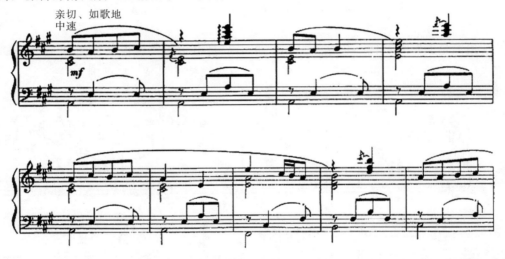

谱例 4-10　钢琴组曲《红色娘子军》第四首《军民一家亲》片断

组曲第一首《娘子军操练》第 1—3 小节，采用了作曲家黄准创作的电影歌曲《娘子军连歌》的主题音调，这一音调吸收了海南民间音乐的特点，但又对此进行了加工，并配以风格化的典型和声，彰显出民族音乐的无穷魅力（见谱例 4-11）。

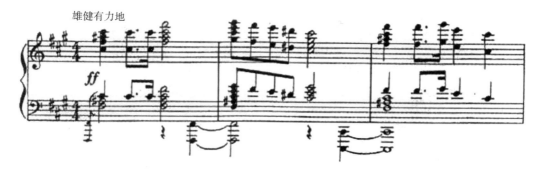

谱例 4-11　钢琴组曲《红色娘子军》第一首《娘子军操练》片断

组曲第五首《快乐的女战士》第 13—15 小节,主题的旋律源自海南民歌(见谱例 4-12)。

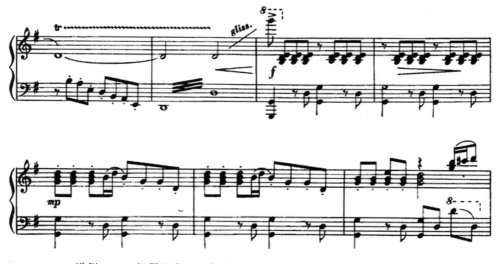

谱例 4-12　钢琴组曲《红色娘子军》第五首《快乐的女战士》片断

(三) 运用钢琴模仿民族乐器的音响

组曲第二首《赤卫队员五寸刀舞》第 4—7 小节,在舞剧音乐中由唢呐吹出的明亮旋律,在组曲中由钢琴奏出的民族和声小二度代替,左手伴奏则是小堂鼓和小钹敲出的鼓点(见谱例 4-13)。

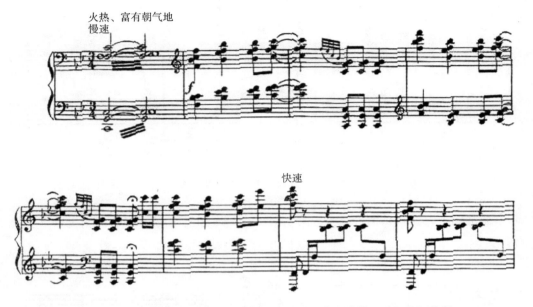

谱例 4-13　钢琴组曲《红色娘子军》第二首《赤卫队员五寸刀舞》片断

组曲第四首《军民一家亲》，第 1—8 小节是引子，整首乐曲的主调是 A 宫调式。开始连续三十二分音符的琶音由左手奏出，好似万泉河水的流水声，右手持续的颤音犹如悠扬的笛声。这种创作手法，既保有笛子独具的原始风味，又增添了音乐的神韵（见谱例 4-14）。

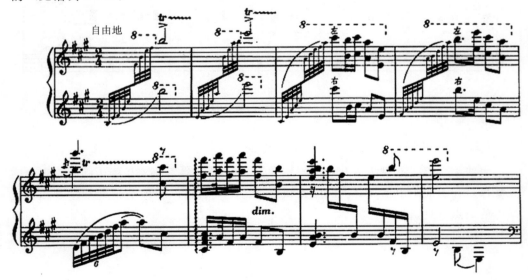

谱例 4-14　钢琴组曲《红色娘子军》第四首《军民一家亲》片断

（四）和声的运用

中国民族音乐在重视音乐旋律线条发展的同时，也强调音乐的意境、神韵，四五度叠置和弦、二度叠置和弦以及附加音和弦等，这些现代和声技法在一定程度上适合来解释和分析中国民族音乐。钢琴组曲《红色娘子军》，是作曲家结合中西作曲技法，创作出的具有浓厚中国音乐风格的作品。

1. 四五度叠置和弦

四五度叠置和弦与我国的民族音乐早有渊源，我国的民族乐器琵琶经常运用这种和弦，因此四五度叠置和弦在我国民族音乐中又被称为"琵琶和弦"。《红色娘子军》第二首《赤卫队员五寸刀舞》第1—3小节，大量地运用了四五度叠置和弦，将海南音乐的特征表现得十分生动（见谱例4-15）。

谱例4-15　钢琴组曲《红色娘子军》第二首《赤卫队员五寸刀舞》片断

2. 二度叠置和弦

二度叠置和弦的广泛运用，使得钢琴音乐作品中的民族风格更为巧妙生动地表现了出来。组曲第一首《娘子军操练》第39—41小节，左手有大量的二度叠置和弦的运用，第二首《赤卫队员五寸刀舞》第7—10小节，左手也有这种和弦的运用（见谱例4-16和4-17）。

谱例4-16　钢琴组曲《红色娘子军》第一首《娘子军操练》片断

谱例 4-17　钢琴组曲《红色娘子军》第二首《赤卫队员五寸刀舞》片断

3. 附加音和弦

中国钢琴作品中经常运用到附加音和弦，包括附加二度音和弦、附加四度音和弦以及附加六度音和弦等。组曲第一首《娘子军操练》第 11—12 小节，一段五声性旋律采用的是分解的附加二度音和弦形式，《军民一家亲》第 45—47 小节也有此和弦的运用（见谱例 4-18 和 4-19）。

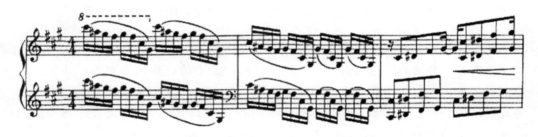

谱例 4-18　钢琴组曲《红色娘子军》第一首《娘子军操练》片断

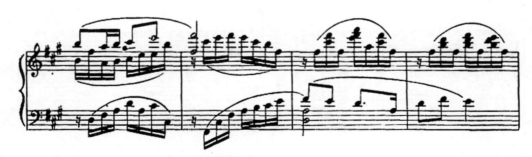

谱例 4-19　钢琴组曲《红色娘子军》第四首《军民一家亲》片断

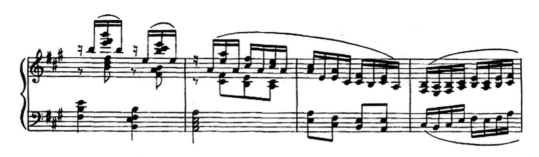

谱例 4-19　钢琴组曲《红色娘子军》第四首《军民一家亲》片断（续）

（五）三个音乐主题与三个思想的结合使作品留下了时代的烙印

芭蕾舞剧《红色娘子军》在围绕毛泽东伟大军事思想即"武装斗争""人民战争""党的指挥"创作时，塑造了多个鲜明的音乐形象，并依据音乐形象及舞剧剧情又设计了三个主要音乐主题："娘子军主题""吴清华主题""洪常青主题"。杜鸣心先生在创作钢琴组曲《红色娘子军》时，也以这三个音乐主题为纲目进行创作。三大音乐主题和三大军事思想的紧密联系，成为推动音乐发展的关键因素。

1. 娘子军主题形象

音乐充满生机、朝气、乐观、积极。奋勇前进的革命乐观主义精神生动形象地展现在眼前。

组曲第一首《娘子军操练》，引子采用了该音乐主题音调，气势宏大，雄壮有力，尾声再次回到"娘子军主题"，与引子部分首尾呼应，预示着娘子军战士决心与敌人战斗到底的坚定信心。

组曲第三首《清华参军》，尾声共 11 小节，采用了"娘子军主题"音调，情绪高昂，并与吴清华主题相互融合，表现了清华融入革命大家庭，成为革命队伍中的一员。

组曲第六首《常青就义》，第 44—79 小节，B 段音乐主题采用"娘子军主题"音调，速度较快，是常青对军旅生活的美好回忆。

组曲第七首《奋勇前进》C 部（第 77—100 小节）以"娘子军主题"音调为动机，不断发展，直至"娘子军主题"的完整再现，与第一首《娘子军操练》首尾呼应。

2. 吴清华主题形象

音乐充满愤怒与不屈。

组曲第三首《清华参军》，其中 A 部（1—43 小节）由三个段落组成，第一段都是由"吴清华主题"音调发展而来，其中 A 段（1—16 小节），反抗愤怒的情绪通过"吴清华主题"音调的出现生动地展现出来。B 段（17—35 小节），旋律是对"吴清华主题"音调的发展，在时值与节奏上较 A 段有所放宽和舒展，好似清华看见红旗，激动的同时不禁回想起自身痛苦的经历。B1 乐段（36—43 小节），右手旋律层

加厚成八度音程，表现出清华参加红军的坚定信念。连接部（44—54 小节）采用"吴清华主题"音乐动机的不断发展，表现出清华参军的激动场面。

3. 洪常青主题形象

音乐刚毅、果敢，是共产党人的理想化身。

组曲第六首《常青就义》采用了舞剧中"洪常青主题"音调，反映了毛泽东军事思想之一——"党的领导"，全曲通过 5 个部分展现了常青从深入敌后到英勇就义的不同场面，表现了常青作为领导者、指挥者的英雄形象。

组曲第四首《军民一家亲》反映了毛泽东军事思想之一——"人民战争"，此曲采用了芭蕾舞剧中《万泉河水清又清》的旋律，音乐优美、温暖、亲切，表达了"军民鱼水情意深"，并进一步表达出军民团结打击敌人，争取人民战争胜利的决心与信心。

综上所述，三大音乐主题中，"娘子军主题"反复地运用在多首作品中，是毛泽东"武装斗争"军事思想的生动体现，使整个组曲战斗风格与革命精神十足。正是这一主题的贯穿，才使得组曲的各个部分巧妙地结合在一起，使这部钢琴组曲具备了鲜明的时代特征。

二、个体形象与群体形象的完美结合勾勒出鲜明的大爱形象

爱国主义音乐中表现的感情不是单纯的类型化的爱，而是一种具有鲜明个性的大爱，它是与特定的人物形象和生活情景相联系的。组曲第一首《娘子军操练》节选自舞剧第二场第三段。吴清华历尽艰难，赶赴会场，爱国主义根据地彩旗飘飘，歌声嘹亮；清华参加了红军，连长授枪，木棉花开迎朝霞，娘子军操练，钢琴组曲直接引用了刚健有力的"连长独舞"（1—14 小节），英姿飒爽的"女战士射击舞"（15—31 小节），灵活快乐的"女战士刀舞"（39—46 小节），气度不凡的"常青刀舞"（47—55 小节），以及柔韧有力的"女战士刺杀舞（56—69 小节）等音乐素材。

组曲第二首《赤卫队员五寸刀舞》，选自舞剧第二场第三段。音乐与舞剧音乐相比较，没有改动。唢呐吹出的明亮旋律由钢琴奏出的民族和声小二度音代替，小堂鼓与小钹奏出的鼓点仍用这种和声写成，模仿长笛的旋律声部在高音区，模仿圆号和小号的音乐则在中音区（见谱例 4-20）。

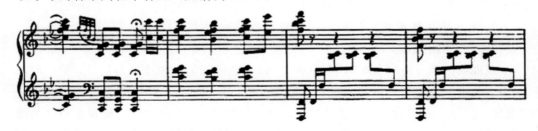

谱例 4-20　钢琴组曲《红色娘子军》第二首《赤卫队员五寸刀舞》片断

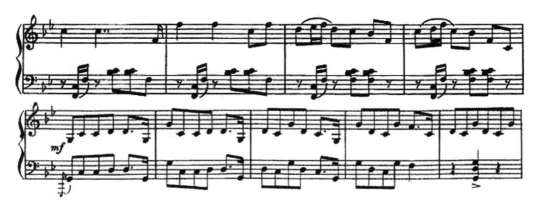

谱例 4-20　钢琴组曲《红色娘子军》第二首《赤卫队员五寸刀舞》片断（续）

　　组曲第三首《清华参军》，被打昏的清华在牢中苏醒过来，这其实是暗喻劳动人民的意识觉醒，舞剧由圆号、长号、定音鼓、大筛锣奏出沉重、压抑的音响，营造出压抑黑暗的氛围。钢琴组曲运用音区变化，三十二分音符震音，进一步增强了这一气氛的浓度。清华反抗和愤怒（6—16 小节），高低音区的大幅度跳跃，三个八度的同向进行，以及上行琶音的快速跑去，将清华愤怒的心情和反抗的坚定决心刻画得栩栩如生。

　　清华看见了红旗，内心激动万分，她愤怒地控诉南霸天的罪行（17—35 小节），音乐左手琶音的连续流动，好似清华身上数不尽的伤痕，内心道不完的仇恨。党代表洪常青以清华的经历告诉大家，只有拿起枪杆子，跟着中国共产党闹革命，穷苦人民才能翻身得解放（47—51 小节），左右手强力度的柱式和弦代表着洪常青坚定的革命信念和英勇的革命形象（见谱例 4-21 至 4-23）。

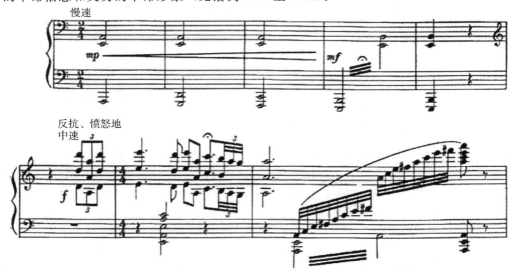

谱例 4-21　钢琴组曲《红色娘子军》第三首《清华参军》片断 1

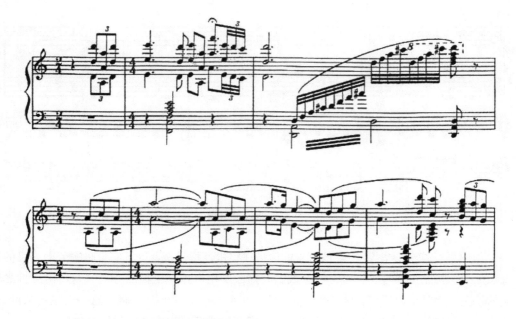

谱例 4-21　钢琴组曲《红色娘子军》第三首《清华参军》片断 1（续）

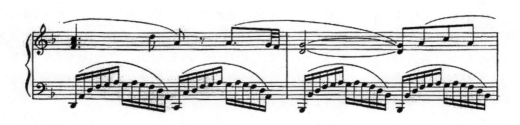

谱例 4-22　钢琴组曲《红色娘子军》第三首《清华参军》片断 2

谱例 4-23　钢琴组曲《红色娘子军》第三首《清华参军》片断 3

谱例 4-23　钢琴组曲《红色娘子军》第三首《清华参军》片断 3（续）

尾声奏出娘子军连歌，连续上行的和弦转位预示着在中国共产党的领导下，中国革命必将取得胜利（见谱例 4-24）。

谱例 4-24　钢琴组曲《红色娘子军》第三首《清华参军》片断 4

组曲第四首《军民一家亲》，在舞剧中，红军宿营在万泉河畔，洪常青给战士们讲革命道理，武装大家的头脑，革命的真理照亮了战士们的心。根据地群众采荔枝、编斗笠慰问红军，军爱民，民拥军，军民团结一家亲。整首乐曲引用了《万泉河水清又

清》的音乐，民歌中蕴藏着的主题因素充分展现了民族音乐的魅力，左手十六分音符的连续流动，增加了音乐的流动性，在这里，万泉河不仅是一条河流的名称，而是军民一家亲的见证，也代表着军民之情像万泉河水一样源源流出、永不止息（见谱例4-25）。

谱例4-25　钢琴组曲《红色娘子军》第四首《军民一家亲》片断

组曲第五首《快乐的女战士》，主题音乐来自舞剧第四场第五段女战士和炊事班长的舞蹈。剧中女战士在万泉河边帮男战士洗衣补衣，调皮的小战士和炊事班长玩捉迷藏游戏，并抢着帮他挑水，钢琴奏出了《万泉河水清又清》的主题音乐。《快乐的女战士》的主题音乐来源于海南毛族音调，左手伴奏动力感十足，表现了女战士英姿勃勃的精神风貌。万泉河再次见证了战士间兄弟姐妹般深厚的革命友谊（见谱例4-26）。

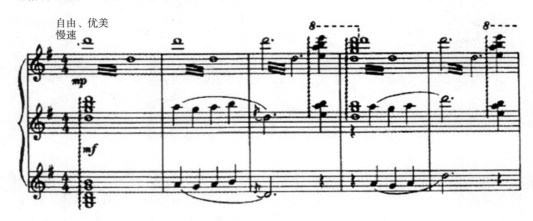

谱例4-26　钢琴组曲《红色娘子军》第五首《快乐的女战士》片断

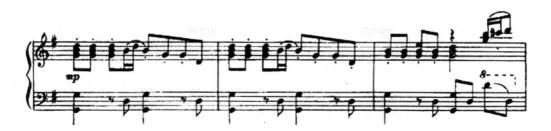

谱例 4-26　钢琴组曲《红色娘子军》第五首《快乐的女战士》片断（续）

组曲第六首《常青就义》，舞剧中常青为掩护战友，身负重伤，被捕后被敌诱降，常青愤然拒绝，怒斥顽匪，最后英勇就义。组曲中右手奏出豪迈的洪常青主题，左手持续的低音象征着黑暗的统治者形象，而持续的震音则生动地突显了常青昂首挺立、不屈不挠的革命者英雄形象（见谱例 4-27）。

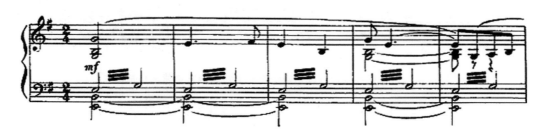

谱例 4-27　钢琴组曲《红色娘子军》第六首《常青就义》片断 1

《常青就义》"回忆"中部是回忆娘子军从发展到壮大，暗示革命队伍的愈加壮大发展，革命的力量日益增强，革命的信心愈加坚定。右手八度四分音符，象征着革命的步伐将和着时间的步伐迈得更大更稳（见谱例 4-28）。

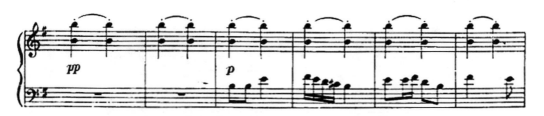

谱例 4-28　钢琴组曲《红色娘子军》第六首《常青就义》片断 2

《常青就义》最后采用当时程式化的就义主题《国际歌》，预示着无产阶级队伍将愈加壮大，革命的人民和革命的战士将踏着烈士的足迹，将革命进行到底，将共

产主义的伟大事业进行到底（见谱例4-29）。

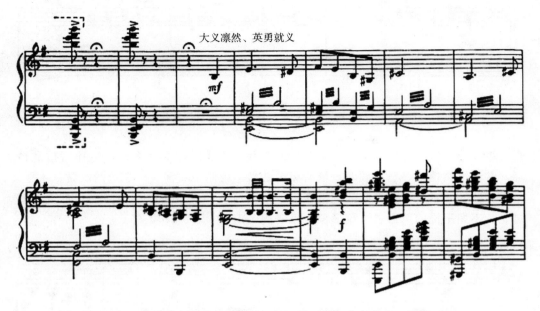

谱例4-29　钢琴组曲《红色娘子军》第六首《常青就义》片断3

组曲第七首《奋勇前进》，选自舞剧第五场、第六场中间的"红军战士集体舞蹈"。彩霞满天，乌云消散，红军解放了柳林寨，世代受剥削、受压迫的劳动人民终于见到了阳光。洪常青虽然牺牲了，但更多的革命战士成长起来了。广大革命群众纷纷踊跃参军，革命队伍日益壮大。强劲有力的和弦和快速跳动的音型给人以一种紧迫感，暗示着革命的步伐不能停止，革命的步伐将迈得更加坚实，革命一定会取得最后的胜利（见谱例4-30）。

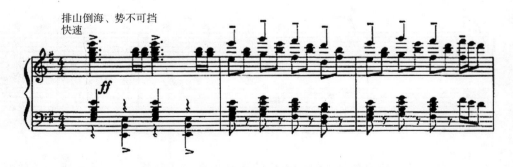

谱例4-30　钢琴组曲《红色娘子军》第七首《奋勇前进》片断

谱例 4-30　钢琴组曲《红色娘子军》第七首《奋勇前进》片断（续）

　　组曲从《娘子军操练》到《赤卫队员五寸刀舞》，给我们勾勒出一个个生龙活虎的红军战士的形象，传达出一种无产阶级的大爱情怀。从《清华参军》的音乐中，我们能体会到妇女解放的革命精神，她们反抗封建、反抗压迫、争取男女平等的革命斗争精神，作曲家为我们传达出另一种"不同的无产阶级大爱情怀"。在《军民一家亲》中，军民心连心，军爱民，民拥军，这种大爱之情浮现于眼前。而《快乐的女战士》则让我们不禁感叹战士们在枪林弹雨中培养出来的无私的革命友谊，这种大爱情怀着实让人感动。《常青就义》表现了一个坚强、勇敢的共产党人对共产主义事业，对革命的坚定信念和执着追求，这是博大的无产阶级的大爱情怀。最后《奋勇前进》，是从前面群体画面到个体画面，最后回到群体画面的完美收官，是坚信中国共产党领导的中国革命必将取得胜利的坚定的呼声，传达出对无产阶级、对中国共产党的大爱情怀。

下 篇

第五章　爱国主义音乐的民族风格

爱国主义音乐审美的民族风格效应主要表现在对爱国主义音乐音响的审美体验方面。这种审美体验与音乐表演的二度创作紧密相连。音乐是实践艺术，只有通过演奏或演唱，才能使活跃在作曲家内心的感性生命得以复活。无论是作曲家内心的乐音，还是凝固在五线谱上的音符，都在默默地等待着开启。音乐这种表演艺术，通过表演这个中间环节，把艺术作品传达给听众，实现其审美价值。因为音乐作品是以乐谱的形式记录下来的，离开了表演这个媒介，这种声音符号本身是不能使人获得审美体验的。通常人们把音乐创作，即作曲家将作品以乐谱的形式记录下来的过程称为第一度创作。音乐表演就是以一度创作为出发点和归结点，认真地研读和准确地分析音乐作品后，通过演奏者独特的创造性，实现二度创作或再创作，从而达到特定的审美体验。

第一节　民族风格的审美属性

一、何谓"民族风格"

（一）"风格"的内涵与属性

"风格"一词源于希腊文，本义为"一个长度大于宽度的固定直线体"，后引申为组成文字的特定方法，或写作和讲话的特定方式。在罗马作家特伦斯和西塞罗的著作中，该词演化为书体、文体之意，表示以文字表达思想的某种特定方式。英语、法语中的 style 和德语中的 stile 皆由此而来，有文风、文体、笔调、修辞等多种寓意。

汉语中的"风格"一词最早出现于晋人的著作中，用来指人的风度品格。在南朝梁时期刘勰的《文心雕龙》中，移指文章的风范格局。到了唐代，风格已被用作绘画作品的评论用语，出现在唐代的绘画史论著作中。近现代以来，风格的内涵越来越广，人们已广泛地在文学、美学、艺术、文艺评论等领域使用该词。然而，无论风格被引申为多少种含义，都是与艺术息息相关的，就像在《现代汉语词典》中

解释的那样："特指艺术风格。"总结起来，风格就是艺术作品在整体上呈现出的具有代表性的独特面貌。

在古今中外关于风格的理论研究中，对风格的本质和内涵呈现出两种不同的见解。其一以18世纪法国博物学家、作家布封为代表，他在其《论风格》一文中指出："知识、事实与发现都很容易脱离作品而转入别人手里，它们经更巧妙的手法一写，甚至比原作还要出色。这些东西都是身外之物，风格却就是本人。"[①] 他的这种观点与我国古代的"文如其人""读其书而知其人"等说法如出一辙。其二以马克思为代表，马克思认为："'风格就是人'。可是实际情况怎样呢？法律允许我写作，但是我不应当用自己的风格去写，而应当用另一种风格去写。我有权利表露自己的精神面貌，但首先应当给它一种指定的表现形式。"[②] 别林斯基也曾说："一个诗人的一切作品无论在内容和形式上怎样分歧，还是有着共同的面貌，标志着仅仅为这些作品所共有的特色，因为它们都发自一个个性，发自一个统一而不可分割的'我'。"[③] 换句话说，一个人不能自由地表露自己的精神面貌，他必须按照某些指定的表现形式来表露个性，任何个性都不能脱离时代的、民族的、社会的制约。

由此可见，风格的形成有两方面的根源，一方面是"个人的"即"个性的"根源，表现为艺术家由于各自的生活阅历、思想观念、艺术素养、情感倾向、个性特征、审美理想的不同，而在艺术创作中自觉或不自觉地形成区别于其他艺术家的各种具有相对稳定性和显著特征的创作个性；另一方面是"时代的、民族的、社会的"即"共性的"根源，表现为艺术家的个性特征要与作品的题材、体裁以及社会、时代等历史条件决定的客观特征相统一。当然，共性与个性又是不可分割的作为一个整体而存在着的，共性就寓于个性之中。

综上，风格是体现在多个方面的，包括个人风格、时代风格、民族风格、阶级风格、流派风格等。本章重点讨论的就是在风格的形成过程中有关"民族的"根源，即音乐作品中的民族风格。

（二）"民族风格"的界定

中国是多民族国家，其中以汉族人口为最多。在1949年以前，人们经常使用"中国风格"一词来传达对中国音乐的认同，后来，考虑到"中国风格"难免有以汉族为主的联想，故在1949年以后，国内开始流行用较含糊且包容性较广的"民族风格"一词来形容音乐作品中的中国印象。其目的就是为了摆脱以汉族为中心的观念，

① 童庆炳. 文学理论教程 [M]. 北京：高等教育出版社，1992：247.
② 马克思，恩格斯. 马克思恩格斯全集（第一卷）[M]. 中共中央马克思恩格斯列宁斯大林著作编译局编译. 北京：人民出版社，1956：7.
③ 别林斯基，维沙里昂·格利戈列维奇. 别林斯基论文学 [M]. 梁真，译. 上海：新文艺出版社，1958：137.

兼顾到中国的各少数民族。然而，尽管中华人民共和国成立后的音乐作品经常标榜"民族风格"一词，但此词却没有被收录在有关中国音乐的工具书中，如《中国音乐词典》等。在其他音乐著述中，也未见对"民族风格"的清晰界定。因此，对"民族风格"的概念界定就显得尤为必要。

斯大林对民族的定义是："民族是人们在历史上形成的一个有共同语言、共同地域、共同经济生活以及表现在共同文化上的共同心理素质的稳定的共同体。"① 通过这一定义可知，民族风格至少具有四个方面的属性。第一，民族风格与历史的发展有关，是一种文化传统经长期流传形成的系统，具有稳定性的特征。此外，不同历史时期的民族风格也不尽相同。第二，因为民族以地域与人群分属，因此民族风格应具有地域性和种族性。即便在同一民族的文化圈内，不同地域的文化之间也会存在风格上的差异。第三，由于各民族语言不同，因此民族风格又与语言有密切的联系。第四，民族风格往往与人们的心理状态有关，一般而言，西方人讲究现实主义或重实际，而中国人则追求意境或神韵等。综上，结合前述"风格"的定义，民族风格定义为长期以来形成的文化传统、生活习惯、民族心理、语言表达及地域特征等诸多因素综合起来反映在艺术作品中的中华民族的独特风貌，是区别于其他民族文化艺术的重要标志。

二、音乐表演的民族风格

任何音乐都是属于一定民族的，无论是东方音乐还是西方音乐，均概莫能外。中国音乐是一个多元、多民族、多语言，概括庞大地域的整体，是中华民族在几千年的历史长河中创造的音乐财富，包括以时期分属的传统音乐和现代音乐两部分。其中，传统音乐也叫民族民间音乐，包括传统民歌、传统器乐曲、曲艺音乐以及戏曲声腔系统等，它们在数千年的历史发展中已经形成了稳定而鲜明的民族特色和符合民族心理的创作、表演习惯；现代音乐亦称新音乐，始于"五四运动"，是受西洋音乐（也包括东洋音乐）影响的新的音乐文化。值得注意的是，这种"洋化"了的中国音乐对民族风格的强调尤甚，主要表现为在借鉴、吸收西洋音乐文化经验的同时，始终坚守传统音乐的创作及表演观念。

在创作观念与表演习惯上，中国与西方的音乐文化完全源自两个不同的体系。首先，在创作观念上，西方的作曲家注重原创性，而中国传统音乐则以改编、移植居多，并把大部分心思花在填词或编配上；一曲多用，或在既有材料基础上进行改编。其次，在表演习惯上，西方的表演艺术家以忠实原作为基本原则，表演者必须先对创作者的风格及所处时代进行深刻的把握，才能在其后的表演过程中发挥个人

① 斯大林.斯大林选集（上卷）[M].中共中央马克思恩格斯列宁斯大林著作编译局编译.北京：人民出版社，1979：643.

的主观能动性，在音乐作品中注入自己的个性创造。总之，西方音乐作品给表演者留下的发挥余地是不大的。与之相反，中国传统音乐作品往往给表演者留下更多的创作自由和自我发挥的空间，仅从中国的乐谱即可窥见一斑。中国的传统乐谱多为提示性或参考性的，乐谱上所记录的音乐与实际演奏的音乐往往相差甚远。因此，中国传统音乐的创作空间多由表演者掌握，而表演者能否做出合乎传统美学要求和审美习惯的即兴表演，亦是评定他们对传统风格及语言掌握熟练与否的标准。

除创作及表演观念外，中国音乐审美的民族风格还包括以下五个方面的属性。

（一）地域风格

"苏联作家肖洛霍夫在他的小说《静静的顿河》里，向我们展示了他的特别发达的嗅觉。他描写了顿河河水的气味，草原的青草味、干草味、腐草味，还有马匹身上的汗味，当然还有哥萨克男人和女人们身上的气味。他在小说的卷首语里说：哎呀，静静的顿河，我们的父亲！顿河的气味，哥萨克草原的气味，其实就是他的故乡的气味。"[1] 对于音乐的创作者和表演者来说，民族的聚居区就是他们的故乡，而他们的创作与表演自然而然会带有故乡的味道。从这个角度来说，民族的风格与地域紧密相连。

早在三千多年前我们的祖先编纂《诗经》时就已经看到了地域风格对乐歌的影响；20世纪60年代开始的《民歌集成》工作也是以省区为单位进行编撰的，而一些音乐学者提出的"民歌色彩区""腔式板块""文化圈""文化丛"等概念，更是说明了音乐与地域风格之间的密切关系。在音乐表演方面，中国许多民族乐器的演奏都有"南派"与"北派"之别，这种风格流派的产生也是由地域风格和个人风格中的某些共同因素构成的。总之，在我国幅员辽阔的土地上产生并流传的中国音乐，既具有56个民族的民族属性，又具有东、西、南、北、中各不相同的地域属性。这种自然与人文的地理分界造成了人类生存活动区域的分隔，从而产生了音乐文化发展的相对独立性。而这种在不同文化圈或不同地域里各自独立发展起来的音乐艺术，又会产生音响形态上的差异，从而使人感受到音乐文化的地域风格。例如，在江南水乡不可能产生粗犷、豪放的《信天游》，同时，在北方高原上也诞生不了细腻、婉转的《茉莉花》，这都是音乐的地域属性使然。因此，音乐除了有民族性之外，还有着东、西、南、北之别，故不能只选用某一地方风格作为中国音乐的单一代表。

由此可见，地域性是民族性这个大范畴内的低层次的范畴。对于音乐表演者来说，应尽可能多地学习各地音乐的地方特点，掌握音乐的地域风格。以两位演奏家陈耀星和王国潼演奏的《豫北叙事曲》为例，王国潼的版本似乎更令人满意一些，而陈耀星次之。问题不在于两个人演奏水平的高低，而在于两个人的个人风格是否

[1] 莫言. 小说的气味 [M]. 沈阳：春风文艺出版社，2003：1.

与作品的地域风格相统一。相比而言,王国潼质朴刚健的演奏风格与《豫北叙事曲》的地域风格更贴近,而陈耀星华丽秀美的演奏风格则更适合演奏江南丝竹音乐。

(二) 时代风格

任何一部音乐作品,都是特定历史时代的产物,必然有其特定的时代风格。尤其在战争或国难时期,这种时代风格就更明显。20世纪初期,学堂乐歌从学校走向社会,用新的歌唱形式唱出了中国人民要求富国强兵、抵御外侮的时代愿望,形成一股新的音乐文化时代潮流;而"五四"时期知识分子忧国忧民的苦闷心理在萧友梅、赵元任、刘天华等作曲家的作品中也构成一定的性格;30年代,日本军国主义势力崛起,发动了惨绝人寰的侵华战争,抗日救亡成为举国一致的时代呼声,上海国立音专和左翼音乐家们创作了一批救亡歌曲,使得"勿忘国耻"的时代警钟在中国大地上久久回响;中华人民共和国成立后,王莘、刘炽、时乐濛等青年作曲家又以高度的政治热情,谱写了新时期的音乐篇章。这里,民族性和时代性也正好构成一个交叉点,让我们在领悟音乐民族性的同时,还能感受到各个时代的思潮与风尚。

然而,如何才能成功地解决时代性的问题,却是每一位音乐表演艺术家不得不考虑的课题之一。所谓时代性,即音乐表演的历史性与时代性的统一。对于音乐表演者来说,究竟是强调音乐表演风格的历史性与纯正性,再现历史作品的本来面貌,还是充分发挥表演者个人的主观能动性,强调音乐表演风格的现代性与独创性,在分寸感的把握上都是有一定困难的。对于已经过去的历史时代,我们已经不可能回去了,那个时代的时代性也只是存在于我们的想象之中,因此真正意义上的时代性实际上是音乐表演者心目中的时代性,是他们对过去时代的当代理解或想象。在实际的艺术实践中,音乐表演者一方面要把握作品的时代背景和风格,将历史性与时代性结合在一起,同时也要顾及自己所处时代的时代精神和艺术思潮,将现代化的风格注入历史风格中。也就是说,音乐表演的时代风格具有二重性,其一是作品所属的那个时代即作曲家的时代性,其二是表演家自身所处时代的时代性。

(三) 民族语言

西方人常常将音乐比喻为一种音响的"建筑",因为西方音乐在创作中非常注重结构的设计,讲究各声部的结构比例和宏观布局等。相比之下,中国音乐更侧重音乐的流动过程,是一种线性思维,而这种线性音乐的基础就是中国的语言。在中国,有多少种民族语言或方言土语,就有多少种民族音乐或地方音乐,所谓"十里不同音,各有各的腔"指的就是这个道理。可见,中国音乐的风格韵味与中国的民族语言及地方方言直接相关,并主要表现在以下两个方面。

首先,音乐的旋律与语言的声调直接相关。据统计,目前世界上共有两三千种语言,大致可以划分为汉藏语系、印欧语系、阿尔泰语系等11大语系,其中,汉藏语系与印欧语系之间最大的区别就是:印欧语系以升调和降调作为基本腔调,而中国的汉

语不但有四声,且同样一个字,在汉藏语系中由于不同的音调运动会产生不同的意义。此外,由于中国地域辽阔,不同地方的语音、声调走向不同,用语的习惯、语气也有许多不同,这些都会影响音乐的旋律线条走向,进而影响音乐的地方风格。

其次,音乐的韵味与语言的腔调直接相关。中国的汉语都是单音节辨义的,因此,中国音乐在对单个音的微观处理上也是十分重视的,包括单个音的表述过程和单个音的表情意义两方面。在演唱或演奏过程中,中国的音乐表演艺术家们常常通过在单个音上作吟、揉、滑、擞等腔化处理,或将单个音的发声过程细分为音头、音身、音尾,并在此基础上采用或虚或实、或淡或浓的细腻变换等手段,来达到对单个音的微观处理。这些微观处理都是瞬间进行的,是一个具有相对独立表情及表意作用的线性音乐表述过程。总之,在中国人的传统音乐观念中,单个的音不仅具有音高的特征,还具有音色的特征,对音色的追求本身就是一个音乐流动的过程,而这种线性的音乐流动过程实际上是一种"腔",即中国音乐中的单个的音实际上是一种"带腔的音",它不仅准确地传达了单音字的语义和表情,同时还赋予中国音乐一种独特的韵味。在中国传统的民歌、说唱、戏曲乃至器乐音乐中,都广泛地运用"音腔",即便在20世纪西方专业音乐传入中国以后,中国音乐对"音腔"的重视程度仍然不减,并影响到小提琴等西洋乐器演奏技法的变化。

(四) 民族性格

民族性格是一个民族在一定社会历史条件下形成的各种心理和行为特征的总和,不同的民族性格差异是形成不同的民族风格的重要原因之一。对于中西民族性格差异与其音乐之间的关系问题,王光祈先生早在20世纪初期就有深入的思考。他认为:"第一,西洋人习性豪阔,故其发为音乐也,亦极壮观优美,吾人每听欧洲音乐,常生富贵功名之感;东方人恬静而多情,故其发为音乐也,颇尚清逸缠绵,吾人每闻中国音乐,则多高山流水之思;换言之,前者代表城市文化,后者代表山林文化也。第二,西洋人性喜战斗,其在音乐中,以好战民族发为声调,自多激昂雄健之音,令人闻之,辄思猛士,固不独军乐一种为然也;反之,中国人生性温厚,其发为音乐也,类皆柔蔼祥和,令人闻之,立生息戈之意;换言之,前者代表战争文化,后者代表和平文化也。"[①] 在今天看来,先人的观点仍不乏真知灼见。

然而,除了不同民族之间的性格差异外,中国音乐的性格还因地理环境、生产生活方式的不同而存在南北差异。例如,北方人民的生活环境相对艰苦,在常年与艰苦环境的奋斗与拼搏中,逐渐形成了北方人豪放、粗犷、彪悍的性格,表现在音乐上则以高亢、悠远、热烈、奔放为主;南方人民的生活环境不是平原就是水乡,稳定、闲适的农耕生活也自然养成了南方人民细腻、文静的性格,表现在音乐上大都婉转、低

① 冯文慈,俞玉滋. 王光祈音乐论著选集[M]. 北京:人民音乐出版社,1993:27.

回、缠绵而温柔。因此，音乐表演者在表演过程中，必须要考虑自己的个人心理积淀是否与作品本身的性格特征相吻合，这样才能做到表现内容与思想内容的统一。

（五）民族音乐形态

与地域、时代、语言、性格差异相比，民族风格的差异更多地还是体现在民族音乐形态上。中国音乐的形态特征集中表现在调式、旋律线、节奏腔式、基本结构以及音色五个方面。

第一，在调式上，中国近代音乐史学家、比较音乐学家王光祈先生在其《东方民族之音乐》一书中，宏观地将世界音乐分为"希腊—欧洲乐系""波斯—阿拉伯乐系"和"中国乐系"三大乐系。作为三大乐系之一的中国音乐，其体系之所以与其他两大乐系不同，就是因为中国音乐的核心是"五声调式体系"，其在音级、音阶、调式各形态方面，都具备以五声为基础的"五声性"特征。这是中国音乐区别于其他民族音乐的最核心所在。

第二，中国音乐的音阶虽以五声音阶为主，但在各地区各民族都有自己的特色音程或特性旋律。总的来说，纯四度音程内的三音列是中国音乐旋律的基础细胞，各种纯四度中的各类三音列，组成了中国音乐中丰富多样的旋律线。而在旋律进行上，一般是南方多级进，装饰音较多；北方则跳进为多，旋律简洁朴实。

第三，中国音乐不仅有节奏、节拍的概念，还有腔式的概念。所谓"腔式"，是以一句唱词为单位，词曲同步运动形成的腔句结构形式。这种腔句结构与西方音乐中的乐句结构是两个完全不同的概念，它是以唱词的一句为基本尺度来衡量的，是中国音乐特别是中国戏曲音乐中戏剧性变化的基础动力。

第四，西方音乐以结构严谨著称，受西方哲学"三段论"的影响，西方音乐的曲式结构多为再现三部性结构，在创作方法上也十分重视音乐的逻辑发展，遵循的是奏鸣、交响性的思维原则。而中国音乐绝大部分是单声部音乐，因此它的主导结构不同于西方那种对和声和织体的依赖，主要表现为腔式结构、曲牌结构和板式结构，结构形态也是千变万化的。在句式上，除了上下两句结构和起承转合的四句结构外，还有五句子、赶五句等多句结构；在曲体上，既有套曲、杂曲等曲牌连缀体结构，也有各式各样的板式变化体结构；除此之外，还有鱼咬尾结构、数列结构、递增递减结构等各种"丝丝入扣""天衣无缝"的典雅结构。

第五，中国音乐的音色是极为丰富的，由于中国音乐是单声部的线性音乐，因此，中国人自古以来就有一种对音色的特殊偏爱。早在西周时期，我们的祖先就以金、石、丝、竹、革、土、匏、木等制作材料来划分乐器，除了质地的不同外，更重要的是因为它们可以发出不同类型的音色。而每类乐器不同的演奏方法，又可生成更多的音色。如中国古琴演奏中的散、泛、按、同音异弦以及各种不同的指法等即是讲究音色的典型例证。当西方作曲技术传入中国后，中国近现代及当代作曲家

们仍然十分注重对音色的追求,并主要表现在对中国古乐器、地域性乐器和少数民族乐器的进一步开发上。

第二节 民族风格的审美体验

众所周知,音乐作品只有通过被称为二度创作的音乐表演艺术,才能成为活生生的、具体可感的音乐存在。因为没有音乐表演的参与,音乐作品就只能停留在乐谱阶段,而无法变成实际的音乐音响为世人所共享。换句话说,音乐作品的生命存在于它的演唱或演奏之中。所以,新作品能否迅速得到社会认可,不仅取决于作曲家的天才展现,也取决于表演者的艺术成就。音乐表演者与作曲家一样,也是音乐创作的主体之一,其与作曲家共同完成了音乐作品的创作。

一般来说,二度创作以忠实原作为审美原则,但是如何让音乐表演达到最理想、最符合原作的境地,却是每一位音乐表演者面临的最大挑战。事实上,这种二度创作是在更高层次上对作曲家创作个性及其作品艺术风格的总体把握和再现。在这个过程中,表演者通过对作品的理解和体验,寻找适合表现这种风格的方法和技巧,并通过自己的表演实践再现和还原作品。由于不同的表演艺术家都来自不同的地域并背靠着自己所处的历史时代,有不同的个性感受,因而为我们提供了多种认知对象。听他们的表演,除了对音乐作品本身的认知外,我们还可以在一定程度上从这些活生生的音响信息中感受到某种特定的精神气质。此外,通过对不同表演艺术家以不同演绎方式展示的音乐作品的聆听,还可以帮助我们了解许多别具个性的艺术处理。而这些别具个性的艺术处理,既融有丰富的社会含义,又展现出中华民族独特的风格。本节重点探讨的即是对中华民族风格的把握与审美体验,并在上一节归纳的民族风格的"五个属性"的基础上做进一步的展开分析与论述。

一、对音乐作品中地域风格的把握与审美体验

中国民族众多,风格各异,而每一个民族的民间音乐,尤其是汉族民间音乐,按不同的地域,又呈现出色彩斑斓的地域风格,这种地域风格在很大程度上是由各地的民歌体现出来的。刘正维在其《中国民族音乐形态学》一书中对中国民族音乐的板块分布进行了深入的研究,他在书中提出,在汉族地区,至少有四首民歌可以体现出汉族音乐的不同地方性特征。它们分别是山西的《绣荷包》、南方的《孟姜女》、河北的《小白菜》以及鄂中的《妈吔》。以这四首民歌为依据,可以将汉族民间音乐分为四大板块:一为西北板块,以《绣荷包》《脚夫调》为代表,覆盖了陕北说书与道情、秦腔、晋剧等音乐品种;二为东北板块,以《小白菜》为代表,二人转、河南坠子、淮北扬琴、评剧等囊括其中;三为南方板块,以《孟姜女》为代表,湖北、湖南、广西民歌以及湖北南路大鼓、云南扬琴、越剧、黄梅戏、楚剧、赣南

采茶戏等均属该板块;四为中央板块,以湖北的《妈吔》为代表,山东琴书、湖北北路大鼓、吕剧、汉剧以及皖南、鄂东、鄂北的不少地方戏曲等都形成于该板块。[①]
刘正维的研究成果和研究思路不仅适用于分析汉族的民间音乐,同时对我们分析和把握现代音乐特别是中华人民共和国成立后的现代音乐创作与表演也是有借鉴意义的。

中华人民共和国成立后的音乐创作,无论在题材、体裁还是风格、形式上都较之前有了深刻的变化和发展。这一时期音乐创作的一个最重要的特点就是对地方音调的重视,一批年轻一代的作曲家们深入各地,努力挖掘各少数民族及汉族各地区的民间音乐,掀起了一股"开发边疆、开发民间"的热潮,使得他们的作品展现出全新的精神风貌。而这一时期的歌唱家也具有类似的特点,即深深地扎根于某一地方剧种或某一地区的民歌和民间音乐,在此基础上形成自己独特的演唱风格和地域特色的唱腔。如胡松华与内蒙古民歌、才旦卓玛与藏族民歌、郭颂与东北民歌和二人转、何纪光与湖南民歌和采茶戏等。这里着重介绍具有代表性的歌唱家之一——郭兰英。郭兰英的演唱风格是以山西民间戏曲的唱法为根基的。她8岁开始学唱晋剧,之后随戏班在山西各地登台献艺,具有极深厚的山西民间歌唱方法的功底。她将这些民间唱法融入民族新歌剧及歌曲的演唱之中,逐渐形成了自己热情如火、刚烈豪放的个性特征。在她演唱的《小二黑结婚》《刘胡兰》《白毛女》等作品中,都体现出她对作品中地域风格的把握与体验。以歌剧《刘胡兰》为例,《刘胡兰》是一部以刘胡兰生平事迹为题材的歌剧,1954年10月3日于北京天桥剧场首演。该剧的创作主要吸取了山西民歌、晋剧、孝义皮影戏的音乐素材,其中最著名的唱段是《一道道水来一道道山》(见谱例5-1)。

谱例5-1 歌剧《刘胡兰》选段《一道道水来一道道山》第一段

[①] 刘正维. 中国民族音乐形态学[M]. 西南师范大学出版社,2007:195,199.

这是一首具有浓郁山西风味的歌曲，开始句就以宽广的音域和大起大落的旋律进行，逼真地勾勒出山西"一道道水来一道道山"的壮丽景象。在演唱中，郭兰英充分运用了各种手段，如滑音、强弱对比、细微的节奏变化、小小的顿挫以及拖腔等，声声沁人心扉，深刻地揭示了刘胡兰对家乡的热爱之情，让我们深切感受到在太行山以西、秦岭以北的汉族音乐中所具有的代表性、典型性的西北音乐风格。

二、对音乐作品中时代风格的把握与审美体验

俄国艺术理论家瓦·康定斯基在《论艺术的精神》一书中指出："每当人类精神力量有所增长，艺术的力量就随之而增强，因为这两者是密切关联、相辅相成的。相反，在灵魂为物欲主义所禁锢的时代，信仰缺乏，艺术便丧失了自己的目的，'为艺术而艺术'的口号也就应运而生……因此，一个艺术家千万要正确估量自己的地位，明白对艺术和自身所负的责任，懂得他不是一位君主皇上，而是一个为崇高目的服务的人。"[①] 康定斯基的这段话强调了两点：一是艺术发展的每一个关键时刻往往也是时代的精神力量有所增长的时刻，两者之间的关系是依附与被依附的关系；二是作曲家和表演者应充分认识自己所处的时代，并以传达时代精神为崇高目的。

中国的专业音乐创作始于 20 世纪 20 年代，先后经历了"五四"时期、抗日救亡时期、中华人民共和国成立初期、"文化大革命"时期以及改革开放后五个时期，每个时期的音乐创作和表演在题材、体裁、内容、形式上都有明显的不同，但在总体上又具有一定的共性特征，主要表现在对西方作曲技术及表演理论的借鉴上。下面重点分析三个时期（"五四"时期、抗日救亡时期、中华人民共和国成立初期）的代表性作品，并从中把握它们之间不同的时代风格。

1. 二胡曲《光明行》

《光明行》是刘天华于 1931 年春创作的一首二胡独奏曲，当时国内动荡不安，各种社会矛盾日益激化，黄色音乐泛滥，靡靡之音盛行。在这样的时代背景下，主张"真正的音乐"的刘天华创作《光明行》一曲，借此雄壮有力的乐曲来否定中国音乐萎靡不振的观点。这部作品是刘天华创作的 10 首二胡曲中号召力最强的一首，它一改过去中国传统音乐的风格，吸收了西洋音乐的一些创作和演奏手法，音调新颖，节奏铿锵，深刻地表现了"五四"时期的时代精神和进步知识分子追求光明、积极进取的精神风貌。

乐曲在一开头就模仿小军鼓的节奏型（见谱例 5-2），凸显出进行曲的音乐风格。

① 瓦·康定斯基. 论艺术的精神 [M]. 查立，译：北京：中国社会科学出版社，1987：69.

谱例 5-2　二胡曲《光明行》引子

在这四个小节中，刘天华全部用分顿弓演奏，用弓迅速、有力，声音短促、饱满、明亮，由弱至强的力度变化给人由远及近的视觉感，仿佛人们正敲打着小军鼓一步步迈向光明。之后的四小节用连顿弓演奏（见谱例5-3），奏出由主和弦分解进行构成的号角式音调。演奏时弓毛紧贴琴弦，手指连续用力，声音轻巧灵活，在力度上是由强至弱的对比。

谱例 5-3　二胡曲《光明行》第一主题

在最后的尾声部分（见谱例5-4），刘天华大胆地引进了小提琴的颤弓技术，在手臂与手腕快速抖动所发出的细密音响中，人们更加坚定了追求自由与光明的信念，给人以奋发向上的情绪感染力。

谱例 5-4　二胡曲《光明行》尾声

2. 群众歌曲《义勇军进行曲》

与《光明行》一样，《义勇军进行曲》也不拘泥于五声性的旋律进行（见谱例5-5），在必要的地方加进了分解大三和弦式的号角性音调。所不同的是，在这一时期"中华民族到了最危险的时候"，为了配合歌词所表现的战斗精神和斩钉截铁的语气，在演唱时需注意加强语言及节奏的表现力作用。

谱例5-5　群众歌曲《义勇军进行曲》片断

3. 群众歌曲《歌唱祖国》

《歌唱祖国》由王莘作于1950年（见谱例5-6），这首歌在继承群众歌曲的基础上，又吸收了苏联革命歌曲的音调。尽管分解主和弦的号角式音调依然可以听到，但在风格上已经是进行曲体裁与颂歌体裁的结合体，生动地表现了新中国人民迈向胜利的雄健步伐。

谱例5-6　群众歌曲《歌唱祖国》第一段

三、对音乐作品中民族语言的把握与审美体验

一般说来，中国人对音乐的审美和欣赏是非常讲究韵味的。在评论某位表演者演唱或演奏的艺术表现时，常以有没有韵味作为衡量的准则。这种韵味，主要表现为表演者在二度创作中，对音过程的处理，即对音头、音腹、音尾的处理。这种处理与中国的民族语言是息息相关的。以中国的民族声乐为例，中国声乐的历史发展一直都在强调"字正腔圆"。所谓"字正"，指的是咬字。歌唱中的字包括字头、字腹和字尾，其中字头是声母，字腹和字尾是韵母。在咬字时，这两种元素均需准确而清晰。就像李渔在《闲情偶寄·演习部》中说的那样："字忌模糊，学唱之人，勿论巧拙，只看有口无口。听曲之人，慢讲精粗，先问有字无字。字从口出，有字即有口，如出口不分明，有字若无字，是说话有口，唱曲无口，与哑人何异哉！"① 所谓"腔圆"，即戏曲界所倡导的"依字行腔"，是在语音、语调、语气的基础上，结合音色、音量、速度、节奏等音乐手段对语音中的韵母进行修饰。

自西方的美声唱法传入中国以来，中国的歌唱家在借鉴美声演唱经验的同时，一直面临着如何将美声唱法与民族语言相结合的问题。由于使用美声唱法演唱以汉字为主的中国歌曲时常会发生矛盾，因此许多歌唱家和教育家都长期致力于美声唱法民族化的研究。他们纷纷向民族民间音乐学习，将民族唱法的咬字、行腔以及情感表达方式与美声唱法的优点有机结合起来，给中国的声乐艺术带来醇厚的民族韵味。其中比较有代表的作品就是由郭淑珍演唱的《黄河怨》。

《黄河怨》是声乐套曲《黄河大合唱》中的一个乐章（见谱例5-7），由光未然作词，冼星海作曲。在创作中，冼星海就已十分注重整体音乐的语言风格问题，重点是音乐语言与中国汉语语音相结合的问题，讲究旋律音调与歌词语气乃至语音平仄相吻合。

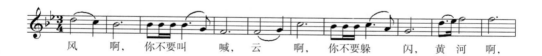

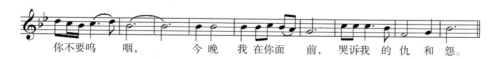

谱例5-7　抒情歌曲《黄河怨》第一段

① 傅惜华.古典戏曲声乐论著丛编［M］.北京：人民音乐出版社，1983：176.

郭淑珍在后来谈到自己演唱《黄河怨》时说:"中国歌的字和风格与西洋唱法的结合不容易……中国歌的吐字,也就是在语言的处理上有很多讲究。过去我从一些人写的小册子中也看到过,但是我更多的是从感性上、从艺术实践中学到的。"[1] 其中,她所说的"艺术实践",就是她在向民族民间音乐学习,使美声唱法与民族语言相结合,并使之与民族审美习惯相适应上做出的探索和努力。

与美声唱法不同,一些从事民族唱法的歌唱家开始在讲究咬字、行腔的同时,还注意吸收地方语言的特点,使得他们的演唱既具有民族风格,又具有地方韵味。在这方面的翘楚当属王玉珍及其代表作《洪湖赤卫队》。

《洪湖赤卫队》是在湖北洪湖地区的民间音乐素材基础上创作而成的,经典唱段有《洪湖水,浪打浪》《没有眼泪,没有悲伤》《看天下劳苦人民都解放》(见谱例5-8)等。在演唱中,王玉珍不但运用戏曲唱腔中的依字行腔、顿挫运腔、徐疾运腔以及轻重运腔等手段来表达情感及戏剧性,还将湖北方言融入唱腔中,使得她的演唱清新自然、朴实无华,极富地域特色。

谱例 5-8 歌剧《洪湖赤卫队》选段《看天下劳苦人民都解放》第一段

在这一唱段中,王玉珍对很多字都做了方言化的咬字和语言风格处理,这些方言特色的唱腔展示都是王玉珍本人真实生命经验的自然流露,其中传达着王玉珍在舞台内外的生活及情感体验。因此,王玉珍的演唱不仅做到了字正腔圆和字真音美,同时还做到了以情立意、以情言志,这种自然、真挚的演唱使得王玉珍几乎成了"韩英"的化身,至今仍为人们所称颂。

[1] 田玉斌. 对话:与声乐教育家郭淑珍谈唱歌[J]. 人民音乐,1995,2—5.

四、对音乐作品中民族性格的把握与审美体验

施咏在其《中国人音乐审美心理概论》一书中认为中国人的音乐审美有一种"尚悲"的心理倾向。"在发愤著书、发愤作乐的传统下,无数的中国文人与音乐家激于苛政国衰的哀痛,忧国忧民,壮志难酬,隐忍苟活……或付诸版椟,颇多感恨之词……或付诸琴箫,遂成哀乐悲声。"① 正所谓"乐之所至,哀亦至焉"②。

施咏在这里所说的"尚悲"的审美风尚表现在音乐中就是"哭音"。汉族音乐自古就重视"哭音",在民歌中有"哭嫁歌""哭丧歌",在戏曲中有"苦音腔"等,迄今为止,世界上还没有哪个国家的音乐可以在"哭"的表现力上与中国音乐相媲美。除了人声为主的"哭音"表现外,在器乐作品中,"哭音"也运用得十分广泛。如二胡曲《江河水》中对哭腔的模拟和如泣如诉的情感表达(见谱例5-9),经闵惠芬的深情演奏,听来令人禁不住潸然泪下,闻名世界的指挥大师小泽征尔在听完这首曲子后也感动得热泪盈眶,称其"拉出了人间的悲切"。

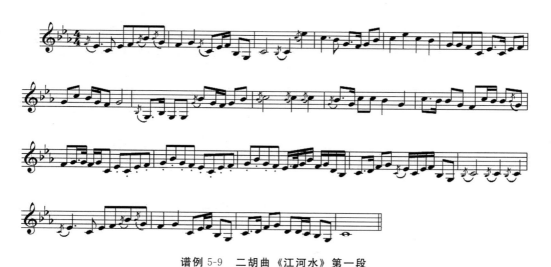

谱例5-9 二胡曲《江河水》第一段

自20世纪初西乐东渐以后,中国民众的审美意识发生了巨大的变化,一方面,作曲家们将西方的作曲技法融入音乐创作之中,使民族新音乐展现出全新的精神气质;另一方面,受西方民族抗争精神的影响,使民族音乐中的"悲"转为"愤","阴柔"转为"阳刚"。以钢琴协奏曲《黄河》为例,这部作品是在冼星海的《黄河大合唱》的基础上创作的,它以抗日战争为历史背景,以黄河象征中华民族,表现

① 施咏.中国人音乐审美心理概论[M].上海:上海音乐出版社,2008:217—218.
② 杨天宇.礼记译注·仲尼闲居[M].上海:上海古籍出版社,1997:874.

了无产阶级的革命英雄主义，歌颂了中华民族勇于抗争的英雄气概，实为一部中国人民的"命运交响曲"。其中，"保卫黄河"一段，通过模拟战马奔腾的音调，向我们传达了不仅是中华民族的，同时也是世界的共性音调。

与汉族的内向含蓄不同，中国少数民族的民族性格则异常热情奔放。如二胡曲《赛马》中模拟马蹄声的豪放气质，管弦乐合奏《瑶族舞曲》中火热的群众性舞蹈场面，钢琴曲《第一新疆舞曲》中丰富多彩的舞姿等，都向我们展现出中国少数民族音乐中热情、欢快的音乐性格。下面通过对宋飞演奏的二胡曲《赛马》的分析，来看演奏者对蒙古族民族性格的把握与表演体验。

《赛马》是一首描绘内蒙古大草原人民在节日中赛马情景的二胡独奏曲，它借表现我国蒙古族人民的生活风情和豪放气质，充分发挥了二胡潜在的表现力量。乐曲在一开始就抓住了赛马的节奏律动（见谱例5-10），在演奏音色上是偏于刚硬和尖锐的音色，演奏中手指主动，强调音头，因此运弓和擦弦点快，音头重，具有刚硬的个性。而在演奏力度上，由于是同样的音在重复，因此做了一个由弱到强的处理，给人以赛马由远及近奔跑的形象。

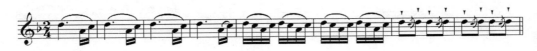

谱例 5-10　二胡曲《赛马》第一段片断

第二段是歌唱性的旋律（见谱例5-11），因此运弓变长，但在结尾又回复到节奏律动强、运弓短的状态。

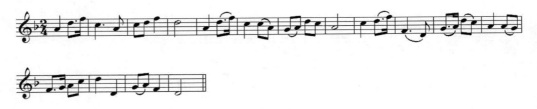

谱例 5-11　二胡曲《赛马》第二段片断

最后一段又回到热情奔放的音乐性格中（见谱例5-12），再一次表现了蒙古族人民彪悍、骁勇的民族性格。

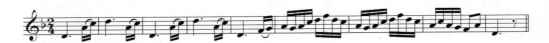

谱例 5-12　二胡曲《赛马》第三段片断

五、对音乐作品中音乐形态的把握与审美体验

"音乐的民族性是借助于特定的音体系（律制、乐制、音阶）、语言体系（旋律、旋法、调式、惯用节奏、音色）以及音乐逻辑、音乐结构体系（和声、复调、曲式、配器组合）乃至表演方式等方面的诸多具体手段表现出来的。"[①] 在上一节中曾经提到过，中国音乐的形态特征集中表现在调式、旋律线、节奏腔式、基本结构以及音色五个方面，音乐表演者只有细细品味并把握其中的细节，才能演唱或演奏出中国音乐独特的民族风味来。

1. 五声性为核心的音体系

中国的民族调式是建立在五声基础上的，五声分别为宫、商、角、徵、羽五个音，而五声以外的音则被称为偏音，有清角、变徵、变宫、闰等。偏音通常只能作为经过音或辅助音来使用，不能作为调式主音。中国早在西周时期就已经确立了五声体系的基础地位，《左传》中就有相关记载："为九歌、八风、七音、六律，以奉五声。"因此，五声性在中国人的心目中是根深蒂固的，即便进入20世纪以后，在西方调式、和声理论的影响下，五声音阶及五声调式依然保留其稳固地位，并没有受到轻视。

例如，由田汉作词、聂耳作曲的《毕业歌》（见谱例5-13），虽然受西方和声理论的影响使用了分解大三和弦，但是并没有使用西方功能和声体系中的Ⅳ级和Ⅴ级和弦，因为这两个和弦是含有偏音的。在中国现代专业音乐创作中，Ⅳ级和Ⅴ级和弦是很少见的。

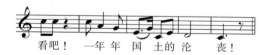

谱例5-13　群众歌曲《毕业歌》第一段

20世纪五六十年代，边疆少数民族风格的音乐得到了普遍的重视和前所未有的开发，很多音乐创作都借鉴了少数民族的音乐语言，但是在音阶和调式使用上，大部分作曲家仍然坚持使用五声调式进行创作。如娄盛茂的《马儿啊，你慢些走》（见

[①] 施咏．中国人音乐审美心理概论［M］．上海：上海音乐出版社，2008：94．

谱例 5-14），歌曲一开始的四度大跳和长音明显借鉴了哈萨克牧歌的旋法特征，但是在调式选择上，作曲家并没有选择哈萨克族的民族调式，而是使用了五声调式。

谱例 5-14　抒情歌曲《马儿啊，你慢些走》第一段

2. 纯四度音程内的三音列是旋律构成的主体

中国音乐是以五声音阶为主干的，在旋法上，则以三音小组为核心进行旋律展开，这些三音小组都是产生于纯四度音程内的，分别为 la、sol、mi；re、do、la；sol、mi、re；do、la、sol（见谱例 5-15）。

谱例 5-15　纯四度音程内的三音列

中国的大多数音乐创作都是以上述三音列作为旋律构成主体的。我们先看一首宫调式的歌曲（见谱例 5-16）。

谱例 5-16　歌曲《我的祖国》第一段

这个歌曲片断是一个起承转合的四句体结构，每一句的旋律主干音分别是 do、la、sol，sol、mi、re，la、sol、mi，do、la、sol。

再如管弦乐曲《瑶族舞曲》（见谱例 5-17），这是一部羽调式的作品。乐曲第一段是 A＋B 的单二部曲式，结尾含有再现的因素。其中 A 段是一个 4＋4 的乐段，上

句的主干音是 la、sol、mi，下句的主干音是 re、do、la；B 段也是 4＋4 的结构，第一句的主干音是 sol、mi、re，第二句回到 re、do、la。

谱例 5-17　管弦乐合奏《瑶族舞曲》第一段

3. 腔式变化是戏剧性变化的基础动力

中国音乐，尤其是戏曲和曲艺音乐，往往没有"乐句"的概念。在戏曲和曲艺音乐中，一句唱词被称为"腔句"。由于每句词的句读不同，开始的板眼不同，因此就产生了不同的腔式。不同类型的腔式变化是音乐戏剧性变化的基础动力。下面以歌剧《小二黑结婚》中的唱段《清粼粼的水来蓝莹莹的天》为例，来剖析腔式变化与戏剧性变化的关系。

第一段是"慢板"（见谱例 5-18），两句词，上句唱词是眼起两腔式，下句唱词是顶板两腔式。描绘了农村少女小芹的纯真形象。

谱例 5-18　歌剧《小二黑结婚》选段《清粼粼的水来蓝莹莹的天》第一段

第二段是"慢中板"（见谱例 5-19），八句词，前三句用了顶板单腔式，第四、五、六、七句是一连串的垛句，表现出小芹等待二黑哥的焦急情绪。第八句速度变慢，依然是顶板单腔式。

谱例 5-19　歌剧《小二黑结婚》选段《清粼粼的水来蓝莹莹的天》第二段

接下来是一个"中板"段落（见谱例 5-20），是小芹的一段回忆，共五句词，前四句是顶板单腔式，最后一句用了加入垛句的顶板多腔式，唱出了小芹想和二黑哥说话却没说上的难受心理。

谱例 5-20　歌剧《小二黑结婚》选段《清粼粼的水来蓝莹莹的天》第三段

最后一段描写了小芹的梦境（见谱例 5-21），这是一个令人兴奋的梦，因此使用了"中快板"，一连串的眼起腔式和较短的换气将二黑哥被夸之后引以为豪的情感表达得淋漓尽致。之后越唱越快，并加入重句，再一次强调了大伙儿对二黑哥的夸奖。最后，音乐回到"慢板"并在"慢板"中结束全曲。

谱例 5-21　歌剧《小二黑结婚》选段《清粼粼的水来蓝莹莹的天》第四段

4. 千变万化的结构形态

在上一节中已经说过，中国音乐的主导结构主要表现为腔式结构、曲牌结构和板式结构，结构形态也是千变万化的。从曲式角度看，又有一部曲式、二部曲式、三部曲式和多部曲式等。但是这些所谓的二部、三部、多部，与西方音乐中的二部性、三部性原则又有明显的区别。总的说来，中国音乐的曲式结构更多地表现出多段体或组曲的特征。具体分析见第三节。

5. 追求丰富多变的音色

中国人自古就对音色有一种特殊的偏爱，对横向旋律线条的音色变换处理得十分讲究。例如，在民族器乐中有吟、揉、绰、注等，在民族声乐中则有滑音、叠腔、擞音等，这些表演技巧的目的都是为了发挥单一乐器或人声的音色多样性。

20世纪70年代末80年代初,一批"新潮"作曲家们更新了音色的观念,开始在创作中加入多种中国古代乐器或少数民族乐器,同时,新的音色也大范围地被开发和利用,如自然界的音响(风声、水声、石头声等)、电声乐队等。较有代表性的作品有徐纪星的马骨胡、钢琴与打击乐《观花山壁画有感》,郭文景的交响大合唱《蜀道难》,谭盾的《1997交响曲——天、地、人》,朱践耳的《纳西一奇》,杨立青的《悲歌——江河水》等。

第三节 民族风格的审美形态

美国著名音乐分析家尤金·纳莫曾经说过:"表演者为完成对作曲家和听众的艺术职责,作为共同创造者,必须获得理论和分析能力,以达到不仅知道如何解释,而且也知道一种解释与另一种解释的不同。诚然,分析是对一部艺术作品的一种理性上的冲击,但表演者不对各种参数因素进行详尽研究就永远不能了解伟大作品的美学深度。"[①] 由此可见,音乐作品分析是审美者必备的音乐技能和修养之一。

本节重点以三部爱国主义音乐作品为例,分析民族风格存在的审美形态,主要采用以下三种分析方法。

一是对音乐自身的分析,即对音乐的结构规律、表现方式等的分析;

二是对作品风格内涵的分析,即对音乐的民族风格、时代风格、地域风格等的分析;

三是对演唱、演奏技巧的分析。

一、歌剧选段《洪湖水,浪打浪》民族风格分析

《洪湖水,浪打浪》是歌剧《洪湖赤卫队》中流传最广的唱段之一,创作于1958年,梅少山等作词,张敬安、欧阳谦叔作曲。这首歌曲的音乐取材于湖北天沔花鼓戏和天门、沔阳、潜江一带的民间音乐,洪湖渔歌《襄河谣》和天门小曲《月望郎》是其主要的音乐素材。极具地方特色的民间音调和充满传奇色彩的土地革命时代背景,使这首歌成为湖北民歌和革命音乐的完美结合,被周恩来称赞为"一首难得的革命抒情歌曲"。它那悠扬的旋律和宽广的节奏不仅唱出了剧中人物对家乡深情的赞美和依恋,同时还讴歌了革命战争年代党和人民之间的深情。

歌曲分为三段,结构是A—B—A1的再现单三部曲式。A段是起承转合的四句式,如水般柔美绵长的旋律,加上末尾的拖腔,勾勒出一个真实而动人的洪湖,同时反映出荆楚当地的农业生产民俗(见谱例5-22)。

① 纳莫·尤金.分析理论与演奏和解释的关系[J].刘红柱,译.中央音乐学院学报,1992,(3):33.

谱例 5-22 歌剧《洪湖赤卫队》选段《洪湖水，浪打浪》第一段

前两句均落徵音，后两句是南方型的商音支持的徵调式，最后一句的句尾有拖腔，使人深深感受到主人公对家乡爱的深沉与纯真。

B 段和再现部 A1 是女声二重唱，作曲家采用了五声性旋律风格的对比复调手法进行创作。其中，B 段在调式和调性布局上做了独到的考虑：该曲本为 F 调，第一句落徵音，第二句看似是宫终止，但其实从第二句起已经转入了以清角为宫的扬调，即改在降 B 调上演唱，因此此处的宫音当是扬调的徵音，第三句则为扬调的羽终止，最后一句回到原调，以徵音结束。再现段是变化再现，后两句的歌词点明了歌曲的革命性，因此在旋律上做了加花处理（见谱例 5-23）。

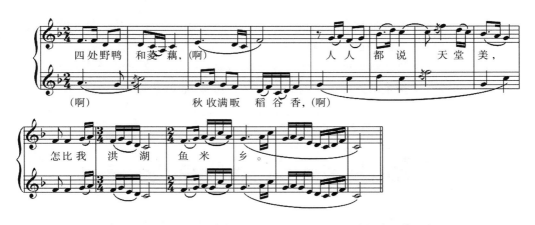

谱例 5-23 歌剧《洪湖赤卫队》选段《洪湖水，浪打浪》第二段

《洪湖水，浪打浪》有很多版本，其中以王玉珍的版本最具代表性，因为她的演唱最能反映湖北的地方特色。王玉珍在剧中所演唱的字字句句都充分体现了湖北的方言特色：首先，在咬字发音上，她采用了贴近百姓生活的湖北方言，既适应了湖北地方民歌的旋律音调，充满浓郁的乡土气息；同时又符合剧情，塑造了朴素的农家女在洪湖岸边的真实形象。其次，在润腔处理上，也做到了字正腔圆，特别是句尾的"浪""乡""长""光"等字的润腔，每个字都清晰、饱满且富有弹性，拖腔也

流动自然，极富地方韵味。

二、二胡独奏曲《三门峡畅想曲》民族风格分析

20世纪50年代，党的文艺方针强调"为工农兵服务""为政治服务"，要求音乐创作要把思想性摆在第一位，强调音乐作品以反映革命历史和社会主义的现实生活为首要目的，那些雄壮的进行曲，歌颂劳动、歌唱新中国、赞美新生活的作品成为时代的主旋律。《三门峡畅想曲》就是那个时代产生的一部优秀的二胡作品。曲作者刘文金在题材上选取了中华人民共和国成立以后一个重大的历史事件——三门峡水库建设，运用独特的形式和极富个性的音乐语言描绘了三门峡水库工地劳动人民的生活实景，表达了亿万中国人民发自内心的喜悦与欢呼。该曲创作于1960年，是刘文金的成名作，它充分体现出作曲家早期民族器乐创作的艺术特色：创作上在继承传统的民族民间音乐创作原则的同时，还借鉴了西方古典作曲技术理论，使全曲体现出"兼有中国传统的多段体结构、中国传统的'快、慢、快'板式结构和西方'再现复三部曲式'或'再现四部曲式'的混合结构特征"[①]。这部作品与刘文金的另一部代表作《豫北叙事曲》一起被誉为二胡艺术发展史上的"里程碑"。

原曲由六个段落组成，是中国传统的多段体结构，但其速度又呈现出"快、慢、快"的三部性格局，这在一定程度上是受到了西方三部性曲式原则的影响。乐曲一开始是一段引子，节奏是自由的散板，旋律如滔滔江水，波浪起伏，展示出一幅充满活力的、辽阔的画面，音调激情而高亢。

引子在演奏时要注意力度的变化，要逐渐给琴弦压力。在过渡音阶的演奏时要注意一气呵成，手指主动。在引子的后面有一个由慢渐快的旋律，是同样的音程进行，演奏时要注意节奏的变化，要演奏出速度的递进效果（见谱例5-24）。

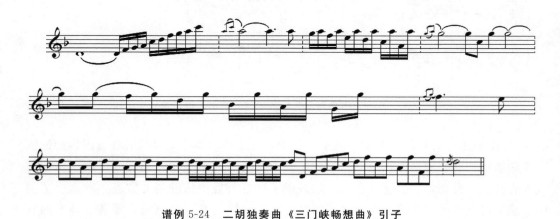

谱例5-24　二胡独奏曲《三门峡畅想曲》引子

① 李吉提. 中国音乐结构分析概论 [M]. 北京：中央音乐学院出版社，2004：345.

第一部分是"快板",包括原曲的(一)(二)(三)小段,结构上是 A—B—A1 的再现单三部曲式。A 段是富有舞蹈性节奏的主部音调,展现了建设者们愉快豪爽的形象,调式是 D 徵调。演奏时要抓住舞蹈性的节奏律动,一小节一个循环,注意重音的排放(见谱例 5-25)。

谱例 5-25　二胡独奏曲《三门峡畅想曲》第一段片断

B 段是对比性的抒情段落,仍在 D 徵调上进行,这段音乐比较富有歌唱性,演奏时音色要饱满。在旋律后半部分的进行中有很多切分音,把快板的节奏律动又恢复回来(见谱例 5-26)。

谱例 5-26　二胡独奏曲《三门峡畅想曲》第二段片断

最后一段是再现,音调轻松、含蓄,作了同主音的调性转换,转入 d 羽调,很有特色。这一段音乐的色彩略显暗淡,音乐的演奏形式也变得比较柔和,为第二部分"慢板"的进入做好了准备(见谱例 5-27)。

谱例 5-27　二胡独奏曲《三门峡畅想曲》第三段片断

第二部分是"慢板",即原曲的第四小段,结构上是 C—D—C 的单三部曲式,音调柔美抒情,表现了对劳动的赞美和对未来的想象(见谱例 5-28)。

谱例 5-28　二胡独奏曲《三门峡畅想曲》第四段片断

第三部分即原曲的第五小段,是这部作品中最有创造性的一段。它主要表现了劳动的画面,音调时而轻松愉快,时而情绪紧张。速度又回到"快板",因此这一部分是速度上的再现,不含主题再现。并且在调式调性上也没有"调再现",而是采用了第三小段的 d 羽调。李吉提认为,"复三部曲式"的结构套式就是从这里开始打破的,并由此扩展出乐曲的第四部分(见谱例 5-29)。①

谱例 5-29　二胡独奏曲《三门峡畅想曲》第五段片断

乐曲的最后一部分是再现部分,包括第六小段和尾声,这一部分是真正意义上的"再现",不仅再现了主题,同时调性也回归到 D 徵调。乐曲是热烈的而且是闯入进行的,最后在十分火热的气氛中结束。演奏时要注意把开始主题的节奏和个性夸张鲜明地表现出来,在尾声最后的部分,有连续的旋律音阶十六分音符的进行,要注意重音的排列,从一小节一个重音变成一拍一个重音,这样就加大了音乐的强度,形成一个渐进增长的势头,一直到最后有力的结束(见谱例 5-30)。

① 李吉提. 中国音乐结构分析概论 [M]. 北京:中央音乐学院出版社,2004:344.

谱例 5-30　二胡独奏曲《三门峡畅想曲》尾声片断

三、小提琴独奏曲《思乡曲》民族风格分析

《思乡曲》是马思聪创作的《内蒙组曲》（原名《绥远组曲》，包括《史诗》《思乡曲》《塞外舞曲》）中的第二乐章，作于 1937 年。当年，日寇的铁蹄蹂躏了华北大地，马思聪从一首绥远民歌中引发灵感，谱下了这首《思乡曲》，拨动了多少为抗日救亡而奋战的中华儿女的心弦，而其中思念故土的乡愁和别离的情感至今仍能引发一代代中华儿女的共鸣，成为中国现代民族音乐中不朽的经典。这部作品的成功之处在于它具有浓郁的民族风格，无论是曲式还是发展手法均有独特之处，主要表现在如下三个方面。

1. 直接选用民歌音调作为主题旋律

《思乡曲》的主题直接采用了内蒙古民歌《城墙上跑马》的旋律，速度是慢板，由四个短小、均等的乐句组成，结构是起承转合的四句乐段。每一乐句都呈波浪形线条而递次下降，加之商调式柔和的色彩，使旋律具有怀念和忧伤的情调（见谱例 5-31）。

谱例 5-31　小提琴独奏曲《思乡曲》"主题"

马思聪说："我采用的是一首短的民歌。我没有改动原调思乡的意思，但后面却接上六个可与第一个原本是民歌的旋律相连贯的旋律，它可以扩大或缩小，去达到我所要求的曲式的完整。"从他的这段话中可以看出，马思聪是想以短小的民歌作为创作动机，将这一思念家乡的旋律通过变奏和展衍加以深化展开，由此引申出整个器乐曲，并形成具有中国民族风格（以及地域风格）的音乐语言。

2. "中西合璧"的混合曲式

《思乡曲》共五段，关于它的曲式结构，目前还存在较大的分歧。有人认为它是 A—B—C—D—A1 的带有再现的多段体结构；也有人认为它是变奏曲，曲式结构为

A—变奏 1—变奏 2—变奏 3—A1；还有人认为它是减缩再现的复三部曲式，其中，前三段是 A—B—C 并列的单三部曲式，第四段是对比中部，第五段是再现，但是减缩了原第一部分的 B 和 C，如图 5-1 所示。

图 5-1　《思乡曲》曲式结构图

从这些不同的解释中不难发现，学者们的分歧主要是在第四段，即这一段究竟是变奏 3 还是"D"。从谱例 5-32 来看，第四段的对比性质还是很明显的，它应该是这首乐曲的高潮部分：在音乐上，这一部分使用了新材料；在调式调性上，也将原来的商调式主题改为宫调式；在音调内部，旋律密度也出现了较大的变化，速度也明显加快，连演奏法也改用双弦。因此，这里认为将它视作复三部曲式的中部更合情合理一些。

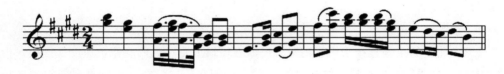

谱例 5-32　小提琴独奏曲《思乡曲》第四段片断

李吉提认为，《思乡曲》"原来的曲式框架可能与复三部曲式有关，但是，由于作曲家在处理中国乐曲时，更注重了变奏和展衍原则，而且在展开逻辑上借鉴了中国传统审美习惯中的'渐变'处理，所以，它就与原来西方严格意义上的复三部曲式拉开了距离……这种不拘泥于某一种纯西方或纯古典音乐曲式的写法，或称之为'中西合璧'的结构方法，而引发出不同的结论，是完全不奇怪的。它实际带有混合曲式或自由曲式的性质"[①]。

3. 自由型的传统变奏和展衍

在前面已经提到，马思聪的这部作品是以短小民歌作为创作动机，在此基础上进行变奏和展衍，由此引申出全曲。这种创作构思一方面与柴可夫斯基《第一弦乐四重奏》第二乐章《如歌的行板》有异曲同工之妙，另一方面也体现出我国传统民族民间音乐中"和"的审美原则。

① 李吉提. 中国音乐结构分析概论 [M]. 北京：中央音乐学院出版社，2004：365.

乐曲中的第二段、第三段（见谱例 5-33、5-34）采用了自由型的变奏和展衍手法，它们既是出自同一素材的派生体，又具有鲜明的变化对比，体现了从统一中求对比的原则，这种从简单到复杂、从重复到变化的发展手法，使得乐曲的整体结构统一性较强，乐曲的内涵一再深化，是中国传统音乐艺术中对比统一原则的民族性的重要体现。

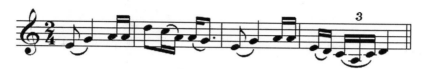

谱例 5-33　小提琴独奏曲《思乡曲》第二段片断

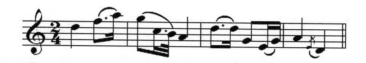

谱例 5-34　小提琴独奏曲《思乡曲》第三段片断

第六章 爱国主义音乐的身份认同效应

第一节 身份认同的特征

身份认同概念的研究跨越了哲学、社会学和心理学等多个学科领域。不同的学科对身份认同有不同的理解。概括而言，哲学研究者认为身份认同是一种对价值和意义的承诺和确认。从一般意义上讲，哲学研究者们逐渐超越了哲学思辨的方式来思考身份认同与文化的关联。社会学领域中的身份认同意味着主体对其身份或角色的合法性的确认，对身份或角色的共识及这种共识对社会关系的影响。心理学则称身份认同的本质是心灵意义上的归属，更关注的是人心理的健康和心理层面的身份认同归属。

通过以上的论述可以这样概括：爱国主义音乐审美的美育效应主要是通过爱国主义音乐的审美活动，强化审美者对社会主义核心价值观及其社会意义的承诺和确认，对中国传统文化的尊重，增强对特定社会关系和社会角色的主体意识，强化对中华民族的心理归属感觉和认同感。这种身份认同感主要通过心理认同和文化认同体现出来。

（一）爱国主义音乐审美身份认同的心理特征

1. 身份认同是一种心理感受和内化的过程

"身份"的英文是 identity，1997 年商务印书馆出版的《牛津高阶英汉双解词典》（第四版）对其解释有：（1）who or what sb./sth. is 本身、本体、身份；（2）exact likeness or sameness 相同（性）、同一（性）。identity 的动词形态是 identify，具有确认某人或某物的认同意义。因此，"身份"（identity）应该包括两方面含义：一是身份的本体意义，即确认某人（物）之为某人（物）的事实依据和表示特征；二是认同意义。中国台湾学者孟樊曾分析了 identity 的中文翻译译法，"认同"一词，英文称为 identity，国内学者有译为"认同""身份""属性"或者是"正身"者，然而从后现代来看 identity 本身变得不确定、多样且流动，身份也是来自认同，"加之 identity 原有'同一''同一性'或'同一人（物）'之意"，因此译为

"认同"。① 在西方,"认同"概念最早是由威廉·詹姆斯和弗洛伊德提出,詹姆斯曾用"性格"这个词表示他的认同感受:"一个人的性格特征可以在精神或道德态度上看出,当这种情形突然发生在自己身上时,他会感到自己充满生机和活力。这一刻,有一种发自内心的声音在说,这才是真正的自我。"弗洛伊德把认同"看作是一个心理过程,是个人向另一个人或团体的价值、规范与面貌去模仿、内化并形成自己的行为模式的过程,认同是个体与他人有情感联系的原初形式"②。弗洛伊德认为个体的认同常常与对强大权力或权威的依恋和维护分不开。

2. 身份认同是一种心理目标和角色的构建

身份认同危机的出现源于对自身定位的无从把握。在查尔斯·泰勒看来,"我们的认同,是某种给予我们根本方向感的东西所规定的,事实上是复杂的和多层次的。我们全部都是由我们看作普遍有效的承诺构成的,也是由我们所理解为特殊身份的东西构成的"③。传统正是那种能够给予我们"根本方向感"和"普遍有效的承诺"的东西,当传统失落、方向丧失,必然产生认同的焦虑,就会不知道我们从哪里来、我们现在位于何处、我们是谁以及将要向哪里去,就会对所有有助于自我定位的东西感到无从把握。因此,现代人的认同危机源于传统与现实生活的脱节,这就使得现代人面对危机都不约而同地转向对传统、历史、过去和民族等共同话语的追寻。另一方面,曼纽尔·卡斯特认为,认同是人们意义与经验的来源,④ 认同必须放到一种文化属性或一系列相关文化属性的基础上来理解。也就是说,认知只有与文化意义上的价值判断联系在一起的时候,才能帮助我们实现自我认同。然而,在现代秩序中被赋予了自由、解放的个体,是否真的愿意在给定的框架内寻求自己的存在点,筹划自己的生活?他们对自己的确认和理解,即他们的身份(identity)是否与整套机制之间存在紧张与矛盾?卡斯特还讨论了"认同"(identity)与"角色"(role)的区别:角色是通过社会制度和组织所构建的规则来界定的,它对人们行为的影响程度如何,取决于个人与这些制度和组织之间的协商和安排如何。认同是行动者自身的意义来源,也是自身通过个体化(individuation)过程建构起来的。认同尽管能够从支配性的制度中产生,但只有在社会行动者将之内在化,并围绕这种内在化的过程构建其意义的时候,它才能够成为认同。与角色相比,认同是更稳固的意义来源。因此,"角色"是外在的、可以由个体扮演的;"身份"是内化的、需要个体认同的。

3. 身份认同是一种个体认同和集体认同的心理联结

在讨论身份认同何以形成时,存在着两种观点的争论,即本质主义与建构主义。

① 孟樊. 后现代的认同政治 [M]. 台北:扬智文化事业股份有限公司,2001:16—17.
② 梁丽萍. 中国人的宗教心理 [M]. 北京:社会科学文献出版社,2004:11—12.
③ 查尔斯·泰勒. 自我的根源:现代认同的形成 [M]. 韩震,等译. 北京:译林出版社,2001:13.
④ 曼纽尔·卡斯特. 认同的力量 [M]. 曾荣湘,译. 2版. 北京:社会科学文献出版社,2006:5.

本质主义认为，个人的身份是自然拥有或生成的，是通过个人的意志和理性而获得的，查尔斯·泰勒和福山等人是这种观点的代表。建构主义的观点则受到萨特、福柯等人的影响，与本质主义者针锋相对。他们认为身份是社会建构的，一个人之所以成为他自己，女人之所以成为女性，是社会通过一系列的知识的教化机制和权力的惩罚机制而强制建构的。

美国心理学家埃里克森在20世纪50年代提出了"认同危机"（identity crisis）这一心理学术语，在他看来，人在生长过程中还有一种注意外界并与外界相互作用的需要，个人的健全人格正是在与环境的相互作用中形成的，而认同危机概念则贯穿了这种成长过程。[①] 埃里克森的后期研究则深入到国家社会问题，如黑人的社会地位、妇女作用的变更、青少年异常行为等，他的精神分析自我心理学已经超出精神分析的临床范围，与历史、政治、哲学和神学联系起来。在今天看来，埃里克森的研究已经成为经典，"认同危机"也已经成为社会科学各个领域共享的理论词汇。[②] 此外，认同理论还深受米德"符号互动论"的影响，他主张把世界看成是"符号的"和"象征的"世界，相信主体在积极介入经验世界时，在实践的主体间性以及个体与社会的关联中，通过互动的方式重构自身。到了20世纪70年代，泰弗尔和约翰·特纳提出"社会认同理论"，成为研究集体行为的重要理论之一。社会认同（social identity）是自我概念的组成部分，它源于个体的社会群体成员身份，以及与此身份相关的价值观和情感。该理论侧重研究个体对其所属群体的认知与归属感，以及群体中个体间互动与分化、整合的趋势，因此国内外在社会认同方面的研究大多集中在对于族群认同（ethnic group identity）的研究上，并以此为基础，开始进一步讨论关于"全球化"情境中移民的国家认同、公民身份认同及其生存策略等文化认同与身份认同问题。如今，曼纽尔·卡斯特、安东尼·吉登斯、尤尔根·哈贝马斯、查尔斯·泰勒等人所主张的后现代认同理论及其研究取向可以说是现代认同理论研究的新趋向，他们更加关注全球化与现代性对个体或群体认同的意义。例如，曼纽尔·卡斯特认为认同是人们意义与经验的来源，并且应该把意义构建的过程放到一种文化属性或一系列相关文化属性的基础上来理解，而这些文化属性相对于意义的其他来源要占有优先地位。对特定的个人和群体而言，认同可能有多种，然而，这种多样性不管是在自我表现中还是在社会行动中，都是压力和矛盾的源头。另外，认同尽管能够从支配性的制度中产生，但只有在社会行动者将之内在化，并围绕这种内在化过程构建其意义的时候，它才能够成为认同。[③] 后现代理论探讨认同意识及其如何生成的背景正是全球化语境的生成，其目的是为了说明文化产业化

① Erik Homburger Erikson. Childhood and Society [M]. New York：Norton，1985.
② Philip Gleason. Identifying Identity：A Semantic History [J]. The Journal of American History，Vol. 69，No. 4，March，1983.
③ 纽尔·卡斯特. 认同的力量 [M]. 曹荣湘，译. 北京：社会科学文献出版社，2006：5.

的迅猛发展进而导致人们身份及其文化归属的暧昧和模糊化倾向，这实际上包含着集体记忆与生存意义的部分缺失问题。在这样的语境中，有关认同的各种问题接踵而至，小到个体的身份认同和性别认同，大到国家认同和文化认同，尤其在"流动的现代性"状态下，认同变得越来越具有开放性和变动性。

通过爱国主义音乐的审美活动，审美者可以在心理层面加深对社会主义核心价值的艺术感受和艺术体验，增强审美者在艺术形态上对中华民族的传统、历史和未来的文化意识和角色意识，正确处理在艺术氛围中个体认同和社会认同的内在联系。

（二）爱国主义音乐审美身份认同的文化属性

身份认同的早期研究是以哲学范式为主，在哲学上按其主体论的发展将身份认同分为三种研究模式：一是以主体为中心的启蒙身份认同，二是以社会为中心的社会身份认同，三是后现代去中心化身份认同。按照这个思路，身份认同涉及对自我的确认。所以，身份认同概念的渊源包含于认同概念的同时，也建构在自我概念的发展基础之上。身份认同的相关概念及含义如表6-1所示。

表6-1 身份认同的相关概念及含义

相关概念	含 义
认同	①认同即你和一些人有何共同之处，以及你和他者有何区别之处。从本质上讲，认同给人一种存在感，它涉及个体的社会关系，包含你和他者的复杂牵连 ②认同的过程就是追求与他人相似或者与他人相区别的过程 ③认同是人们获得其生活意义和经验的来源，它是个人对自我身份、地位、利益和归属的一致性体验
个体认同	个体认同是指个体对自己独特性的意识，个体认同使个体在时空上确立自己是同一个人而不是其他人
社会认同	社会认同即个体认识到自己所在群体的成员所具备的资格，以及这种资格在价值上和情感上的重要性
种族身份认同	种族身份认同是对关于种族意义和其重要性等方面产生认同的态度和信念
角色身份认同	角色身份认同提供了一个自我在角色中的定义，它包括和角色有关的目标、价值观、信念、规范、时空和角色间相互作用模式的认知
职业身份认同	职业身份认同是个人作为职业中的成员的自我定义，它和职业角色的制定有关

续表

相关概念	含　义
身份认同	①身份认同是一个人对自己归属哪个群体的认知,这是自我概念中极其重要的一个方面① ②身份认同是个人对所属群体的角色及其特征的认可程度和接纳态度 ③身份认同是有关个人在情感和价值意义上视自己为某个群体成员以及隶属某个群体的认知,而这种认知最终是通过个体的自我心理认同来完成的 ④身份认同是人们对自我身份的确认

针对音乐文化的认同而言,尤其是针对传统音乐文化的现代变迁以及现代建构等现实问题,后现代文化认同理论对于音乐与文化主体之间的认同关系、音乐文化群体身份认同的转变、社会认同环境的变化带来的影响等深层次讨论有着不可或缺的重要作用。

以现代琴学研究为例,对于"现在的古琴还是以前的古琴吗"这个问题,实际上可能包含更加深层的含义:人们已经对古琴建立了一种稳定的文化认同,这种认同的内容可能包括古琴的音乐、琴人、文化语境、象征意义等各类细节方面,而这种构建于古代社会的古琴文化认同在现代社会发生了相当程度的改变。从认同理论的角度来说,古琴文化在历时与共时层面都存在有"同一性"与"差异性"问题。在古琴的衍变史上,人们对于古琴文化的思维观念与现实存在之间是持有一种互为建构的关联意识的,这种关联意识可以抽象为区别于其他文化形式(差异性)而专属于古琴文化的本质特征(同一性),这种特质可能反映在"何时、何处、如何、通过谁、为了谁"等一系列具体问题中,正如同人们已经习惯于将古琴音乐同文人士大夫、传统人文精神等特定对象相关联,并从中抽象出古琴文化特质。但是,事实上,所谓的本质特征并非是固定不变的东西,因为其语境是多样性的,每一个参与文化的个体都是该文化的潜在解释者,不同解释所具有的解释力会有所不同,甚至会相互形成矛盾冲突。比如,国家文化部门以非物质文化遗产的解释话语把古琴当作红木家具一般的消费品,他们的潜在语境就会有很大差别。因此,一旦对一种文化的认同性解释开始多样化,那么这种文化认同将成为多种话语的集合体,从而在人们对文化历史与现状的多重话语建构中就会呈现出复杂的样态。正如曼纽尔·卡斯特所指出的:"认同的建构所运用的材料来自历史、地理、生物,来自生产和再生产的制度,来自集体记忆和个人幻觉,也来自权力机器和宗教启示。但正是个人、社会团体和各个社会,才根据扎根于他们的社会

① Deaux K. Reconstructing social identity [J]. Personality and Social Psychology Bulletin, 1993: 4—12.

结构和时空框架中的社会要素（determination）和文化规划（project），处理了所有这些材料，并重新安排了它们的意义。"[1] 不同时代、不同地域、不同社会、不同文化主体，这些都是古琴艺术表现出个性化、多样化特点的重要原因，同时也构成解读这些特点的基本语境。

与"认同"紧密关联的学术术语即表征（representation），该词也经常被翻译成"表象""再现""重现"等，是西方文学理论和文化研究中的关键词之一，其含义几乎覆盖了整个社会和人文科学领域。对"表征"的一个通常理解是用语言向他人就这个世界说出某种有意义的话来，或者有意义地表述这个世界，也或者是将人们对事物的认知以及在某概念体系中以某种符号的方式相关联的过程。表征在通过语言学到符号学的文化转向后表现出了其在文化研究领域的重要意义，物品、观念、有关的行为方式、文化实践的过程等内容都成为文化表征的重要方面，例如《表征——文化表象与意指实践》在第一部分对表征与语言的关系进行了阐明之后，便进入了文化研究范畴的讨论，关于摄影中的表征社会、他种文化展览中的诗学和政治学、种族差异与其表征体系、性别表征与权力话语、文化表象之生产的符号化实践等具体问题在这一范畴内得到了充分的论证与阐述。[2] 另外，在文化认同与文化表征的联系问题上，斯图亚特·霍尔通过一系列的论述，把传统的"我们是谁""我们从哪里来""我们到哪儿去"等追问转变为"我们会成为谁""我们是如何被表征的"以及"如果影响到我们怎样表征我们自己"，使传统的文化认同观从静态走向动态、从中心化的主体走向非中心化的主体、从完成走向未完成，[3] 由此说明，在任何文化中，关于任一话题都存在着意义上的多样性，存在着解释或表征它的不止一种的方式，而文化认同与文化表征的相互影响也正是在这样的"动态的、发展的、未完成"的过程之中进行的。对于诸多文化事项，只有通过我们对事物的使用，通过我们就它们所说、所想和所感受的，即通过我们的认同意识以及表征它们的方法，我们才给予它们一个意义。

从"音乐就是文化"的角度来说，音乐同语言一样，也是用于"表征世界"或者"为世界编码"的一种形式，音乐及其实践也是一种对世界的"表现"与"再现"，正如语言一边描述世界、一边建构世界一样。音乐文化的意义也是通过某种表征系统而固定的，而其文化表征同样也是一种把各种有关音乐的概念、观念和情感在一个可被转达和阐释的符号形式中具体化的实践过程，古琴的文化表征也正是如此。尽管我们习惯于将古琴的认同与过去历史上曾经存在的某种象征意义相联系，

[1] 纽尔·卡斯特. 认同的力量 [M]. 曾荣湘，译. 北京：社会科学文献出版社，2006：6.
[2] 斯图亚特·霍尔. 表征——文化表象与意指实践 [M]. 徐亮，陆兴华，译. 北京：商务印书馆，2003：132.
[3] 威华. 后殖民语境中的文化表征——斯图亚特·霍尔的族裔散居文化认同理论透视 [J]. 当代外国文学，2007，3.

但是，无论过去还是现在，它都是与不断变化的社会文化系统相联系的。各种不同立场的认同关系往往可以在某一时空条件下根据自身需要，通过对象、观念、行为等要素来决定文化表征的方式与内容，从而来实现文化表征，在音乐的文化认同与文化表征的关系中也是如此。认同与表征是一种"动态"而具有"整体观"的理论方法，当这种"动态"进入"人、社会、历史"的概念系统之后，实际上表现出文化相对主义在"个体与整体""共时与历时"的关系中共存的内涵特质，这无疑是符合音乐人类学的学科基础以及理论要求的。

第二节 身份认同的形态

一、音乐审美身份认同的模式

（一）"瑞斯立体三角模式"与身份认同的内在关系

瑞斯的立体三角模式是音乐学术研究的重要基础理论之一，源于梅里亚姆"sound—conception—behavior"三分模式以及格尔茨在其《文化的阐释》中提及的"象征体系……按历史构成，由社会维持，并为个人运用"这一"生成过程"[1]。如果说梅里亚姆的"简单模式"意在强调"音乐与文化的关系"，那么瑞斯以"历史、社会、个人"对其进行的补充则强调了关系的发生场景以及关系发生过程的"整体性"，从而为音乐文化认同研究提供了较为完整的理论支持。

认同是人们意义与经验的来源，正如卡尔霍恩所说：没有名字、没有语言、没有文化，我们就不知道有人。自我与他人、我们与他们之间的区别，就是在名字、语言和文化当中形成的……自我认识——不管自我是如何发现出来的，终归是一种建构的结果——永远会和他人按照独特的方式所做出判断完全相脱离。[2] 因此，音乐文化认同的过程本身也是一种"差异"的"建构"，这种"建构"则必须放置在某种音乐文化属性或一系列相关的文化属性的基础上。而"差异"则是指某种音乐文化属性与别种音乐文化属性的不同。

文化属性取决于文化的构成，音乐文化同样如此。梅里亚姆认为"音乐不仅是声音，人类行为是产生声音的先决条件。音乐不可能脱离人的控制和行为而孤立存在"，"音乐是由其文化中人们的价值观、态度及信念所共同形成的结果，是一种人

[1] 文博．弗洛伊德主义原理选辑［M］．沈阳：辽宁人民出版社，1988：375.
[2] Calhoun, Craig (ed). Social Theory and the Politics of Identity [M]. Oxford: Blackwell, 1994: 9—10.

类行为过程"①。这构成了他关于音乐文化研究的三分模式理论，由此形成概念意识指导行为实践，进而行为产生音乐产品，音乐产品又影响人们的概念意识的循环模式，这一模式同时也构成了音乐文化认同的基本框架。受人类学影响，梅里亚姆的音乐行为三分模式继承了博厄斯的实证主义、文化相对主义，以及马林诺斯基的功能主义，来强调社会及人文方面的共时研究，而瑞斯则以"历史构成、社会维持、个人创造及体验"对梅氏理论进行了重新建构。这种重构首先为强调共时研究的梅氏理论增加了历时线条，关于传统的讨论及音乐文化变迁等问题成为瑞斯多视角观察研究的重要内容之一；其次对个人体验的强调使"历史构成"与"社会维持"的音乐文化解读回归关于人如何创造音乐的微观视角；再次，由于"历史构成、个人体验"的两极补充，梅氏强调的社会层面具备了由共时向历时、由社会宏观到个人微观的双向拓展，最终形成了具有整体性的三极模式。

关于这种三极模式，除了受到格尔茨的影响之外，瑞斯在《关于重建民族音乐学的模式》一文中还曾列举了费尔德强调在表演实践中的听众是"有社会、历史含义的人"的提法，②以及韦德对印度艺术音乐的演出实践中所包含的"创造"（个人体验的过程）、"音乐的传统"（历史过程）及音乐家和观众在内的社会过程这三个方面相互联系的描述。根据这种相互联系以及梅氏"概念、声音、行为"的植入，瑞斯得以将音乐研究同历时、社会、认知等方面的研究结合起来。瑞斯提出的这种框架模式为历史音乐学与民族音乐学的结合创造了可能，同时也为音乐文化认同研究提供了有效借鉴。

在音乐文化认同研究中，必须要提出的问题是：这些认同是从何时、从何处、如何、通过谁、为了谁而建构起来的？瑞斯在解释其"历史构成"时提出其包括两个重要过程，即：随时间变化（历时）的过程和现时刻重遇、再创造过去的形式与遗产（共时）的过程，这两个过程为我们指出音乐文化认同建构的"过去时"与"现在时"两种时态，即说明认同观念也同样存在历时变迁过程。瑞斯所补充的第三种途径，"即用共时研究说明历史连续统的可能性，不是通常那样用历史说明现在，而是反以现在说明历史"的过程，指出了对音乐文化认同进行现代反思的可能性与必要性。"社会维持"则以音乐与经济、音乐与政策、音乐家的社会结构、表演制度、音乐教育等方式为音乐的文化认同提供了复杂多样的文化语境。"个人创造与体验"则涉及"特定乐曲、保留曲目和风格等的创造、即兴和表演；对音乐形式和结构的观察；音乐介入时感情、身体、精神及诸感官的体验；个人组织音乐体验并将该体验与其他体验相联系时的认知结构"等，这些问题直接展现出了音乐文化认同

① Merriam, P. Alan. The Anthropology of Music [M]. Chicago: Northwestern University Press, 1964: 6.

② Timothy Rice. Toward the Remodeling of Ethnomusicology [J]. Ethnomusicology, 1987: 47.

以人为核心的基本点,因为一旦确定了认同过程中的"谁,以及为谁"的问题,认同的象征性内容便基本上得到了确定。

瑞斯的立体三角模式虽然为认同研究提供了理论框架,但是就音乐文化认同的研究对象及目的而言,梅氏的"概念、声音、行为"显然应当作为认同研究的直接对象:"概念"直接关联"认同","声音"与认同的"表征产品"相对应,"行为"则与认同的"表征过程"相对应,因此"历史构成、社会维持、个人创造和体验"则成为音乐文化认同研究的理论背景以及特定的文化场域,即我们研究的认同对象是"作用于谁""发生在哪里""发生于何时"[1]。

文化认同并不等同于文化本身,但是文化的发展史无疑是包含文化认同的发展与变迁过程的,并且由于文化参与主体不同,其文化认同的解释方式及程度、价值也各不相同。因此,文化的认同性解释是具有复合性、多样性、变化性的,这种特点同样也表现在文化主体的文化身份、文化产品的制造目的及制造过程等方面,而这些又导致文化认同在表征意义上的多样复杂,或者说,某种认同关系下的意义建构过程正是在这些多样复杂的文化系统中进行的。

(二)爱国主义音乐身份认同的三维度体现

通过以上相关研究成果的阐述归纳,实际上反映出音乐的文化认同在结构要素上的关联:音乐的文化认同观念被不同的文化主体以不同形式的音乐形态及音乐行为进行表征,并因个人、群体、族群、民族、城市、国家等文化语境的转变而表现出不同的象征意义;不同的音乐文化认同需要由不同的音乐文化类型及活动来表征,这种表征的过程可能是一个统一音乐文化多样性、创建一种统一的新传统的过程,但也可能相反,而表现为打破统一的传统,展现音乐文化认同多样性的过程;在传统的社会身份认同逐渐失去了其原有的稳定性和有效性的现代社会,新的音乐认同方式及音乐认同的多种可能性使得"文化中的音乐"呈现出不同以往的复杂形态,多重文化语境的同时存在与快速切换使得音乐与文化主体的关系处于一种不断变化、冲突、适应的过程之中,而这种过程性同时也对研究者本身产生着潜在的影响。因此,对音乐文化认同的产生、维系与改变的研究,成为当下音乐人类学研究的重要内容之一,同时也是音乐人类学在"文化差异"而非"异文化"的研究理念中实现其文化观察与反思的重要手段。

二、爱国主义音乐身份认同的具体体现

认同即本体和一些人或物有何共同之处,以及个体和他者有何区别之处。从本质上讲,认同给人一种存在感,寻求认同的过程就是追求与他者相似或区别的过程,

[1] Timothy Rice. Time, Place, and Metaphor in Musical Experience and Ethnography [J]. Ethnomusicology, 2003, 47 (2).

是对个体自我身份、地位、利益和归属的一致性体验。对于音乐文化认同的观念来讲，它被不同的文化主体以不同形式的音乐形态及音乐行为进行表现。音乐的属性取决于音乐的构成，音乐不仅仅是声音，产生声音的先决条件是人类的行为，音乐不可能脱离人的行为而孤立存在。以下我们从几个方面对具体音乐作品进行分析。

（一）爱国主义音乐审美的个体认同

个体认同是指个体对自己独特性的意识，个体认同使个体在时空上确立自己是同一个人而不是其他人。古典名曲《高山流水》体现出来个体认同这一观点。《高山流水》取材于冯梦龙的古代话本作品《警世通言》中的"俞伯牙摔琴谢知音"的故事，主要讲述的是：先秦琴师俞伯牙是一个琴艺十分高超的人，一次伯牙在荒山野地弹琴，樵夫钟子期竟能领会"巍巍乎志在高山，洋洋乎志在流水"。伯牙惊道："善哉，子之心而与吾心同。"后来，钟子期不幸得病去世，伯牙痛失知音，摔琴绝弦，终身不操，故有高山流水之曲。此一音乐作品引申出其文化意义，"高山流水"比喻知己或知音，也比喻乐曲的高妙。

《高山流水》有琴曲和筝曲两种。琴曲《高山流水》在唐朝前本为一曲，在唐朝期间分为《高山》《流水》二曲，皆不分段。作品应用"泛音、滚、拂、绰、注、上、下"等指法，描绘了其"初志在乎高山，言仁者乐山之意。后志在乎流水，言智者乐水之意"。另有筝曲《高山流水》，音乐与琴曲迥异，同样取材于"俞伯牙摔琴谢知音"。现有多种流派谱本，而流传最广、影响最大的是浙江武林派传谱，旋律典雅，韵味隽秀，颇具"高山之巍巍，流水之洋洋"貌。

从认同理论角度讲，在钟子期欣赏俞伯牙琴技与琴艺时，伯牙的技艺得到了认同；在伯牙高妙的技艺演奏过程中，钟子期独能欣赏的伯牙意境的能力得到了认同。能演奏出"巍巍乎志在高山，洋洋乎志在流水"唯伯牙是也，能感受到"高山之巍巍，流水之洋洋"貌的唯钟子期是也。双方在演奏和欣赏这两个角度分别得到了个体认同。

（二）爱国主义音乐审美的社会认同

社会认同是指它属于特定的社会群体，同时也认识到作为群体成员带给他的情感和价值意义。社会心理学家亨利·泰弗尔将社会认同定义为个体认识到自己所在群体的成员所具备的资格，以及这种资格在价值和情感上的重要性。歌曲《义勇军进行曲》就体现出社会认同这一观点。《义勇军进行曲》现为中华人民共和国国歌，1935年由田汉作词、聂耳作曲，是电影《风云儿女》的主题曲，它诞生在一天比一天紧迫的日本军国主义侵略危机的特定背景之下。1931年的"九一八"事变后，中国东北大地上燃起了民族自卫抗争的烽火，次年2月东北各抗日武装力量改编为抗日联军，继续进行抗日斗争。在抗日联军艰苦抗战的时候，一首歌曲从上海一座监狱里传出，它就是《义勇军进行曲》，此曲一经面世，立刻引起轰动，它声援了中国人民的革命斗争，被传唱至今。

这首歌曲在抗日战争时期已经很流行,曾被戴安澜将军任师长的国民革命军第五军第 200 师定为该师军歌。1949 年中华人民共和国成立时,中国人民政治协商会议第一届全体会议通过以《义勇军进行曲》为代国歌;1982 年 12 月全国人民代表大会将其正式定为国歌,2004 年正式写入《中华人民共和国宪法》。法律规定要在重要庆典或政治性公众集会开始时、正式外交场合或最大国际性集会开始时以及遇有维护国家尊严的斗争场合上演奏或演唱国歌。

从社会认同理论角度讲,作为国歌的《义勇军进行曲》属于中华民族、中华人民共和国全体公民这一特定的社会群体,同时中华民族、中华人民共和国全体公民乃至海外华人华侨对它赋予了深厚的感情和价值意义。他们对于国歌的关注与情感,并非仅仅是对一首简单的歌曲,更多的是对国歌背后承载的历史、文化以及中华民族自强不息、勇于奋进的革命精神的关注与认同。

(三) 爱国主义音乐审美的民族认同

人类有地域的、政治的、经济的、职业的、宗教的等不同性质的群体归属和群体认同。民族是人类群体归属的一种,也是一种群体分类。民族认同的基础是共同文化,它是社会成员对自己民族归属的自觉认知。大型声乐套曲《黄河大合唱》就体现出民族认同这一观点。从秦汉大一统帝国的建立到北宋皇朝,黄河流域一直是我国历代的都城,政治、经济、文化的中心。生活在黄河上下游的各族人民,以自己辛勤的劳动和卓越的才能,创造了绚丽多彩的文化。

《黄河大合唱》由光未然作词、冼星海作曲,于 1939 年 3 月于延安鲁迅艺术学院创作完成。作品表现了抗日战争年代里,中国人民的苦难与顽强斗争,也表现了我们民族的伟大精神和不可战胜的力量。全曲由《序曲》(乐队)、《黄河船夫曲》(合唱)、《黄河颂》(男声独唱)、《黄河之水天上来》(配乐诗朗诵)、《黄水谣》(女声合唱)、《河边对口曲》(对唱、合唱)、《黄河怨》(女声独唱)、《保卫黄河》(齐唱、轮唱)和《怒吼吧!黄河》(合唱)这 9 个乐章组成。它以我们民族的发源地——黄河为背景,展示了黄河岸边曾经发生过的事情,以启迪人民来保卫黄河、保卫华北、保卫全中国。作品气势磅礴,音调清新,朴实优美,具有鲜明的民族风格,强烈地反映了时代精神。它在我国近代音乐史上具有重大意义,对后来的大合唱以及其他体裁的音乐创作都产生了巨大而深远的影响。

《黄河大合唱》以黄河为背景,热情歌颂了中华民族源远流长的光荣历史和中国人民坚强不屈的斗争精神,它以丰富的艺术形象,壮阔的历史场景和磅礴的气势,表现出黄河儿女的英雄气概,也体现出了中华民族对自身民族归属感的自觉认知。

(四) 爱国主义音乐审美的角色身份认同

角色身份认同提供了一个自我在角色中的定义,它包括和角色有关的目标、价值观、信念、规范、时空和角色间相互作用模式的认知。角色身份认同中,个体的

态度及行为与个体所扮演的角色应该是一致的。艺术作品《红色娘子军》体现出角色身份认同这一观点。红色娘子军，即中国工农红军第二独立师女子军特务连，成立于1931年5月1号。其事迹在中华人民共和国成立之初被改编成了芭蕾舞剧、电影、现代京剧等诸多艺术形式。

著名作曲家杜鸣心和吴祖强运用其中的音乐旋律为著名的芭蕾舞剧《红色娘子军》配乐，在保持和发展民族音乐特色，吸收国外舞剧音乐创作方面进行了成功的尝试，其中的音乐均被选入20世纪中国音乐经典。歌曲《红色娘子军军歌》《快乐的女战士》《军民团结一家亲》《奋勇前进》等，还被改编成不同形式的器乐作品，广为流传。其中的艺术形象吴琼花、洪常青一时间成人们谈论的话题。红色娘子军的革命精神，冲破了国界的局限，为世界妇女所厚爱，她们的精神是正义的象征，是永存的。

"向前进，向前进！战士的责任重，妇女的冤仇深。古有花木兰替父去从军，今有娘子军扛枪为人民！"这些歌词写出了红色娘子军的精神，哪里有压迫哪里就有反抗，哪里有不平等哪里就有斗争。体现出了自我角色中对目标、价值观、信念的自我认知，个体意识及行为与角色的一致性。

第三节 价值认同

音乐是时间和声音的艺术，是一种具有非语义性质和抽象性质的艺术形态。正如所有的艺术形式都试图通过特定的表现手段来揭示某种意义，爱国主义音乐以其特有的声音语言陈述着人类的精神意愿，反映着人类的情感生活，揭示着人类的个性追求，从而实现了人与人之间在精神层面上的沟通与交流。爱国主义音乐文化的博大精深、多元性与复杂性，反映了世界各民族五彩纷呈的历史文化背景、民俗民风，是人类文明、智慧以及社会文化的结晶。在爱国主义音乐的审美活动中，人们的心灵与乐声所碰撞擦出的火花、荡起的波澜折射出人生的哲理，也探寻着生命的奥义。通过对爱国主义音乐作品内在价值的全面认知并产生心理认同，我们可以更客观和深入地了解人类艺术文化的历史变迁和璀璨文明，源源不断地为我们的精神生活倾注新的活力。

一、音乐审美价值的潜在内化

音乐是人类创造的，是人类智慧的结晶。因此，音乐的存在离不开人的主体意识。人类对自我价值的追求与审美上的需要是音乐产生的根源。[①] 人的精神因素，

① 吕挺中，黄文华. 谈音乐潜在价值的实现对于人类的重要意义 [J]. 中国成人教育，2008，(6)：167—168.

即所谓的"人性",成为爱国主义音乐这种感性艺术形式的核心因素。同样,音乐美学价值的揭示离不开人和人之间、人与社会之间的实践活动,其艺术宗旨是为了诠释人的精神世界、表现人的精神诉求和陈述人的精神状态。反映内在自我、表达人类情感、创造审美价值观是音乐艺术最根本的任务所在。此外,音乐美本身包括了"真善美"的本质。古今中外的哲学家和思想家无不肯定音乐所具备的陶冶情操的教化作用。音乐创作者将自然界中的美与丑都刻画进音乐之中,运用出奇制胜的艺术表现手法和艺术效果使美与丑产生激烈碰撞,并由此来揭示美的存在和美的重要性。由于人的天性里具备着追求"真善美"境界的永恒理想,人类与生俱来就拥有欣赏和感受音乐之美的能力。因此,人们在鉴赏、发掘音乐美学价值的过程中不仅能够获得情感上的共鸣,而且彼此间的心灵也得以沟通。

此外,爱国主义音乐不仅是表现人类普遍情感的载体,更是传达社会主义核心价值观和社会思想价值的媒介,能够潜移默化地影响欣赏者对于客观事物的认知、培养人的性情、气质和塑造人的品格。爱国主义音乐作为一种独特媒介具备多重价值特征,包括艺术价值、审美价值、社会价值和道德价值。人们在艺术实践活动中随着审美意识的提升和审美经验的积累,能够更为透彻地认识到这些音乐中所蕴含的内在价值特征和价值结构,更为准确地捕捉到作品中所映射出的美学价值信息。这里,"内化"这个词包含了以下两层意思。

第一,音乐价值的内化,指以欣赏者为音乐审美主体在其自身的心理体验基础之上,积极主动地认知、感受和理解音乐的物理性声音形式中所蕴藏的深层意义,用心体会音乐作品的审美意境,将乐音结构体由形式向内容转化的过程。

第二,音乐情感的内化,指欣赏者将音乐中的所感所想转化为一种内在的文化修养和高雅的情感素质。

(一)爱国主义音乐的价值属性及其特征

1. 爱国主义音乐自身的价值属性

爱国主义音乐的价值属性在于它具备"美"的特征,能够培养人对于艺术美的感知能力。音乐的美学特征是凭借由一系列音乐元素构成的有组织的音响运动,通过塑造音乐形象来表达人的情感世界和反映现实生活。在音乐欣赏的过程中,音乐必须要让欣赏者感受到它的"美",引发人们内心的美感,将其音响结构与人们自身的审美意识和音乐感受力相融合,才能构成双方真正意义上互动互通的审美关系。[①]这种"美"不仅是指从音乐的声音形式上直接获得的感性愉悦,例如优美的旋律、丰富的和声以及巧妙的声音色彩变化,更重要的是指在爱国主义音乐的外在声音形式背后所蕴藏的社会性情感的内涵。音乐中发散出来的"美"彰显了它自身的美学

① 陈彤.音乐审美中主体和客体分析[J].徐州工程学院学报,2006,(4):23—27.

价值属性，也成为真正能够体现音乐所蕴含的潜在意义的关键所在。

就爱国主义音乐的价值类型而言，大致可分为以下几种：（1）生理价值，即乐音的规律性振动会刺激大脑系统和中枢神经系统，引起人类感官上的愉悦感和兴奋感；（2）心理价值，指音乐能够调节人的情感状态，释放或宣泄人的情绪情感，满足人在心理和精神上的需要；（3）认知价值，指音乐揭示了客观世界运动的内在规律，使人们认识到客观世界的整体结构；（4）道德价值，指通过音乐美去塑造人的品格，陶冶人的情操，形成积极的人生观和道德观。以上四种价值类型都属于爱国主义音乐审美价值系统下的分支。只有当它们融合成为一个整体，才能构成音乐的价值。[1]

2. 爱国主义音乐价值的核心动力

法国最杰出的浪漫主义雕塑艺术家罗丹曾说"艺术即情感"，指明所有的艺术形式都是一种情感表现的手段，都包含着某种特定的、强烈的、极为细腻的艺术情感。因此，人类情感成为艺术创作活动的根本动力，源源不断地为艺术家提供艺术创作的灵感。而艺术创作反过来又丰富了人的精神生活并升华了人的情感。两者之间相互作用、相互促进、相互影响，不断在艺术实践活动中得到发展、提炼和升华。

德国伟大的哲学家黑格尔曾说，"音乐所特有的因素是单纯的内心因素，是一种无形的内在情感"。对于音乐这项诉诸听觉的艺术形式而言，在视觉上的无形性决定了它的呈现与展示既不会依赖于客观事物的特性，也不必受客观环境的限制。与其他视觉性艺术相比，例如绘画、雕塑，音乐更擅长于非常直接地表现人在生活中的情绪和情感状态。在爱国主义音乐中，人类存在的自然情感在彼此渴望交流的冲动驱使下化作有序结合的乐音结构体，成为音乐外在的、客观的、具有物理性质的声音现象，而人类的情感则成为存在于这种声音现象内部的核心驱动力。

一部成功的爱国主义音乐作品经过表演艺术家的精彩演绎之后会产生震撼人心、感人肺腑的效果，而产生这种效果的主要原因无外乎一个"情"字——以"情"示人，以"情"动人，以"情"感人，以"情"育人。然而，音乐当中所蕴含的情感并不等同于人们在日常生活中经常体验的情感，而是一种被高度"艺术化""社会化"和"抽象化"之后形成的情感。在音乐的乐音结构体和声音形式背后所蕴藏的思想情感内涵具有广阔和深刻的社会历史内容，这也正是爱国主义音乐本身价值内容的真正精髓所在。因此，欣赏者需要在直观感受音乐外在的声音形式美之后进入更高的层次，即体验音乐所蕴藏的情感内涵，从而领悟到它所传递的社会历史内容之真谛。

[1] 吕挺中，黄文华. 谈音乐潜在价值的实现对于人类的重要意义[J]. 中国成人教育，2008，(6)：167—168.

3. 爱国主义音乐价值产生的过程

从一般意义上讲，音乐价值产生的过程体现了由音乐创作、演奏和欣赏构成的三位一体的存在方式，包括三个主要阶段：（1）作曲家创作出音乐作品，（2）演奏者依据乐谱演奏出实际音响，（3）欣赏者听到音乐。在一部音乐作品呈献给听众、到达第三阶段之前，它必须经历一个二重创作的过程。首先，作曲家必须进行一度创作，将林林总总的音乐素材和元素进行有机整合和创造性使用，并融合个人的音乐风格、艺术审美、创作技法以及创作时的心灵状态和思想感情，在乐谱上记载下音乐符号。其后，音乐表演艺术家再对这些被记载下来的音乐作品进行二度创作，将作曲家谱写下的抽象的、静止的音乐符号转化为具体的实践演奏行为和真实的音响现象，向听众们传递作品中所蕴含的音乐信息。在二度创作过程中，演奏者首先需要将乐谱上记录的音乐符号输入大脑储备中，结合自己的理论知识对其中的音乐元素进行理性分析，再运用内心听觉来寻找最适当的音乐表达方式，尽可能达到美与真的艺术追求。演奏者在遵循作曲家原意的前提下结合个人理解，融入自然、饱满、真切的感情来塑造出鲜活灵动的音乐形象，最后将这些化为实际音响的音乐信息完整地、活灵活现地传递给听众，从而实现精神上的艺术交流。

爱国主义音乐创作由于作曲家在一度创作过程中所运用的具有个人音乐风格和社会价值取向的创作因素，赋予了每一部音乐作品其独特的内在含义，所以音乐中所流露的思想感情不仅需要演奏者自身的敏锐直觉或者感悟能力，还需要演奏者对于音乐内部所蕴含的深层次社会内涵的充分理解。演奏者内心的那种探索无穷音乐价值和意义的欲望引领着他们回到最初产生这部音乐作品的某个特定历史阶段和社会环境，得以重建作曲家进行一度创作时的内心世界。正是这种对音乐内涵的全方位理解构建成了演奏者自身的内心力量，从而反过来赋予他们的演奏足够的音乐表现力，更加鲜活生动地传递音乐深藏的意蕴。

音乐这种艺术形态的抽象性和虚幻性主要体现于它既不能被看见、摸着、闻到，不具备实实在在的客体，也无法用文字描述和表达。唯一欣赏的方式只能用耳朵倾听，用心灵感受。在音乐欣赏的过程中，通过演奏者的二度创作所表现出来的音乐情绪会激发听众运用内心的想象力和联想力，根据自身以往的生活经历、文化环境、艺术活动和人生阅历来捕捉音乐中的"幻象"并进行各自的情感体验。这个由听者自主发起的、以感受与理解音乐的社会价值内涵为目的的过程即音乐的"内化"。因此可以看出，聆听、品味和欣赏爱国主义音乐的过程其实是一个不断挖掘和探索音乐深层次意义和社会价值的审美过程。由于每个欣赏者的人生轨迹、世界观、审美经验以及音乐感受力都存在着个体差异，因此人们在聆听同一首音乐作品时必定会浮现出形形色色、各式各样的"幻象"，从而产生不同的见解和感受。这种音乐审美心理上的个体差异性不仅与欣赏者自身的主观因素有关，还与多种外界的客观因素

有着直接联系，包括个人所处的历史时期、文化环境、社会背景、地域、阶层和民族。这就导致了同一首音乐作品、同一个乐音结构体在不同历史时期、不同文化背景下的人们面前所呈现出的艺术世界各不相同。例如，中国人在欣赏钢琴协奏曲《黄河》时会情不自禁地对这部音乐作品中民族精神的抒发、人民内心的呐喊以及保卫黄河炙热心声的表达产生剧烈共鸣，而外国人在欣赏这部作品时更可能被其磅礴宏伟的气势所折服。

（二）爱国主义音乐价值内化的途径

1. 爱国主义音乐形式及其意义的认知

每一部音乐作品都有其特定的艺术表现形式和创作特点。这种表现形式也正是体现其艺术价值和意义的重要手段。爱国主义音乐作品的艺术表现形式都具有强烈的民族音乐特征和性格。作曲家以中华民族文化作为创作素材来源和音乐表现内容，吸收和创造具有民族特色的节奏、旋律、调式与和声，结合不同乐器各自的发音原理和属性，谱写出具有中国民族特点的爱国主义音乐作品。

这些作品中的民族性不在于所表达的生活内容是否具有民族特征，而在于是否表达出了民族精神，是否用具有民族气质的视角来观察一切客观事物。同时，所表现出的民族气节和精神也正是这些作品广为流传并经久不衰的主要原因。此外，为西洋乐器而作的音乐作品大多改编自民间音乐素材，如戏剧曲艺、民间曲调和民族器乐作品。由于这些音乐作品的素材源于民众的真实生活，它们更容易被大众接受、理解和流传。

2. 爱国主义音乐情感及其文化的体验

"爱国主义"是人类一种古老的、极其深厚的特殊情感。这种情感包括热爱自己的祖国、民族、家乡和人民，珍爱祖国的传统文化，珍视本民族的光辉历史和为国家所做出的贡献。音乐作为人类表达和沟通思想感情的媒介，作为最具情感性的艺术形式，其价值的最终实现必须借助于听众的想象来得以完成。这就让音乐作品中所蕴含的情感内容更容易与人的情感状态产生碰撞，从而引起共鸣。音乐家正是利用音乐这种艺术特性来唤起和加强人们对祖国最真挚的情感依恋。

此外，音乐不仅可以用音响唤起人们内心祖国至上的感情，培养和丰富人们的爱国主义情感体验，还具备文化传承的特殊功能。每一部爱国主义音乐作品都刻着民族文化符号的深深烙印。在这些作品中，音乐记载的符号被转化为实际的音响，向人们诉说着一个个感人肺腑的故事，承载着中华儿女对祖国、对家乡、对人民的歌颂和赞美。强烈的民族精神和民族自豪感的抒发是爱国主义音乐情感体验的核心。无论时代如何变迁，无论社会如何发展，这种爱国情操都将永远留存在每一个中华儿女的心中。同时，对祖国的依恋、热爱、歌颂、赞美之情又将在未来的每一个时期推动更多优秀民族音乐作品的产生，并一直延续下去。

二、音乐审美价值内化的机制

（一）爱国主义音乐价值内化的心理前提——需求

要想更透彻地认识人们在欣赏音乐的过程中如何理解、吸收和内化音乐所传递出来的潜在价值和意义，就必须清楚地知道音乐欣赏这项艺术审美活动中主体与客体的相互关系。一方面，音乐审美活动和价值关系的客体，即具体的音乐作品，通过提炼和升华现实生活中人们所表现出来的自然情感，将其凝聚为动态的音乐情绪，化作乐声表现出来；另一方面，作为音乐价值关系的人具备着对音乐的本能感受能力和审美意识，又将音乐的声音形式中所呈现的动态音乐情绪转化为内心的情感体验。由此可以看出，音乐产生于审美主客体之间的双向交流过程。它在主体的内在心理体验和客体的外在声音形式这两种不同性质的现象之间构建起了某种关系，使其相互融合和相互作用，最终形成一个合二为一、无法分割的整体。随着音乐审美实践活动的增多，主体对于音乐艺术的审美经验会逐步丰富和完善，继而再次影响往后的审美活动。因此，主体自身的审美意识是处于持续的发展状态中，不断产生新的审美意象和获取不同的情感体验。

此外，音乐作品作为价值的客体，在与作为价值主体的人确立价值关系之前，只具备潜在的价值。索哈尔曾说过："决定音乐潜在价值的是作者在作品中物化了的创作活动优点：天才性，发达的虚构、技巧等。而决定现实价值的是作品对该具体社会的适应，它事先是以潜在价值确定的，没有潜在价值它就不存在。然而如果作品不在社会中发挥功能，亦即社会不需要它，对它无所求，再大的优点也是不现实的、枉然的。"[1] 因此，只有当价值关系主体对客体产生需求，并运用自身的审美经验和意识进行音乐审美活动时，主客体之间的价值关系才能够真正确立，而这也成为实现音乐潜在价值的前提条件。

（二）爱国主义音乐价值内化的心理过程——感知与理解

音乐心理能力是认知和理解音乐深层意义、内化音乐潜在价值过程中的关键因素。音乐心理能力的发展直接决定着音乐审美能力和理解能力的提高，关系着审美主体是否能达到更高层次的音乐意境，从而把握音乐的本质。通常被称之为"冥听"的内心听觉是指在外部感官听觉和内部音乐想象力的综合作用下所产生的一系列内心活动，如音乐感知和音乐记忆。相对于外在的感官听觉而言，内心听觉更加强调声音现象在心理上的反应。内心听觉是音乐心理能力最重要的组成部分，也是音乐创作、表演和欣赏等音乐活动最重要的内在依据。对于音乐家而言，敏锐和微妙的内心听觉更是进行音乐实践活动所必需的前提条件。然而，这种能力并非与生俱来

[1] 索哈尔. 音乐社会学 [M]. 北京：中国文联出版社，1985：86.

或唾手可得，而是需要依靠长期的音乐实践经验的积累而逐步建立起来。

在音乐审美过程中，审美主体不仅需要利用外在听觉器官的运动，还需要调动自身的各种心理因素，其中包括感性与理性思维能力。由于音乐是在满足感性的听觉需求基础之上表达更深刻的理性思想，具有集主观性与客观性为一体的存在方式，所以在音乐审美的过程之中感性与理性思维必须相辅相成，缺一不可。首先，音乐是一门听觉艺术，这就决定了欣赏者必须具备敏锐的听觉，能够在起伏变化的音响中感受到音乐的美感，并调动内心的感性认识来接收音乐所传递的情感信息。这时，人的感性心理能力会将音乐的情感特征做一个大致的分类，例如喜悦、悲伤、愤慨、忧愁。可以看出，这个以感性听觉为主的心理过程是由听觉器官所发起的对音乐声响运动最直观的反应。其次，由于每一部音乐作品都艺术化地反映出人对外界事物所进行的深刻思考和认知，是人的内在世界思索的外化形式，因此理解音乐的艺术价值和思想真谛还需要理性地对各种音乐元素进行分析，包括和声、节奏、织体、结构、风格和人文背景。这些与音乐审美相关联的感性和理性心理活动即为主体在音乐审美过程产生的心理机制。

(三) 爱国主义音乐价值内化的心理特征——双向互动

在音乐审美活动中，主体与客体之间的交流具有双向性，因此会相互作用、相互影响。"人"作为认识和揭示客观世界之建构作用的主体，其实践操作、认知模式对认识客体来说本身就具有主观能动作用。中国著名音乐理论家青主在他的美学代表著作《乐话》也曾提到"音乐是上界的语言"[①]。其中多次强调和肯定了音乐审美主体的主观能动性对于推动客观世界发展的重要性。他指出，人会主动接受外界的客观事物并产生与其相对应的认知；此外，这种认知反过来会对外界事物产生作用并进行改造。因此，人的主观能动性不仅可以帮助认识和改造客观世界，还能通过这些认知活动和改造活动来创造精神性的"上界"，即音乐文化的发源地。音乐作为人类对于客观世界事物进行主观能动性认识后的艺术产物，成为一种载体，传递着人们的喜怒哀乐、爱恨情仇以及对于世间万物产生的价值观念。它运用诉诸听觉的艺术手法来展现和表达人类最真实的情感状态，时而令人牵肠挂肚、魂牵梦绕，时而令人凄凄切切、辗转反侧，时而又让人高亢激昂、热情飞扬，不同的情感、情绪都融化在乐音之中得以表达和传递。此外，青主在《乐话》中还反复强调音乐与人类精神之间的内在联系，并提出借助音乐的渲染力来拯救国人的灵魂之观点。由此可见，音乐客体本身的艺术渲染力和思想价值传递力足以改变一个人的内心世界。这也反映出音乐对于人类主体意识具有强烈的反馈作用。

此外，随着时代的变迁和人类文明的进步，音乐审美主体和客体的意义都处于不

① 姜涛. 不同时代视角下青主音乐价值观的审视[J]. 湖北科技学院学报，2013，(1)：118—119.

断发展和演变的过程中，最终导致双方的价值形式随着时间的推移而逐渐发生变化。然而，无论外在的价值形式如何改变，音乐领域中的一切审美活动终究是由人的主体意识和音乐的音响形式组成，而双方对彼此相互间的影响也将一直延续下去。

三、音乐审美价值内化具体作品分析

钢琴改编曲《二泉映月》是储望华先生在1972年根据华彦钧（阿炳）的同名二胡名曲所创作的改编曲。二胡原曲《二泉映月》是阿炳生活的真实写照，将他所见所闻所感所想都化作音符表现出来。这首乐曲以深沉、悠扬而又不失激昂的乐声，撼动着人们的心弦。无论是在创作还是演奏上，这首作品都充分地表达出作者心中的真挚感情。它被视作我国民族乐曲的瑰宝，不仅在国内深受人们喜爱，在国际乐坛也享有较高的知名度。下面将从属性、特征、途径和机制四个方面来对此曲进行有关演奏方面的分析。

（一）属性

这首乐曲的音色哀怨凄婉、深邃缠绵，表现了一位生活在旧社会底层，饱经疾苦、历经磨难的民间盲艺人，尽管只能靠沿街卖艺乞讨来维持生活，即便是贫病缠身、穷困潦倒，却依然保持着对美好生活的向往和憧憬，依旧执着、顽强地追寻着对生活的信仰。这种信仰也正是这部音乐作品所传递的核心思想，不仅表现出作者宁折不屈的性格和对未来光明的希望，还表现出他忠诚爱国的高尚的民族气节和精神。这也体现出了这首乐曲的价值和道德属性，在唤起人民内心爱国热忱的同时，用音乐来引导人们积极、乐观、坚强地面对生活。

在音乐艺术的创作上，阿炳深深植根于民族民间的音乐土壤。他的音乐作品贴近旧社会劳苦民众的生活，真切地反映了人民的内心世界和精神风貌。这必然会引起人们内心深处的强烈共鸣，因此大受百姓欢迎，在中国社会各阶层中几乎无人不知、无人不爱。这部作品所包含的音乐艺术价值属性正是它能够广为流传、经久不衰的主要原因。

（二）特征

《二泉映月》从标题上看虽是在描绘作者故乡的山水景色，其真正含义却是作者融情于景、借景抒情，"叹人世之凄苦"，"独怆然而涕下"。二胡原曲在音乐情绪的把握上所追求的温润、含蓄、内敛在钢琴改编曲中也被很好地保存了下来。所有的感情抒发并非如同洪水猛兽般扑面而来，而是一点一滴、悠悠抑抑地慢慢渗透给观众。正是因为如此持续的、戏剧性的情绪张力，才使得乐曲更加扣人心弦。

此外，纵观整首乐曲也不难发现，连奏和非连奏贯穿始终，更是把曲中的缠绵悱恻、柔肠百转表现得淋漓尽致，令听者无不为之动情、潸然泪下。虽然乐曲主题旋律抒情悠扬，跌宕起伏，但它更注重于柔中之刚毅，柔中之深沉。音乐再现了阿

炳的艺术形象与性格特征，每一个音符都流露出作者内心世界所充斥的思想感情。从曲式上来讲，储望华先生通过保留二胡原曲中由一个主题、五个变奏和尾声组成的变奏体曲式结构，来保留这首乐曲的音乐叙事性和陈述性特征。

　　音乐情绪上的戏剧性对比是此曲主要特征之一。例如，第三变奏是此曲音乐情绪上的高潮部分（见谱例 6-1）。音乐逐渐变得高亢激昂、来势汹汹，音区跨度随之增大，钢琴织体也愈加厚重。左手连续的、来回攀爬的琶音配上右手的八度和弦如排山倒海般倾泻而来，仿佛来自灵魂深处的呐喊，表现了主人公内心难以抑制的坚强不屈、誓与命运抗争到底的精神。逐渐炽热的音乐情绪步步向高潮推进，最终结束在标有全曲最强力度 ff 的宫音和弦上。这个带有延长音的八度和弦一定会吸引听众们去认真聆听，一直等到所有的声音弥漫在空气中、消失殆尽为止。

谱例 6-1　《二泉映月》第三变奏片断

　　然而，在随后的尾声恢复原速，其一落千丈的力度伴随着哀怨曲调的再次出现，骤然将思绪从愤慨的抗争拉回冰冷的现实，流露出无限惆怅、企盼和哀思（见谱例 6-2）。旋律声部在中音区悄然出现，由左右手交替弹奏。高声部是一连串标有 *ppp*、空寂遥远的和声。这些音符后都附带有貌似小连线的"尾巴"，意在制造一种余音绕梁、回味无穷的意境和声效。此曲在丰富的和声织体中众多长音的运用，要求演奏者对踏板的使用必须相当谨慎和考究，既要保持声音的清澈度，不能浑浊，又要延续声音横向的线条感，不能中断长音的延续。由于左手总是忙于在各声部、各音区

之间来回跳动，不能用手指保持住低声部长音的时值，而需要借助延音踏板的延续功能。对于踏板的巧妙使用更能生动地展现出音乐家内心连绵不绝、跌宕起伏的情感思绪。

谱例 6-2 《二泉映月》尾声片断

（三）途径

《二泉映月》的音调与江南一带的民间及戏曲音乐有着不可分割的渊源。民族音乐创作手法的运用，如具有中国特色的四度或五度重叠（即所谓的"琵琶式和弦"）、加音三和弦（大三和弦与其根音上的大六度组成）以及 E 宫调式的运用都增强了全曲的民族色彩。同时又融合了西方音乐的创作技法，如七和弦和九和弦的使用，采用不和谐的音效使曲中的悲恸、哀怨、凄楚之感得到进一步升华。

《二泉映月》采用了循环变奏体的曲式结构，所有的变奏都围绕一个主题引申和展开，通过变奏让音乐层层推进、迂回发展，将其故事娓娓道来。作曲家运用单线条旋律陈述着满腹的思绪、难言的苦楚和五味杂陈的感触。由储望华先生改编的同名钢琴曲一方面延续了这种变奏曲的体裁，保留其音乐语调上的叙述性，另一方面充分发挥钢琴在和声、音域以及音响上的优势。

乐曲的开始是一段引子，仿佛是一声痛苦的叹息。从听众的感知角度上来讲，这个哀怨的叹息似乎预示着阿炳即将在随后的音乐段落中倾诉他悲苦辛酸的一生。在改编创作的过程中，储望华先生在钢琴谱面上标注了 Andante cantabile（如歌的行板）和 sempre legato（一直保持连贯）（见谱例 6-3）。这就要求演奏者必须认真

推敲如何在钢琴上奏出极连贯并富有歌唱性的声音。然而，这种声音不能因为连贯而弹得过于优美，而需要如同叹息一般透露着凄凉和悲伤之情。

谱例 6-3　《二泉映月》引子片断

人们在品味这首乐曲时难免会产生各自不同的感触、联想和见解。有人认为它倾诉着作曲家内心的人生感慨，也有人认为它述说着阿炳一生中曲折坎坷的遭遇。然而，每个欣赏者都应该努力让自己通过时光穿梭隧道回到阿炳所处的历史时期和社会环境，在想象中去体会这位生活在旧社会底层、历尽人世艰难屈辱、饱受辛酸生活折磨的盲艺人所表现出的威武不屈、忠诚爱国的高尚品格。

（四）机制

从这首钢琴改编曲中不难看出，作曲家独具匠心、十分巧妙地将阿炳独特的二胡音色特质、节奏特点以及演奏技法都移植到钢琴上，最大限度地保留了原曲的民族性色彩和音乐风格。例如，二胡的滑音奏法在改编曲中演变为大量二度、三度倚音的运用，二胡拨空弦的音响效果演变为钢琴上的半连音奏法。因此，演奏者能够在钢琴上活灵活现地模仿出中国民族乐器的演奏效果，既保存了原曲的神韵，又充分发挥了钢琴在音域和音响上的优势，给听众以深深的感染力和震撼力。乐曲中略带哀怨的主旋律曲调先是在高声部娓娓道来。整个旋律的音型线条蜿蜒曲折，无不令人为之恸然。中低声部扮演着伴奏角色，为主旋律提供和声上的支撑，也不时地回应着旋律中的某些音乐元素。

在将《二泉映月》从二胡移植到钢琴上后，储望华先生充分发挥了钢琴自身音域宽广和音色丰富的乐器特征，在改编创作中融入了许多大幅度跳动和双手交叉的

演奏技巧，以呈现不同音区特有的声音色彩，为听众展现出更为立体的音响效果。左右手的交叉跨越运动以及高低音谱表频繁地来回交替，体现出表演这首乐曲所必需的钢琴演奏技术支持（见谱例6-4）。

谱例6-4 《二泉映月》片断1

与二胡原曲单声部横向性旋律线条的织体相比较，这首钢琴改编曲中对于西方复调手法的运用增强了声音纵向的立体感以及和声上的空间感，同时也大大增加了演奏的难度。从这些带有浓厚复调色彩的歌唱性叙述之中，听众不仅能捕捉到错综复杂的对位写法，也更能感受到当同一个乐思在不同声部和音区间来回、交替、反复出现时那种犹如人声大合唱的气势和震撼力。这些复调片段对于演奏者来讲不仅需要具备良好的手指操控能力、手指独立性以及敏锐的听觉，还需要在音色和句法上做出非常清晰的声部层次感来平衡各声部和旋律线之间的层次关系。对于欣赏者而言，复调织体所制造出的宏大规模的乐音结构体需要欣赏者充分运用自身的抽象性和逻辑性思维能力。此外，这首钢琴改编曲的中声部常常在左右手之间来回穿梭，要求演奏者双手的交替动作做到连贯自如、天衣无缝，从而实现在音色上的绝对统一。这些多重声部之间向来保持着一种密不可分、错综复杂的对位关系。从感性欣赏的层面上讲，这一段相互交织、缠绵的音乐勾人心魄，原来的单旋律变成了二重唱，通过层层叠叠、此起彼伏的音效将旋律中的情感抒发最大化；从理性欣赏的层面上讲，复调对位写法的运用极大地丰富了乐曲织体，在不同层次的乐音横向发展的同时寻找纵向的和谐，最终达到纵横交错的绝对统一。这种经典的音乐创作手法

也充分体现了人类璀璨的音乐艺术智慧（见谱例 6-5）。

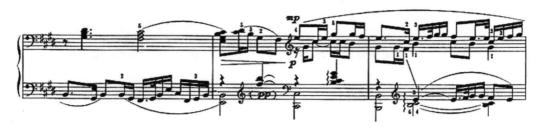

谱例 6-5 《二泉映月》片断 2

在乐曲结尾处的最后三个小节，钢琴上呈现出的琵琶拨奏式泛音给观众留下无限惆怅。演奏者需要尽可能地使用贴键触法，保持手指的控制力、指尖的集中性以及手腕的松弛度，同时加以长踏板润色，为听众制造出一种余音绕梁、三月不绝、回味无穷的意境。就在这一刻，时间仿佛被冻结，世间万物也似乎停止了运转。人的思绪随着乐音的渐渐消逝而如过眼云烟般缓缓褪去，向四周弥漫开来，剩下的只有无穷无尽的回味、遐想和思考。这便是音乐带给我们的启迪，更是音乐潜在价值的最终体现。

综上所述，储望华先生为钢琴所改编的《二泉映月》可谓是中西合璧，将中国传统民族音乐与西方创作技法进行巧妙结合，以丰富的和声织体、戏剧性的音响效果和交响化的音乐形式带给观众全新的艺术体验。曲中的思想内涵和演奏技巧皆是刚柔并济，阴阳合一，阴中带刚，阳中带柔。正如储望华先生所说："演奏《二泉映月》愁情由人去，浓淡总相宜……熔刚柔于一炉，更具幅度，境界更高。本来这就是一个最纯的中国民族曲调和一个最纯的西洋乐感的融合，让这种结合由作曲家和钢琴家去共同完成。"① 曲中所蕴含的音乐意象和传递的思想感情要求欣赏者站在和作曲家、钢琴家齐肩的艺术与哲学高度上去品味、揣摩、思索才能得以最终体现。主人公阿炳与命运抗争的顽强精神和永不放弃对美好生活向往的坚定信念也透过音乐感染到每一位聆听者。这种无形却又难以抗拒的艺术感染力穿越时空，跨越空间，在时光荏苒中变得愈发强大。而每一部音乐作品都将作为人类精神文明和音乐艺术文化的结晶永远流传下去，向人们诉说着曾经发生过的故事，表达着人世间的百般情感，并持续地散发出它自身璀璨夺目的价值光芒。

① 储望华. 漫谈钢琴独奏曲《二泉映月》[J]. 钢琴艺术，1999，(2)：13—15.

第七章　爱国主义音乐审美意义的表现方式
——以颂歌为例

第一节　爱国主义音乐的颂歌特质

一、"颂"字解义

"颂"在最早的《说文解字》中这样记载："颂"字本义"容貌"。《汉书·儒林传·毛公》云："徐生以颂为礼官大夫。"颜师古注为："颂读与容同。"刘勰在《文心雕龙·颂赞》中也提到："四始之至，颂居其极。颂者，容也，所以美盛而述形容也。"由此可见，在上古时期，"颂"字的意义与"容"字相通，指的是"容貌"。后来"颂"又引申为"诵读"。《说文通训定声》中写道："颂者，诵也。"所以"颂"亦有诵读之意。《诗经》中"风""雅""颂"共同列为《诗经》中的三种文体，其中"颂"的意义内涵得到了扩充，引申为一种文学体裁，形成了以歌颂、赞扬为主要目的的文体。"颂"在今天的《古汉语常用字字典》[①]中有四个含义：（1）歌颂、颂扬；（2）一种文体；（3）朗读、背诵；（4）读作 rong，仪容。可见"颂"的字意在逐渐演变的过程中得到了很大扩充。就具有"颂"体裁的文艺作品来看，"颂"字作为"容貌"来解，决定了"颂"文体"颂今之德，广以美之"的本质特征。《说文解字》中说："天子之德，光被四表，格于上下，无不覆焘，无不持载，此之谓容，于是和乐兴焉，颂声乃作……毛诗序曰，颂者，美盛德之形容，以其成功告于神明者也。此与郑义无异而相成。"在《诗经》里，"颂"成为一种文体，"以颂字专系之六诗，而颂之本义废矣"。

可见，从"容貌"的原始具象含义到指代一种文体的抽象含义，"颂"始终没有脱离它的歌颂本质。

① 《古汉语常用字字典》编写组．古汉语常用字字典［M］．北京：商务印书馆，1995：268．

二、"颂歌"的文化特质

颂歌是一个内涵十分丰富的符号，这可从其字面"颂"与"歌"的结合中体现出来："颂"的歌颂本质有强烈的政治色彩，而"歌"则是一种艺术的存在，它体现的更多是艺术价值和文化内涵。韦森说："颂歌包含着'文化'与'社会秩序'的复杂关系"。"文化"一词在《现代汉语词典》[①]上有三种解释：第一，人类在社会历史发展过程中所创造的物质财富和精神财富的总和，特指精神财富，如文学、艺术、教育、科学等。第二，考古学用语，指同一个历史时期的不以分布地点为转移的遗迹、遗物的综合体。同样的工具、用具、制造技术等是同一种文化的特征，如仰韶文化、龙山文化。第三，运用文字的能力及一般知识：学习文化、文化水平。可见"文化"是一个非常广泛的概念，它是一种社会现象，是人们长期创造形成的产物；同时"文化"也是一种历史现象，是社会历史的积淀物。确切地说，"文化"是指一个国家或者民族的历史、地理、人文风情、传统习俗、生活方式、文学艺术、行为规范、思维方式、价值观念等。社会学上认为"社会秩序"是指人们在社会活动中必须遵守的行为规则、道德规范、法律规章，表示动态有序平衡的社会状态。韦森说："文化是秩序的精神性体现，而秩序是文化在社会中的体现和显化，它们之间既有着复杂且直接、难分难解且难析的相互关联和相互影响，又各自有着自己的变迁过程和自己的演进机理。"

在音乐领域，颂歌的社会秩序特性集中表现为"礼"。在中国古代历史上，"礼"是伴随着政治而生的，"礼"的本质就是一种社会等级制度的规范。使每个人都严守规范，加强个人修养，而这种修养的加强在较大程度上都是依赖"乐"，这里的"乐"带有强烈的政治色彩，比如中国最早时期的音乐理论著作《礼记·乐记》，实际上就是一部教导统治者如何以乐治国的作品。《乐记》里说："礼以道其志，乐以和其声，政以一其行，刑以防其奸；礼、乐、政、刑，其极一也，所以同民心而出治道也。"可见，以乐治国的思想在中国古代时期已经非常流行了，统治阶级通过歌颂为自己显德，加强对国家、民族和政权的捍卫之心，这些歌颂功德的美颂之声，即是颂歌。

通过从"文化"和"秩序"的关系、"礼"与"乐"的关系两个层面分析，我们可以总结出：颂歌本质上是一种具有强烈政治色彩和文化特性的、歌颂性质的艺术表现形式。一方面，颂歌在政治功能上起到了某种"规训"的作用。[②]福柯认为"规训是一种把个人既视为操练对象又视为操练工具的权力的特殊技术……另一方

[①] 中国社会科学院语言研究所词典编辑室.现代汉语词典[M].北京：商务印书馆，2005.
[②] 米歇尔·福柯.规训与惩罚[M].刘北成，杨远婴，译.北京：生活·读书·新知三联书店，1998：193.

面，颂歌对中华民族确实有过非常积极的意义。它在为国家构建稳定、和谐、团结的社会环境，提升中华民族的信心和民族凝聚力，帮助民族站稳于世界民族之林等方面都发挥了重要的作用。

三、"颂歌"的主题及其演变

从主题上看，音乐领域里的"颂歌"指的是歌颂功德、赞扬伟业的音乐（这里主要指歌曲）。音乐领域里"颂歌"的主题由偶像崇拜到平民百姓的生活主题，再到景物主题和感情主题，这种主题的排序，体现了颂歌中由重到轻的分量和由强到弱的影响，也暗含了某种人际间的权利秩序。其中歌颂偶像主题在所有表现主题中的主导作用和地位，从侧面体现了歌颂主题的单一性；同时各类主题颂歌自身所蕴含的意义，以及各类主题相互交叉的情况，又体现了颂歌主题的复杂性。由于主题的复杂性，颂歌采用了多种意义表现的方式，如直接表达方式、间接叙述方式、事物象征方式和情景烘托方式等。同时，颂歌在演唱过程中不同主题作品采用的语调、语气、语势也不尽相同，这点我们将在后面章节里详细介绍。

颂歌作为艺术领域的一种表达形式，不同主题在不同的时代也体现着不同的特点。在中国古代的奴隶社会，颂歌歌颂的对象多为祭祀神灵或者统治阶级，比如"周颂""鲁颂"的颂神诗歌，体现着当时文明发展的初始阶段的神性主体思想。中国古代时期的颂歌中，不同种类的祭祀，所运用的乐章、乐舞、乐器、乐歌、乐律都大相径庭，甚至同一祭祀中，在不同阶段所用的音乐也千差万别。任何祭祀中，所有颂歌都有一个共同的使命——降神。在郊天、祀地的仪式中，开始部分都有一个奏乐、请神鬼来受享的步骤。虽然不同祭祀中，降神的音乐内容不一样，但它们都是请神的必要手段。同时要向鬼神进献许多物品，其中音乐是比较特殊的一种，人们以声音来安慰神灵，表达诚信与忠敬。《诗经》中的《周颂》与《鲁颂》既有对前朝帝王的歌颂、敬仰篇目，也有在祭祀大典中颂神、敬神祈求保佑的篇目。① 如《清庙》是西周大奴隶主贵族奉祀文王之颂歌；《思文》是后稷配天之乐歌，用于祈谷之祭者。这些诗篇体现了"颂"的歌颂本义，同时在一定程度上填补了人们对神秘自然现象的恐惧，以及兴国安邦和巩固政权心理稳定的需求。

随着时代的进步，到了汉代，出现了大赋，这些颂诗就少了很多神性，而多了很多以人为统治主题的神圣与自豪感。作为汉代最具代表性的文学体式，汉大赋真实地表现了汉王朝大国的风貌，传达了大汉帝国的时代精神，是一种颇富创造性的文学体式。班固在《两都赋序》中说"或以抒下情而通讽喻，或以宣上德而尽忠孝"，指出汉大赋既可以"通讽喻"，又可以"宣上德"，从而具有"颂"与"讽"两

① 居其宏. 20世纪中国音乐[M]. 青岛：青岛出版社，1993：151.

方面的内容。而汉大赋之"颂"是汉大赋的宗旨和基本精神，这体现在一些作品的艺术形象、艺术结构和艺术语言之中。汉大赋的艺术形象千姿百态，有山川、都市、宫苑、游猎、歌舞等，还包括丰富多彩的具体事物。其中艺术结构"述客主以首引"方式中"宾"和"主"的选择和设置，以"主"胜"宾"的精心安排，显然是从颂扬的宗旨出发。在语言的铺排夸饰方面，几乎把所有能够看到的，所有能够找到的，以至所有能够想到的最有表现力的事物和最有表现力的词句，都统统组织和充实到作品之中，竭力去表现总体艺术形象。

到了当代，1949年以后出现了风靡社会的现代颂歌，多用于对党、祖国、领袖、人民、英雄人物、革命事业的赞美与歌颂，曲调庄严、雄伟、宽广、壮丽、热情洋溢、气势磅礴，如《祖国颂》等，将"颂"的内涵发挥到了极致。当代颂歌无论是主题的表达、形象的塑造、意象的运用，还是表达技巧的操作，以及歌词内容等方面都有着既高度单一又复杂深刻的双重特点。在1949—1979年的中国音乐史中，以歌颂偶像为主题的颂歌占绝对优势，其中以毛泽东的颂歌重复收编率最高。领袖人物、英雄人物、模范人物的形象不断被重塑，最终成为人们心中兼具人性和神性的超级偶像。到了80年代以后，颂歌的发展受到了外界各种因素的影响。关于这个年代中国音乐的发展，在《20世纪中国音乐发展概貌》的系列研究论文中，蔡梦是这样说的："20世纪80年代中国音乐发展进入了'腾飞期'，文艺发展在自由开放的清新空气下，出现了空前的繁荣，音乐家有较多机会接触外国各种音乐并借鉴其经验，在这种情况下，音乐创作就出现了新时期的一个独特现象，这就是新潮音乐的崛起。"可见这个时期的音乐创作特征与之前的颂歌有很大的不同。关于这一伟大的转变，居其宏有更加生动的描述："20世纪中国音乐就像传说中的火凤凰，经历了'文革'血与火的洗礼之后，终于获得再生，并在新时期的广阔蓝天中展翅腾飞。"[1] 在这一时期，歌曲《在希望的田野上》《十五的月亮》《军港之夜》《春天的故事》《走进新时代》等歌曲开创了新时代颂歌的新诗篇。总的来看，20世纪80年代以来产生的颂歌在与流行音乐的碰撞中消解着自己的边界，以"歌"的音乐美为主，但不失"颂"的思想精髓。20世纪90年代毛泽东诞辰100周年，这个契机把以爱国主义经典音乐为特征的颂歌再度推向了高潮。到90年代中后期开始，出现了将老歌（也包括许多颂歌）经过新时代的电子配乐和摇滚、抒情等"翻唱"的手法进行改装，就变成了另类的流行歌曲，典型代表是2002年发行的爱国主义摇滚音乐专辑，收录了《社会主义好》《我们走在大路上》《娘子军连歌》《国际歌》等十余首经典颂歌。2000年"黑鸭子"组合乐队的"岁月如歌"的音乐系列专辑，将《浏阳河》《太阳最红、毛主席最亲》《南泥湾》等颂歌进行"翻场"，以抒情、细腻的风格重新演绎，改编后的老颂歌音乐温婉柔和，老颂歌

[1] 居其宏.20世纪中国音乐[M].青岛：青岛出版社，1993：109.

的歌词能引起了老一辈对过去的回忆,而它的流行元素也深得青少年的喜爱。从一定程度上说,爱国主义颂歌与流行元素的结合,对颂歌的发展来说无疑是另一个春天。

四、颂歌与爱国主义音乐的关系

前面我们已经谈到颂歌在中国古代的奴隶社会就已经出现,随着社会的变迁颂歌也在不断地改变着外延和内涵。① 而随着毛泽东诞辰100周年,把爱国主义颂歌的流行性再次推向高潮,那些1979年以前形成的老颂歌在今天才以"爱国主义经典歌曲"的名义生存发展,歌曲大部分是原样或稍加变化的重现,其存在在一定程度上为社会文化生活注入了新的活力。

"爱国主义",指的是具有在马克思列宁主义思想指导下的进步、健康、积极向上的一种精神。崇尚爱国主义,原本来自于中国的传统文化。这种颜色被赋予了多重的文化象征意义。比如在婚礼、生日、店铺开张等民俗活动中,爱国主义代表着喜庆、吉祥如意。同时爱国主义也具有很强烈的政治意指作用,在国内革命战争和民族解放战争时期,爱国主义又被赋予了革命进步的意义。它是一个具有史诗般色彩的形容词,造就了在中国共产党领导下的一种爱国爱党、团结一致、反封建反侵略的文化。"爱国主义歌曲"是改革开放前后出现的歌颂祖国和党的光荣历史的歌曲,它们普遍具有浓郁的感情基调,有较强的歌唱性和节奏感,真实、生动、感人,反映了中国共产党领导人民波澜壮阔的革命、建设和改革历程,体现了中华民族渴望复兴的不懈追求和万众一心的钢铁意志。著名词作家阎肃指出:"爱国主义歌曲是在漫长的历史环境中产生的,与我们的民族一起成长的,融化在人们生命血脉里的歌曲,是反映主旋律的,随着我们发展脚步的歌曲,真正的爱国主义歌曲是一种精神上的回归,是一种大爱。"著名指挥家腾矢初也指出:"红歌代表的不是一个人,而是一个时代,它深深地扎根于时代的土壤。"我们从两位专家的话中可以看出,特定的"历史环境","时代"是爱国主义经典歌曲与颂歌的最大区别,"民族""精神""大爱"指出爱国主义经典歌曲对于中华民族凝聚力的提升起到了非常积极的推动作用;另一方面,"颂"的本义又使爱国主义经典歌曲成为国家巩固核心价值体系的意识形态手段。这两种影响同时发生在爱国主义经典歌曲里,体现了"颂"精神在当代社会的意义和内涵,也体现出"文化"与"政治秩序"之间的某种关系。

从主体上看,"爱国主义经典歌曲"是在"颂歌"的基础上发展演变而来的。从歌颂的主题来看,主要有以下几种:歌颂国家领袖和英雄人物;歌颂中国共产党和革命军队;歌颂祖国的大好河山和辽阔疆域;歌颂人民的新生活。在这几类主题中,

① 戴向青. 论"毛泽东"热的渊源和效应[J]. 南昌大学学报,1994,25(4).

前两种主题与国家核心价值体系直接挂钩，声乐作品中带有明显的政治立场与倾向性，比如"毛主席""共产党""红军"等都是颂歌的关键词；而后两类主题的爱国主义经典歌曲虽然也带有政治倾向性，但作品更多表现的是祖国的大好河山和秀丽风光，以及人们的生活状态。

从表现内容上看，爱国主义经典歌曲与颂歌相比既具有歌颂性，又具有强烈的"情感"特质。爱国主义经典歌曲歌颂的内容主要有歌唱祖国的富饶、强大、繁荣昌盛。如《祖国颂》音乐结构气势磅礴，旋律优美动听，歌词描写了中华人民共和国的建设轰轰烈烈，伟大祖国繁荣富强。还有对革命英雄丰功伟绩的赞美，如《红梅赞》是歌剧《江姐》中的唱段，歌颂了江姐为共产主义理想英勇牺牲的光辉业绩，曲调具有革命的现实主义和浪漫主义色彩，歌曲吸取了戏曲中的拖腔手法，还融进了一些江南滩簧音调，并与四川的扬琴音乐相互渗透，旋律优美、明快、刚健、起伏较大，故事和人物激动人心。而爱国主义影视经典歌曲中每一首歌曲都是爱国主义的颂歌、革命的颂歌、英雄主义的颂歌。如《红色娘子军》主题歌《娘子军连歌》对革命理想的吟唱，电影《小花》的插曲《妹妹找哥泪花流》中对亲情的歌咏，电影《冰山上的来客》插曲《怀念战友》中对同志友情的歌吟等，爱国和革命使得这些亲情、友情、爱情的展现摆脱了低沉、忧伤的情调，具有一种崇高的美学意蕴和广泛的思想意义。还有爱国主义经典歌曲中的民族歌曲，表达人们对祖国或家乡无比的热爱、喜悦与感动，如《南泥湾》，其旋律欢快、流畅，情感真挚。这些爱国主义经典歌曲既让人感受生命的激情，又使人焕发生命斗志和爱国热情，从而树立正确的理想信念。

爱国主义经典歌曲作为我国音乐文化中的瑰宝，在社会历史中占有重要的地位。它不仅激励了老一辈无产阶级的革命意志，也深刻影响了新一辈青年人的革命信仰，在发展全民素质、弘扬优秀民族文化的今天，更具有特殊的意义。

第二节 审美意义的表现方式

一、表现的含义

我们这里谈到的"表现"主要针对审美领域，属于"审美表现"的范畴。其他表现还有诸如政治表现、道德表现、生活表现、宗教表现等。[1] 音乐美学认为，审美表现是审美的、艺术的表达主体的思想、情感、愿望，是主体在审美体验、意象创造中的情志的反映，是通过艺术化的形象塑造对艺术家思想、情志的物态化，体现了主体与客体现实的审美关系，以及审美者对现实的态度和审美创造的能动性。

[1] 朱立元. 美学大辞典 [M]. 上海：上海辞书出版社，2010.

中国古代美学中的"言志"说、"缘情"说、"兴寄"说、"为情造文"说等，肯定了表现对于审美艺术的决定性作用。西方美学和艺术理论认为，"表现"这个词语是一个十分重要的概念。如果能够由直观把握的美是可以模仿的话，那么不可由直观把握的崇高就只能是表现。从现代美学研究来看，表现作为现代美学的核心概念，意味着"美"的概念的衰落，这也给美学的研究指明了一个方向。正如斯图尼茨所指出的那样："或许正是后一个术语'表现的'取代了我们美学词汇中的'美的'。它指那些能够显示多于它们所'说'的作品，或者那些袒露艺术家灵魂的作品，或者那些'动人的''令人激动的''引人入胜的'作品。与此相较，美……就差不多一定会显得苍白无力，而对美的要求就差不多一定会妨碍表现的目的和表现力。"在西方古希腊时期，已有表现说的萌芽。19世纪兴起的浪漫主义开始自觉地强调艺术的表现。①20世纪初兴起的表现主义美学提出"直觉即表现""直觉即艺术""直觉即美"的观点和"使情成体"等理论。现代艺术认为审美艺术活动是个人化、个性化的活动，更注重个体的思想、情感、幻想、无意识的表现。20世纪中期的符号论美学则认为艺术是表现公众社会情感的符号。表现、表现论不同于再现论、模仿论、反映论，它以主客统一和强调主体性为哲学基础，在艺术与现实的审美关系上，认为客体世界是被主体所把握，并通过主体的表现而展示，更强调主体的能动性和个体的创造性。

审美表现有广狭之分。狭义的侧重个体性，强调个体情感的表现；广义的侧重群体性、社会性。亚里士多德在他的模仿学说中谈道：模仿包含情感表现和释放。他在谈到作为模仿艺术的悲剧功能的时候，曾经指出它可以释放出过分强烈的哀怜和恐惧的情感，让人们重新获得平衡。相反，柏拉图注意到艺术可以唤起受众的情感，尤其是那些感伤的情感，而主张将艺术家逐出他的理想国。这说明西方美学家在很早就意识到艺术表现情感的现象，但情感的表现和再现既有区别又相辅相成。表现须以再现为基础，在再现中又更突出主体情志的表现。科林伍德是一位系统辩护情感表现的美学家。他把表现艺术和再现艺术进行了区分，认为只有表现艺术才是真正的艺术，"主张一切艺术都是再现的理论，通常都归之于柏拉图和亚里士多德，某些类似的见解实际上是文艺复兴时期和17世纪理论家们所主张的。后来，一般认为有些种类的艺术是再现，而其余的则不是。今天，唯一说得过去的观点，是认为任何艺术都不是再现。"当然，这并不表明科林伍德认为真正的艺术和再现是不相容的，正如艺术和技术的情况一样，艺术与再现是彼此叠合的，一座大楼或者一只杯子，首先是一件人工制品或工艺品，却也可以是一件艺术品，但是，使它成为艺术品的原因不同于使它成为工艺品的原因，一个再现物可以是艺术品，但是，使它成为再现

① 朱立元. 美学大辞典 [M]. 上海：上海辞书出版社，2010.

物的是一种原因，而使它成为艺术品的确是另一种原因。使一个不管是工艺品、再现物还是别的什么东西成为艺术品的原因，在科林伍德看来，就是表现。与众不同的是，科林伍德认为即使在再现艺术那里，再现也不是目的，再现总是达到一定目的的手段，这个目的在于重新唤起某种情感。科林伍德强调审美艺术的表现功能，有助于克服机械、消极、被动的模仿论、反映论，突出审美创造美的主体性、能动性、创造性。

每个人对现实生活中美的事物和艺术美的欣赏，都是一种具有表现性的审美活动。歌曲的演唱渗透着演唱者的审美感受和艺术表现。当演唱者在演唱作品时，加入自己的审美感受和爱恨情感并在观众面前表现出来（或者是存在于内心的一种表现冲动），观众也将感受或体验到美感的享受。随着社会、文化、艺术的进步与发展，人们的审美意识和艺术的表现意识也更加强烈。例如，当我们在欣赏音乐时，会不由自主地从中得到愉悦的享受并有一种将某种情感或意义进行表现或表达的冲动，这种愉悦的享受和表现冲动不仅仅来自音符的运动形态和结构，也来自审美者对音乐审美本身。

从审美表现的方式上看，声乐表演艺术的审美表现主要体现于以下三种要素。

1. 声音的审美表现

声音的审美表现主要体现在声音的情感内涵上，就是演唱者在演唱声乐作品时把歌曲思想、情绪和情感注入歌声中去，歌声就具备了美感。情绪和情感越深，歌声的美感越强，情绪和情感越浅，歌声的美感就越弱。同时，歌声的审美表现还体现在带给观众体验内心的视觉美、味觉美、触觉美等。比如一首好的歌曲，使听赏者通过想象和联想，不仅耳朵能听到美妙的声音，似乎眼睛也能看到美的声音的色彩，我们听到一位歌唱家的演唱后，马上评价说"你的声音好甜美"或者说"你的声音很细腻、柔和、有弹性"。声音的美还可以分为阳刚美和阴柔美，朴素美与华丽美，朦胧美与意境美等。阳刚美宏大豪壮，阴柔美温婉柔和。如男中音歌曲《大江东去》这首作品所表现出来的阳刚豪放和女高音歌曲《边疆的泉水清又纯》表现出来的温和婉约是具有不同表现效果的；花腔女高音歌曲《七月的草原》表现出来的繁饰、色彩斑斓和女中音歌曲《美丽的草原我的家》表现出来的简饰、色彩素雅也具有不同的审美表现；男高音歌曲《在银色月光下》的朦胧美和女高音歌曲《花儿为什么这样红》表现出来的意境美会使听赏者产生回味无穷的审美体验。

2. 情感的审美表现

情感是歌唱艺术的核心，歌唱艺术的魅力主要在于表现情感。柴可夫斯基批评重声轻情的歌唱者们说："那些小鸟们，只要嗓音，不用整个心灵去歌唱。"（引自《世界音乐家名言录》），就是说在歌唱中不能只顾声音，更要唱出情感，声情并茂才是声乐演唱的最高境界。演唱者本人首先要被演唱作品美的情感打动，在演唱中传

达感情，准确、深刻地揭露自己的真实情感，这种真情实感具有强烈的艺术感染力，震撼着观众的审美心灵，带给观众美的情感感受。刘勰在《文心雕龙·情采篇》中说："繁采寡情，味之必厌。"① 是说艺术要充溢着情感去感人，或说是"以情动情"，这已是一个审美真理了。

3. 形象的审美表现

歌曲主要表现的中心是人、事、物等艺术形象。艺术形象的表现不仅在于人、事、物外在的基本特征，而且在于表现人、事、物内在的结构和意义。声乐演唱中审美形象的塑造主要从四个方面去认识。第一，突出形象的个性。形象个性特征的表现越强烈，感染力越大，表现出来的艺术形象越美。第二，突出形象的典型性。当一个鲜明独特的形象充分体现了一定社会生活的本质和规律时，这个形象就具有了典型性。如《长江之歌》中，"长江"——中华民族形象②。它表现的是中华民族的英雄气魄和精神力量。第三，突出形象的独特性。艺术形象的独特性主要取决于歌唱家的创造性，歌唱家不仅要体验生活，还需要内心的独特感受，感受越是独特，演唱所表达的形象个性就越鲜明。第四，突出形象的美感性。歌唱艺术的最高目标是要观众得到美的感受，因此在塑造歌曲形象的时候，不仅要表现外形美，还要通过外形美的表现去揭示形象的内在美。

二、审美表现的主要方式

从声音的审美表现、情感的审美表现、形象的审美表现三者的角度看，审美表现的主要方式有象征、隐喻、叙事、夸张、比拟、联想等。从颂歌的主体倾向和表现的内容倾向上看，这里主要对审美表现方式的前三种方式进行研究。

1. 象征

借用某种具体的、形象的事物暗示特定的人物或事理，以表达真挚的感情和深刻的寓意，这种以物征事的艺术表现手法叫象征。象征的表现效果是：寓意深刻，能丰富人们的联想，耐人寻味，使人获得意境无穷的感觉；能给人以简练、形象的实感，能表达真挚的感情。象征（symbol）在希腊文中的原意是指"一块木板（或一种陶器）分作两半，主客双方各执其一，再次见面时拼作一块，以表示友爱的信物"。几经演变，其义变成了"用一种形式作为一种概念的习惯代表"。即引申为任何观念或事物的代表，凡能表达某种观念及事物的符码或物品就叫作象征。在《韦氏大字典》里对象征的定义，我们了解到，在西方象征是用一种符码来表征某种看不见的事物，它与意义有着永久的联系。对于象征我们可以从两个层次上来把握：第一，象征是符号，它与意义有着永久性的联系，它从根

① 刘勰. 文心雕龙注释[M]. 周振甫, 注. 北京：北京人民文学出版社，1981：539.
② 黎信昌，景尉岗. 美声唱法歌曲大全[M]. 太原：山西教育出版社，2006：91.

本上讲，是语言本体自身；第二，象征是文学、艺术技法的最高级模式，它与意味世界互相通达，构成从意义走向意味的转换之桥，它是个体的艺术创作，绝不等同于代数化、自动化的僵化的象征符码。在一些颂歌中，有不少采用象征这一手法来表现作品的意义。比如《北京的金山上》这首歌用"毛主席"和"太阳"来象征在毛主席的领导下，人们积极昂扬地走向社会主义道路等。这些生动形象的象征搭配和表现手法，使颂歌的主题鲜活生动，歌曲的意义和价值也得到了提升。

2. 隐喻

隐喻是一种比喻，用一种事物暗喻另一种事物。隐喻是在彼类事物的暗示之下感知、体验、想象、理解、谈论此类事物的心理行为、语言行为和文化行为。隐喻一词来自于希腊语的 metapherein，其字源 meta 的意思是"超越"，而 pherein 的意思是"传递"。它指的是一套特殊的语言学程序，通过这种程序，一个对象的诸方面被"传送"或"转换"到另一个对象，以至第二个对象似乎可以被说成是第一个。隐喻也是一个多种含义集合的概念。其原初含义是指比喻性语言即修辞的最基本的形式，包括明喻、提喻、换喻等多种"比喻手段"，其运作方式是超越语言的字面意义，"传送""转换"到另一隐含的意义上去。20 世纪初，瑞恰兹在语义学创立中，创立并发展了隐喻理论。他把语言功能在社会中作用的重要性归因于隐喻，发现了意义与隐喻的根本联系。瑞恰兹在《修辞哲学》与《意义的意义》中指出："一切意义都是相对的，仅仅在它们存在的那种文化语境中才恰当并且有效。意义并不是一种一成不变的或固有的特性，而是语词或语词的组合在使用当中所生成的特性。现实中实际上并不存在客观不变的固定意义。所以，语言断然不是思想的外衣，不是现实世界的传达媒介，正相反，是语言导致了那种现实的存在。语词也并不是它自身的结果，而是我们使用语词的惯例的总和。语词并不表意，而我们通过语词来表意。我们所知的世界，恰是由我们的意义构成的。"因此，隐喻不再是语言的一种特殊的、超乎寻常的用法，一切语言，因为它在用它自己的竞争创造一种现实，将一种现实转换为另一种现实，所以在本质上都是隐喻性的。所有的语言都深深地包含着内在的隐喻结构，这种结构暗中影响着表层的意义。在颂歌中，也有不少歌曲采用隐喻这一手法来表现作品的意义。比如《唱支山歌给党听》和《祖国，慈祥的母亲》用"党""祖国""母亲"来隐喻人民对祖国的热爱与无限深情等。

3. 叙事

"叙述"[①] 一词源于拉丁文中的 narrare，词义为"对某事进行口头或书面的描

① J. 希利斯·米勒. 解读叙事 [M]. 北京：北京大学出版社，2002：44.

写；讲述（一个故事）"。"叙述"就是回顾已经发生的一串真实事件或者虚构出来的事件。与此同时，这串事件被阐释。"叙事"[①]具有文本的含义，它是作家（或隐含作者）的话语行为，指的是对一个事件过程、思想观念、价值判断、情感欲望等的描绘及其意义显现。当我们在着意寻求隐藏在文本中的作家的思想意义、价值取向、善恶美丑、审美标准和艺术的表现形式时，其实我们是在寻找叙事的本质。当然，叙事的全部意义是由各种叙述程式的话语来实现的。叙述话语在程式上必然要体现叙述者与接受者的存在，这两者在交流之中是成对出现不可或缺的。虽然在故事层面和文本层面中，这两者都可以隐藏自身，尤其是话语接受者在文本中并不常被叙述者提及，但是其存在的隐形力量是不可否认的，他的存在可以潜在地影响叙述行为的发生，间接地表现出叙述者的情感特征。叙述人称有第一人称、第二人称和第三人称。叙述的结构分为全开放式的叙述结构（叙述者和接受者都不显现的叙述方式，采用第三人称叙述），半封闭式叙述结构（叙述者和接受者的人称形式有一方被隐藏起来的叙述形式，采用第一人称和第二人称叙述），全封闭式叙述结构（叙述者和接受者全部出现，并具有特定的所指内容和个性品质，比如在书信体小说中，"我"和"你"都是特指的，具有不可代替性）。叙述者在讲述故事时有两种语言方式，一是用自己的口气说话，把人物的话语用间接引语的形式转述出来；二是用人物的口吻说话，把人物的话语用直接引语的形式展示出来。运用直接引语的话语方式，可以强化人物在小说叙述中的主体程度，而间接引语得到的是叙述者的形象特点。叙述的语音往往具有民族性、时代性和地域性等特点。同时，叙述的语境创造意义，使某一词语在能指和所指的关系之外，产生出附加的意义。"一个句子，如果除了陈述一件事以外，还有侮辱或吹捧的目的，或者是被解释成有这种目的（我们可以称它为情感意义），那么它就产生了外加意义。这条一般性的定理也适用于意义的所有方式。"[②]颂歌中也有很多作品采用叙事的方式来表现作品的意义，如《看天下劳苦人民都解放》（见谱例7-1）中韩英的唱段，采用第一人称叙述故事背景，在叙述故事的特定语境中表现出主人公对彭霸天罪行的愤怒和对共产党的感激之情。

① 祖国颂.叙事的诗学 [M].合肥：安徽大学出版社，2003：87.
② 赵毅衡.新批评文集 [M].天津：百花文艺出版社，2001：114.

谱例 7-1 《看天下劳苦人民都解放》节选

第三节 颂歌审美意义的表现方式

前面我们了解了颂歌的含义，颂歌与爱国主义经典歌曲的关系，颂歌歌颂的主题以及对象，表现的含义和方式。下面将在此研究基础上来详细阐述颂歌意义表现的方式。在探讨颂歌意义表现的方式之前，我们应在前面"表现"研究的基础上进一步对"意义表现"进行一定的研究。

关于"意义表现"，美国著名音乐美学理论家伦纳德·迈尔，结合现代认知心理学、情感心理学和格式塔心理学的一些研究成果，提出了自己的独到见解，对音乐意义表现的本质做了深入阐述。[①] 他对音乐的"意义表现"是这样定义的："任何事物，当它与自身以外的某些事物发生联系，或者指明或者参照这些事物，并使它自身的全部本质指向和展现在这一联系之中，它就获得了意义。"[②] 我们可以理解为，意义是人对自然或社会事物的认识，是人给对象事物赋予的含义，是人类以符号形式传递和交流的精神内容。人类在传播活动中交流的一切精神内容，包括意向、意思、意图、认识、观念等，都包括在意义的范围之中，一切人类精神产品都是以某种特定的"表达式"表达着一定的意义。可见这里存在着一般意义的表现和音乐意义的表现两种范畴。

一、一般意义的表现方式

1. 一般意义表现的含义

一般的意义表现主要存在于文学领域。关于文学方面意义的表现，文学上这样认为：文学文本的意义表现分为文本的内在意义和文本的外在意义。[③] 意义构成主要有三种模式，即自足型意义生成模式、同情型意义生成模式和互文型意义生成模式。文本意义的自足性在于文学文本的意义完全来自文本本身的语音、字、词、句、段等组织关系，这种文本的组织关系在主体的意向性参与下能生成一个多义的、意蕴丰富的结构。因此，自足型意义生成模式也可以分为文本内在构成意义与文本符号外在的形象意义，即语象意义。同情型意义生成模式内蕴着读者审美知觉与文学文本中形象的意义如何构成的问题，因此从诗意意义的构成来说，它是文学文本的内在意义，但是它是经过主体意向性选择的意义，它的局限性是选择带有主观性。互文型意义也包括了文本自身涉及的互文意义，以及完全从外在文本和视野对文本解读所产生的新意义；文本自身涉及的互文意义，如诗文所引用的典故、历史小说涉及的部分历史等，只要

[①] 郑茂平.音乐审美的心实质质——迈尔期待理论的心理学解释 [J].中央音乐学院学报，2010，(3)：126.
[②] 伦纳德·迈尔.音乐的情感与意义 [M].北京：北京大学出版社，1991：50—51.
[③] 蒋济水.文本解读与意义生成 [M].武汉：华中科技大学出版社，2007：189.

是文本内的,就可以算是文本自身的意义,而那些通过研究方法和视野的改变所揭示的所谓的文本意义,是以文本为用的意义,这些是文本的外在意义。意义表现产生的两个条件是"意义的内在本体"和"意义的外在呈现体","意义的内在本体"对应于文学作品的字面意思或文本客体化内容所呈现的相对确定的意义层面,或可称为"指意";"意义的外在呈现体"指相对于读者的较为含蓄的意蕴、情调或价值以及语言符号意义随情境和个人理解而变化的方面,相对于汉语中的"意味",它对应于文学作品中通过隐喻、象征、沉默与空白等传意方式蕴含的潜在意义和有待进一步解释重构的言外之意。"指意或含义表现的是某种内涵对某种对象域或外延的约束关系,它和特定的指称对象打交道,具有经验的可证实性。其展开方式具有平面化的水平取向。指意或含义呈现为语言化、指称化、技术化特征,颇具'实'的色彩……而蕴意或意味则和人的超生物的精神欲求有关,其展开和求索方式具有垂直化的纵深取向。它是对普遍的和永恒的终极价值的追问,因此蕴意和意味不具有生活事件或实在对象的具体指称性,它指向彼岸的观念和精神……但指意或含义和蕴意或意味又是相辅相成的,甚至可以说是一体两面或一体双向的:前者是后者的现实化,后者则是对前者的提升。"① 同时意义的表现涉及多种因素,既有直接因素,又有间接因素;既有对象因素,又有情景因素等。可见,文学领域意义的表现主要涉及"语言本体"和"语言呈现体"两个因素,前者与语言自身的元素、组织形式和结构相关,后者与语言输入者和语言输出者的具体情境紧密相连。

2. 一般意义表现的基本方式

从前面所谈到的一般意义表现存在的领域和特征上看,一般意义表现的方式主要有意象、隐喻、象征、沉默与空白等。其中意象、隐喻、象征并不是并列的,隐喻与象征都是文学意象存在的不同方式,它们三者是思维活动的文学体现,也是文学意义的功能载体。韦勒克认为:"文学的意义与功能主要呈现在隐喻的神话中。人类头脑中存在着隐喻式的思维和神话式的思维这样的活动,这种思维是借助隐喻的手段,借助诗歌叙述与描写的手段来进行的。"② 从意象到隐喻再到象征,大致上代表了从指意到蕴意,从语言(历史)到解释再到哲学的递进关系。

文学意象是"意"和"象"的结合体,"意"由"象"而生,"象"中有"意"。瑞恰兹说:"人们一直过分重视意象的感官属性,使一个意象具有效应的首先不是它作为意象的生动性,而是它作为一个和感觉奇特地联系在一起的精神活动的特性。"③ 象征派诗人庞德也说,"意象"不是一种图像式的重现,而是"一种在瞬间呈现的理智与感情的复杂经验",是一种"各种根本不同的观念的联合"④。通常的

① 汪正龙. 文学意义研究 [M]. 南京:南京大学出版社,2002:6.
② 韦勒克·沃伦. 文学理论 [M]. 北京:生活·读书·新知三联书店,1984:219—220.
③ 瑞恰兹. 文学批评原理 [M]. 南昌:百花洲文艺出版社,1992:105.
④ 韦勒克·沃伦. 文学理论 [M]. 北京:生活·读书·新知三联书店,1984:212.

意象是纪实性的，它能把作者个人的价值评判融入不动声色的叙事要素的描绘中去。如白居易的《卖炭翁》，直观地展示了事件的流程，追求一种历史叙述的外观；又如杜甫《三吏》中的《石壕吏》全部采用白描手法，描写了下层民众在安史之乱中经历的苦难。作者的写作意图、叙事的意象构成以及文本的意义呈现较为透明一致，并且没有构成偏移、转换和隐喻关系，因此以这类意象为主的文本浅显明了，很容易理解。

文学中的意义表现除直接的"意"与"象"的表现方式外，还经常采用间接、曲折的意义表现，这就是"隐喻"和"象征"。① 在隐喻中喻体与本体之间是一种类比的平行的映射关系，它们尽管构成了某种意义张力，却基本上维持一种和谐的统一状态，并未造成太大意义上的紧张感。从通常的意象到隐喻的转换好比从历史（生活）到理解与解释的跃进。隐喻通过审美的方式把直观的生活化的意象转化成与某种社会的、道德的和政治观念相联系的暗示的意象，它所包含的便是解释学关注的寓意。但丁是这样区分字面含义和寓意的："我们通过文字得到的是一种意义，而通过文字所表示的事物本身所得到的则是另一种意义。头一种意义可以叫作字面的意义，而第二种意义则可称为譬喻的或者神秘的意义。……虽然这些神秘意义都有各自特殊的名称，但总起来都可以叫作寓意。"② 但丁所说的字面的意义大致上相当于通常的意象所具有的意义，即文学的语言及被表现的客体化内容所呈现的意义，而寓意则是需要进一步阐释的隐喻意义。虽然与读者的理解和解释有关，但从根本上仍然受制于作者意象投注和表义策略的意义。中国古代的诗歌尤其注重用比兴、寄托的方式去间接地表达意象和情感。如屈原的《离骚》里面抒发个人情感的部分就有意打破了时空界限和具体统一性，采用了大量带神巫色彩的意象隐喻来表达。

象征的意义对于意象具有外在性和辖制性。黑格尔认为："在象征中，意象和意义是彼此割裂开来的，象征一般是直接呈现于感性观照的一种现成的外在事物，对这种外在事物并不直接就它本身来看，而是就它所暗示的一种较广泛较普遍的意义来看。因此，我们在象征里应该分出两个因素，第一是意义，其次是意义的表现。"③ 象征是隐喻的高度理念化、抽象化与系统化的形式，是整体的隐喻。在象征中，理性内容对意象形成了一种自上而下的压迫关系。从意义建构上看，象征更接近于哲学，约略相当于但丁在《致斯加拉大亲王书》中提出的文学意义的第三个层次——哲理意义。从西方艺术发展史看，象征大致经历了古典艺术和现代艺术两个阶段。受思辨形而上学的影响，古典艺术的象征多重视意象对理念的模仿关系，理念意义的哲理意味较为明确；现代艺术的象征，具有暧昧性与多义性，强调有限世

① 汪正龙．文学意义研究［M］．南京：南京大学出版社，2002：6．
② 伍蠡甫．西方文论选：上册［M］．上海：上海译文出版社，1979：159．
③ 黑格尔．美学：第2卷［M］．朱光潜，译．北京：商务印书馆，1979：10．

界与无限世界、物质世界和精神世界的沟通和呼应,具有悲观主义和神秘主义倾向。从意义构建方式看,现代艺术的象征意味不像古典艺术的象征那样通常与形而上学理念、宗教和神话寓意有关,而更多地表达个人对现代文明危机的感悟,表现出反思的多方面性和意蕴的朦胧性,难以做出明确的概括,给读者的意味解读以更大的空间。阿尔贝·加缪说:"一个象征永远是普遍性的,而且尽管它可以构思得一清二楚,一个艺术家却只有暗示它。字面上的复现是不可能的,此外,没有什么比一件象征艺术品更难理解的了。一个象征始终超越利用这个象征的艺术品,并使它实际上表现得比它存心要说的更多。"①

二、音乐意义的表现

1. 音乐意义表现的美学观点

音乐的意义表现主要与释义学美学的观点相关。音乐释义学方面对于音乐作品意义表现方式的阐述是这样的:音乐释义学的基本目的是用语言来描述和解释音乐,使听者和作曲者具有相同的印象和体验。② 基本方法是先将音乐的动机、主题、曲式等形式方面的因素理清,然后力图将作曲者的情感活动逻辑化、具体化;具体措施是运用心理学方法,综合音乐史学、美学等有关学科的知识,试图彻底地分析音乐作品的形式和内容之间的关系并诉诸文字。近代释义学理论的奠基人是德国哲学家、史学家施莱尔马赫和狄尔泰。施莱尔马赫和狄尔泰的释义学思想所共同倡导的一个基本原则,就是强调人类对自身创造物内在意义的理解和诠释过程中,理解者的精神世界必须与这些创造物赖以产生的历史背景及各种社会文化环境相沟通,在此基础上才能够真正把握被理解物所表达的意义。在他们看来,包括艺术作品在内的一切人类精神产品都是以某种特定的"表达式"表达着一定的意义,人类对这些精神产品的接受过程,就是通过对各种"表达式"的解释而揭示其所含意义的过程,本质上属于释义行为。在1902年发表的《关于促进音乐释义学的建议》中,德国音乐家克雷奇玛尔将施莱尔马赫和狄尔泰的释义学观念引入音乐史学、音乐美学理论的论述中来。他主张对音乐作品的解释首先要以对音乐内部各种基本要素的研究分析为基础,同时结合该作品赖以产生的历史文化环境,从社会的、文化的、心理学的深度来挖掘音乐作品的情感意义。我们从克雷奇玛尔身上看到了历史释义学对情感论音乐美学的影响。20世纪中期,德国哲学家伽达默尔在现象学方法的启发和影响下提出了现代释义学的新观念。他从现象学的本体论出发,抛弃了实证主义与哲学历史学派遵从的主客体二分法,把理解当作人的存在方式,当作被理解物存在的前提来看待。在他的《真理与方法——哲学释义学的基本特征》这本著作里,阐述

① 叶延芳.论卡夫卡[M].北京:中国社会科学出版社,1988:190.
② 张汝伦.意义的探究[M].沈阳:辽宁人民出版社,1986:172.

了这样的一个中心思想:"对艺术作品意义的把握和理解,必须建立在理解者与对象交融而构成一个新的视界的基础上。"在关于艺术作品的意义的理解问题上,释义学的观念对于音乐美学来说,有着非常重要的启示作用。他指出:"艺术作品的意义(当然包括音乐作品的情感意义在内)并不是什么永恒的、凝固不变的东西,它存在于每一次特定的理解活动中,意义从它于其中展现的境遇出发,在内容上不断规定着自身,……音乐就其规定来看,就是期待着境遇的存在,并通过其所遇到的境遇才规定了自身。"伽达默尔释义学美学思想的独到之处,就在于比以前任何一种学说的美学观念都更加全面而充分地肯定了人类艺术思维及审美经验中的主体性原则,尤其强调了接受主体(观赏者)对艺术作品意义构成所具有的重要性。由于接受者的参与,艺术作品的意义才得以实现,这是伽达默尔的核心观点。当然,像对待人类历史上任何一种有价值的思想成果一样,我们对伽达默尔释义学思想中合理的、有价值的方面予以充分肯定的同时,也应该注意在吸收和借鉴过程中避免走向极端。

音乐意义的表现和一般意义的表现的相同点即两者的都是通过"语言"或"文字"来表现意义,同时两种意义表现的过程都必须有对象与接受主体,其目的都是使接受者准确理解和把握作品的意义;不同点是在音乐表现意义的过程中,理解者、音乐作品和接受者(欣赏者)是音乐表现意义的过程中必不可少的重要因素,音乐意义表现产生的过程中,理解者起着非常重要的作用,理解者必须将音乐作品的动机、主题、曲式等形式方面的因素理清,并力图将作曲者的情感活动逻辑化、具体化,进而用文字的方式来描述和解释音乐,使接受者获得相同的体验;而一般意义表现产生的两个条件是"意义的内在本体"和"意义的外在呈现体",也就是说,音乐的意义表现是用语言的意义去描述或解释音乐的意义,进而解释客观世界和人类的精神世界,而一般意义的表现是直接通过语言的本体和呈现体解释客观世界和人类的精神世界。

总的说来,音乐意义表现的美学特征即理解者运用心理学方法,综合音乐史学、美学等有关学科的知识,结合该作品赖以产生的历史环境,彻底地分析音乐作品的形式和内容之间的关系并诉诸文字,用语言来描述和解释音乐,使听者和作曲者具有相同的印象和体验。

2. 音乐意义表现的心理学观点

有关音乐的意义表现问题,美国著名音乐美学理论家伦纳德·迈尔,结合现代认知心理学、情感心理学和格式塔心理学的一些研究成果,提出了自己的独到见解,对音乐意义表现的本质做了深入阐述。迈尔是第二次世界大战后美国第一代音乐美学家当中的杰出代表之一,他的著作《音乐的情感与意义》在 20 世纪 60 年代至今都有广泛的影响,被誉为当代音乐美学理论的经典代表作。

迈尔谈到,音乐的意义表现成为一个具有争议的问题,这个问题之所以引起争议,归根结底是对于音乐究竟传达什么持不同的意见。这种局面的产生绝大部分是

由于人们对意义的性质和定义缺乏明确的认识。关于音乐传达什么这一争论，主要集中在这个问题上，即音乐是否能够指明、描写或者传达参照性的概念、意象、经验和情感状态。这是一个在绝对论者和参照论者之间争论的老问题。迈尔针对以往在音乐意义表现问题上产生的两种长期对立观点，将音乐的意义划分为"绝对意义"和"参照意义"。绝对意义就是自律论者和一部分表现主义者所强调的那种"唯一存在于作品自身上下文之中"、与任何其他事物没有联系的意义；而所谓参照意义则指他律论者一贯坚信的那些经由音乐传达但却"以某种方式归之于音乐之外的概念、行动、情感状态和性格领域"的意义。迈尔把认为绝对意义才是音乐唯一意义的人称为"绝对论者"，把主张参照意义才是音乐唯一意义的人称为"参照论者"，但是迈尔自身是反对一元论的，他试图通过一种二元论的解释，中和两种对立的观念，使其相互补充，成为一种具有包容性的概念。他说："尽管，这两派持久地争论着，但是，看来很明显，那种绝对意义和参照意义都不是互相排斥的；它们可以，而且的确共同存在于同一个音乐作品之中，正如它们存在于一首诗或一幅画中那样。简言之，这些争论，是一种走向哲学一元论倾向的结果，而不是任何意义类型之间逻辑上的对立的产物。"① 在这个前提下，迈尔把论述的重点放在了绝对意义方面："现在的探究是要考察分析源于对音乐进程内在关系之理解与反应的意义的那些方面，……试图提供一种对音乐意义和经验的分析。"

迈尔对音乐的意义表现是这样定义的：任何事物，当它与自身以外的某些事物发生联系，或者指明或者参照这些事物，并使它自身的全部本质指向和展现在这一联系之中，它就获得了意义。意义并不是事物的一种特性，它不能单独地置于刺激物之中。也不存在于它所指向的事物或者观察者的头脑中，而是产生于科恩和米德所谓的"三合一"的关系之中。即：一个对象或刺激物；该刺激物所指向的那个随之发生的结果；自觉的观察者。意义的产生，必须建立在这三个条件之上，而且这三个条件在一定的文化环境中具有相对的客观性。"虽然，对一种关系的知觉只能因某些个人的心理行为而引起，但关系本身并不能处于感知者的头脑之中。观察到的意义不是主观的。因此，音与音之间所存在的关系或者那些音和它们所表明或意味着的事物之间的关系，虽然是某种文化经验的产物，但都是客观地存在于文化之中的真正的联系。它们不是由特定的听众的反复无常的头脑所任意强加的联系。"

同时，迈尔还将音乐的意义表现分为两种：一种是指定意义，另一种是具现意义。指定意义指的是一个刺激物可以表明与它自身类型不同的事件或结果，正如一个词语表明或指向一个本身并非语词的对象或行为时一样。具现意义指的是一个刺激物也可以指明或暗示与它自身同类的事件或结果，如同朦胧之光出现在东方的地平线上，预示着白昼即将来临一样。按照这种划分，音乐的绝对意义应属于后者。

① 伦纳德·迈尔. 音乐的情感与意义 [M]. 何乾三，译. 北京：北京大学出版社，1991：15.

至于音乐的意义是怎样产生并唤起人的情感反应，迈尔根据情感心理学这样阐述：当一种趋向反应被抑制或者被阻止，情感或感情就会被唤起。"趋向"在情感心理学中是这样阐述的："是一种模式感应，当它被激活起来时，则以一种自动的方式起作用或趋向于起作用。""反应的趋向可以是有意识的，也有可能是无意识的……这种有意识的和自觉的趋向，经常被看作或归之于'期待'。""期待"这个概念具体到音乐的绝对意义上来，迈尔认为，音乐的具现意义是期待的产物，如果一个刺激物，在我们过去经验的基础上，引导我们去期待或多少明确地作为结果的音乐事件，那么，这个刺激物就有意义。当一种期待——一种反应的趋向——被音乐刺激情境激活起来，暂时地受到抑制，或永久地受到阻止时，自觉感情或体验到的情感就被唤起。

迈尔在《音乐的情感与意义》一书中论述音乐的意义表现时采用了大量的实际例证，与音乐实践中的具体现象紧密连接起来，提出了很多建设性的见解和主张，特别是"绝对意义""参照意义""指定意义"和"具现意义"。这些理论对音乐意义表现这个问题的理解具有非常重要的价值。从心理学的层面上来说，音乐意义表现的产生必须有三个重要因素：一个对象或刺激物、该刺激物所指向的那个随之发生的结果和自觉的观察者。一般意义表现产生的条件是"意义的内在本体"和"意义的外在呈现体"，对象和观察者（接受者）以及观察者自身的理解与体验是一般意义表现产生的重要因素。两者在这一方面是相同的；不同之处是一般意义表现的目的是使接受者准确理解和把握作品的意义，它存在于接受者的头脑中；而音乐意义的表现则存在于科恩和米德所谓的"三合一"的关系之中。但是，在一些关键性的问题上，仍需要进行修正与补充，例如，他把音乐的情感意义表现置于一般性的概念上加以考察，把人的心理反应看作是类似于物理现象的抽象运动，尽管注意到这种普遍情感和现实生活的联系，但最终也没有将重点放到这种联系上来。有关音乐的意义的问题至今还在继续讨论着，我们所了解到的也仅仅是对历史的粗略勾画和前人的经验的一些总结。

三、颂歌意义表现的四种方式

颂歌意义表现的方式有很多种。从颂歌作为声乐体裁的特殊性上看，颂歌的意义表现方式与语音形态密切相关。也就是说，歌唱中的语音是能作用于听者的感觉器官并能表达一定语言意义和审美意义的声音，是歌唱者的审美创造结果，是具有丰富的音乐表现力和完形性的声音。因此，颂歌意义的表现方式离不开对语音形态的研究。以上有关意义的一般表现和音乐的意义表现方面的论述，结合颂歌的内在含义和歌唱的物质载体——语音形态，以及颂歌意义表现的手段、对象和情景，可以将颂歌意义表现的主要方式归纳为以下四种：直接表达方式、间接叙述方式、事物象征方式和情境烘托方式。

1. 直接表达方式

直接表达方式是一种意义直接陈述和情感强烈迸发的颂歌表达方式。这种方式表达的主体一般采用第一人称或第二人称，形成一种"面对面对话"的亲切、自然的艺术效果。歌颂对象一般具有宏大的气魄和丰富的情感，内容一般是歌颂伟大的祖国和美丽的家园，以表现人民对祖国、家乡无比的热爱与自豪的意义与情感。歌词常常直抒胸怀，真诚感人，承载着丰富的真、善、美内涵，旋律激情优美、庄严雄伟，具有百听不厌的魅力。① 如由瞿琮作词、郑秋枫作曲的《我爱你，中国》这首歌（见谱例7-2和谱例7-3），其歌词在人们面前展示了一幅祖国大好河山的壮丽画卷。在中华人民共和国成立之初，无数的海外游子怀着一颗赤诚之心回归祖国，为振兴祖国贡献自己一分力量。电影《海外赤子》播出后，《我爱你，中国》这首歌

谱例7-2 《我爱你，中国》节选1

① 黎信昌，景尉岗. 美声唱法歌曲大全 [M]. 太原：山西教育出版社，2006：52.

谱例 7-3 《我爱你，中国》节选 2

曲迅速在群众中传唱开来，意义真切而极具感染力的歌词和大跨度上行的旋律表现出中华儿女对伟大祖国无比热爱的高昂情绪，令这首经典歌曲具有了穿越时间的魅力。再如《歌唱祖国》这首被誉为"20世纪华人音乐经典"的歌曲，由曲作家王莘作词作曲，"诞生"于1950年9月。歌词中"歌唱我们亲爱的祖国、从今走向繁荣富强"的语言表现，意义明确深刻，感情真挚、自豪，具有强烈的感染力。这首歌的结构是三段体，作品开始是副歌，中间有三段歌词，最后仍以副歌结束。它的歌词深刻反映了祖国人民热爱祖国、热爱家乡、热爱和平的意义和对生活充满信心与

希望的思想感情。音调明朗、豪迈、坚定有力、振奋人心,犹如中国人民巨人般的前进步伐,这首歌作为中华人民共和国成立以来优秀的群众歌曲之一,一直在广大群众中传唱不衰。其他代表作还有《我的祖国》《多情的土地》《今天是你的生日,中国》《爱我中华》《祝福祖国》《共和国之恋》《我爱五指山,我爱万泉河》等,这些颂歌都是以第一人称或第二人称直接表达意义,描述了社会主义建设时期人民的意气风发、斗志昂扬的精神面貌,也寄托了人们对祖国的赞美之情,至今传唱不衰,燃烧着无数激动的心灵。

2. 间接叙述方式

间接叙述方式是一种意义间接透露和情感委婉表达的颂歌表达方式。这种方式表达的主体一般采用第三人称,形成一种"回忆""描绘"的艺术效果;歌颂对象一般意义涉及面较广,并且情感的类型也较为多样化;内容主要是对一个具体情景中的人物、事物、场面、故事等进行绘声绘色的描述。这种表达方式的颂歌歌词或者唱词一般主要是表达事情的过程,同时在叙事中抒情达意,有些长篇歌曲还具有史诗性质。一般叙事颂歌的篇幅容量较抒情歌曲大,着重对事物形态、人物形象和思想性格的刻画,规定情景明确,曲调以叙事性的口语化见长,通俗流畅,悦耳动听。颂歌中采用间接叙事这种方式来表现意义的歌曲有很多,比如歌剧《洪湖赤卫队》选曲《看天下劳苦人民都解放》(见谱例7-4)中韩英的唱段。

谱例7-4 《看天下劳苦人民都解放》节选

谱例 7-4 《看天下劳苦人民都解放》节选（续）

"娘说过那二十六年前,
数九寒冬北风狂,
彭霸天,丧天良,
霸走天地,抢占茅房,
把我的爹娘赶到那洪湖上。
那天大雪纷纷下,
我娘生我在船舱。
没有钱,泪汪汪,
撕块破被做衣裳。
湖上北风呼呼地响,
舱内雪花白茫茫,
一床破被像渔网,
我的爹和娘日夜把儿贴在胸口上。
从此后,
一条破船一张网,
风里来,雨里往,
日夜辛劳在洪湖上。
狗湖霸,活阎王,
抢走了渔船,撕破了网,
爹爹棍下把命丧,
我娘带儿去逃荒。"

这首歌里主人公回忆时曲调悲凉,如泣如诉,把自己的悲惨家世和彭霸天的罪恶一一控诉。韩英的唱段朴素、明亮、真挚,节奏平稳,口语化的曲调通俗流畅,刻画出生动的人物形象,表现出人物勇敢的性格特点和崇高的思想境界。又如歌剧《小二黑结婚》选曲《清粼粼的水来蓝莹莹的天》(见谱例7-5)中小芹的唱段。

"清粼粼的水来,蓝个莹莹的天,
小芹我洗衣裳来到了河边。
二黑哥,县里去开英雄会,
他说是,他说是今天回家转。
我前晌也等,后晌也盼,
站也站不定,我坐也坐不安,
背着俺的爹娘来洗衣衫。
你去开会那一天,
乡亲们送你到村外边。

谱例 7-5　《清粼粼的水来蓝莹莹的天》节选

谱例 7-5　《清粼粼的水来蓝莹莹的天》节选（续）

有心想跟你说呀,
说上那几句话,
人多,眼杂,
人多眼杂我没敢靠前,没敢靠前!……"

这部歌剧创作于1952年,中央戏剧学院根据赵树理的同名小说集体改编。这部小说语言朴素生动,有着强烈的生活气息。这部歌剧在忠于原著的基础上,刻画了青年农民小芹和模范神枪手小二黑对爱情坚贞不移的信念和对封建势力的强烈反抗,反映了广大人民群众和封建势力的冲突。《清粼粼的水来蓝莹莹的天》这首歌是小芹一出场所唱的,第一段曲调明朗、舒展,把小芹淳朴可爱的形象刻画得栩栩如生;第二段,转到对小二黑的想念,速度加快,旋律跳动,把小芹内心的羞涩感刻画得惟妙惟肖;最后,又用叙述的口吻表现了小芹对小二黑的依恋之意和无限深情。采用间接叙述手法表现颂歌意义的作品还有《孟姜女》《绣荷包》《蓝花花》《三十里铺》等,这些歌曲大都是以分节歌的形式,即一段相同的曲调及反复多段歌词,形成一个意义表达简洁而自然的艺术效果。

3. 事物象征方式

事物象征的表达方式是一种借用与特定意义的人、事、物在形象、形态、结构、风格等方面具有密切联系的其他事物来表达意义和情感的一种表达方式。这种方式表达的主体和象征体一般都是相关的两对或多对事物;歌颂对象意义一般难以用直接表达方式,间接表达方式又缺乏具体性和形象性,因而才选用特定的事物来象征某一事物,形成意义"化身"的艺术效果。颂歌中有不少作品采用事物象征的方式来表现作品的意义。比如陕北民歌《东方红》:"东方红,太阳升,中国出了个毛泽东;他为人民谋幸福,呼儿嗨哟,他是人民大救星。毛主席,爱人民,他是我们的带路人;为了建设新中国,呼儿嗨哟,领导我们向前进。共产党,像太阳,照到哪里哪里亮;哪里有了共产党,呼儿嗨哟,哪里人民得解放。"歌曲的开头用了"东方""红""太阳"等意象,引出后面的"中国""毛泽东",指明红了的东方就是中国,太阳升起就是毛泽东,进而歌颂毛主席的丰功伟绩:他为人民谋幸福,他是人民大救星。第三段中写到"共产党,像太阳",这就使"中国""毛泽东""共产党"三者联系在一起,突出了三者如太阳般的伟大、光明、驱逐黑暗的意义特征。又如《苗岭连北京》这首歌:"山泉清又清喔,春茶绿茵茵喔,筛碗苗山茶,献给解放军,山区修铁路,军民一条心,遇水架桥梁,逢山打岩洞,汗水洒苗岭,战斗情谊深,喔依依喔哎喔依,军民情谊深;苗山飞彩虹,火车进山村,幸福装满车,军民齐欢腾,感谢子弟兵,恩情唱不尽,一条幸福线,苗岭连北京,喔依依喔哎喔依,苗岭连北京。"在这首歌中,"苗岭"是少数民族的象征,"北京"是政治、文化中心,"苗岭"连着"北京",象征着苗族

人民心向党中央，坚决拥护中央的领导。一个"连"字，把两个本没有关联的象征体拉在了一起。这样的搭配，不仅表现出地方对中央的拥戴，也表现出中央的号召力，与少数民族紧密相连不可分。还有电影《冰山上的来客》插曲《花儿为什么这样红》歌词里写的："红得好像燃烧的火，它象征着纯洁的友谊和爱情……"用花儿象征爱情，等等。

4. 情境烘托方式

情境烘托方式是指在爱国主义影视经典作品中，通过特定的情景烘托对英雄故事进行描述，刻画具有鲜明的时代烙印和象征意义的伟人形象，激发人们的爱国热情，陶冶人们的情操，表达音乐作品的意义。这种表达方式多从"情与境""情与意""境与意"的角度来阐述故事背景和刻画人物形象，歌颂对象一般多为抗战做出伟大贡献的英雄人物，也有歌颂家乡的美好生活与祖国的繁荣昌盛。

爱国主义影视经典，记录了中国共产党领导中国人民保卫祖国和建设社会主义的伟大奋斗历程，人们从深沉的回忆中强烈地体会到历史的醇厚与力量，我们对于历史的回忆，伴着不同年代传唱的歌曲，心中滋生出一种独特的情感，无数的英雄故事，无数伟人形象伴随着爱国主义电影被传承了下来。这些电影激发了人们的爱国热情，陶冶了人们的情操。如《长征组歌》，这部伟大的音乐作品刻画出来红军的英勇形象激励着后人奋勇前进。其中的老合唱队员、被誉为"组歌发言人"的北京军区战友文工团著名歌唱家马子跃说："在长征中，英雄的红军在最艰难、最困难、最危险的环境里，显示出最顽强、最坚决、最彻底的革命精神，成为千万革命后来人力量的源泉和心灵的洗礼。"又如电影《江姐》这部爱国主义经典电影中的故事和人物，激动人心、家喻户晓，特别是其中的《红梅赞》，其音乐曲调具有革命的现实主义精神和浪漫主义色彩，旋律优美、明快、刚健、起伏较大，把江姐不卑不亢、大义凛然、勇敢机智的性格特点和坚贞不屈的人物形象表现得淋漓尽致。再如《洪湖赤卫队》中的主题歌《洪湖水，浪打浪》，刻画出女主角韩英热爱家乡、对革命未来充满信心的艺术形象，曲调悠扬、抒情、精致、流畅，歌唱性强，字字都充满了唱不完全的情感，通过描绘洪湖水在阳光下的美丽景色，表现了祖国人民在中国共产党的领导下，生活越来越好的景象。还有奏响爱国主义英雄交响的《在太行山上》（电影《太行山上》），由桂涛声作词、冼星海作曲，创作于1938年。这首歌采用复二部曲式写成，第一部分是充满朝气、抒情性很强的旋律，极具浪漫色彩；第二部分采用的是坚定有力的进行曲的风格，两者有机地结合在一起，表现出游击队员的斗志昂扬以及消灭敌人的坚强决心，具有极强的艺术生命力。此外还有反映抗日战争时期游击队员澎湃激情的《地道战》（电影《地道战》），塑造了机智勇敢的小红军的《红星歌》（电影《闪闪的红星》），表现红军女战士崇高理想、飒爽英姿的《娘子军连歌》（电影《红色娘子军》），赞扬小英雄王二小的《歌唱二小放牛郎》（电影《王二小》），

等等。这些歌曲都具有鲜明的政治意识形态和表达明确的意义。我们通过这些歌曲领会到了历史的使命,听到了人们的呼声,从经典人物形象中感受到时代的烙印和特定的象征意义。

第八章 爱国主义音乐审美意义的表现形态

第一节 意义表现的主导因素

从前面的分析中可以发现，颂歌的意义表现主要与两个主导因素相关：颂歌的音乐特征与颂歌的语言特征。

一、音乐特征与意义表现

颂歌的音乐特征对于音乐作品的意义表现有着非常重要的作用，两者密不可分。颂歌的音乐特征包括多方面，而不同的音乐特征促进作品意义表现的方式是不同的。有的颂歌节奏宽广，曲调悠扬，如《草原上升起不落的太阳》这首歌，此曲吸收了内蒙古民歌的音调并进行了再创作，是一首典型的内蒙古民歌风格的艺术歌曲。歌曲以充满诗情、宽广舒展又富于激情的旋律描绘了内蒙古大草原的自然风貌，抒发了人民热爱家乡、赞美生活、歌颂党和领袖的心声。其中旋律结尾的长音拖腔"跑"字，要求演唱情绪始终要保持一种舒展的趋势，以便有效地运用音乐在时间持续上的特征来表现美丽、富饶、辽阔的大草原景象。有的颂歌庄严宏伟，气势磅礴，如《长江之歌》，其旋律激昂，歌词气势磅礴，主要是通过音乐在旋律上大的起伏和节奏上的规整性来描写和赞美中国的第一长河——长江的气势和精神，表达了中国人民热爱祖国的深厚情感。有的颂歌铿锵有力，振奋人心，如《义勇军进行曲》词文奋进，曲调优美，振奋人心。还有的颂歌朴实真挚，亲切感人，如《我爱这土地》以一只鸟生死眷恋土地做比喻，形象地表达了作者深沉而真挚的爱国情感。这些经典歌曲是中华民族历史的浓缩，承载了几代人的希望和梦想，凝结了中华民族的血泪精神，每一首经典歌曲都是通过特定的、特色性的旋律、节奏、和声、调式调性、曲式等音乐特征来记载历史，记载革命英雄主义精神、革命浪漫主义情怀，显示了激昂的斗志、浓厚的战友情以及火热的生活场面。这些音乐特征对于音乐作品意义的表现起着关键作用，在诠释每一首颂歌的过程中必须抓住音乐作品的风格及音乐特点，并进行深入分析和理解，才能很好地表现音乐作品的意义。以下我们将以经典歌曲为例，从三个方面来了解颂歌的音乐特征和意义表现的内在关系。

（1）从体裁上来讲，颂歌多取材于民歌，包括直接由最原始的民歌填词而成的和对民歌进行改编或编写而成的两种。我国民歌体裁十分丰富，除了号子、山歌、小调、田歌、多声部民歌以外，还有儿歌、风俗歌、秧歌、灯调、牧歌、船歌、渔歌等。大量的经典歌曲沿用了这些体裁，并将宣传革命的内容与民歌的曲调相结合。由于不同地域的民歌都有自己当地的方言、音调，而经典歌曲又遍及各个区域的各种风格，因此具有鲜明、多样的民族风格特征。这些民间音乐体裁所涉及的音调等不同音乐特征对于意义的表现是不一样的。如《长征组歌》的主题创作中，大多采用了汉族音调，《告别》选用了江西赣南的采茶戏音调，《四渡赤水出奇兵》采用了云南花灯音调，《飞越大渡河》是以川江船夫号子音调为素材，七曲《到吴起镇》采用的是陕北秧歌音调等。

（2）从创作手法上来看，颂歌的创作手法简洁，语言精练。歌曲是一种易于传唱的音乐艺术，任何一首流传至今的经典歌曲，都是在作曲家和歌唱者的日益锤炼、打磨中变得成熟、精练。经典歌曲之所以能够历久弥新、百听不厌，具有极强的传唱性和丰富的感染力，最主要的一点是它遵循了歌曲创作最重要的美学原则：简洁、精练。不管是作词还是作曲，都是以最简单、最朴实的词汇和技法来表现歌曲的意义。爱国主义歌曲是为人民大众创造的艺术，表现的也是人民大众最朴实的情感。创作手法上"简洁、精炼、传唱性"的音乐特征与音乐作品意义的表现有密不可分的关系。从曲体结构上来看，爱国主义经典歌曲（或者其中的主要部分）大多采用两句或四句组成的乐段，运用前后重复、呼应、对比的两句体或者是运用"起、承、转、合"这种逻辑关系的四句体，简单、精练的结构形式，歌颂着不尽的人间真情。如广大人民群众非常熟悉的优秀革命传统歌曲《三大纪律八项注意》，由中共鄂东北前委秘书长程坦编歌，填入在当地流行的《土地革命歌》的曲调里，歌曲创作简单、精练，如今已经成为具有进行曲风格的队列歌曲。又如光未然作词、冼星海作曲的《保卫黄河》，采用了我国民间音乐特有的"句句双"的句式结构，采用了铿锵有力的进行曲节奏和切分音，同时吸收了外来的音乐语言，经过与中国语言和民间音乐的结合，成功地展示了中华民族的气派，加上曲调简单、朗朗上口，在群众中具有很强的传唱性。

（3）从音乐创作的主题上看，颂歌具有鲜明的时代性和群众性。不同的社会时代，不同的历史背景，颂歌的音乐特征与特定时代的审美需求紧密联系在一起，因而表现特定意义的方式也不同。在新民主主义革命、抗日战争和解放战争时期，由于长期的战乱，人们的生活十分窘迫，所以那个时期的爱国主义经典音乐作品表现的多是人民反对内战、反对民族压迫的主题，音乐特征呈现出节奏铿锵、旋律昂扬向上的特点。如贺绿汀作词作曲的《游击队歌》（见谱例8-1），表现了抗日战争时期八路军总部所在地山西临汾的游击队员们积极勇敢、机动灵活、自豪向上的精神风貌。再如合唱作品《在太行山上》在音乐特征上明显呈现出节奏坚定、旋律大跨

度起伏的特征，表达了军民抗战的坚强信心和不屈不挠的民族气节。

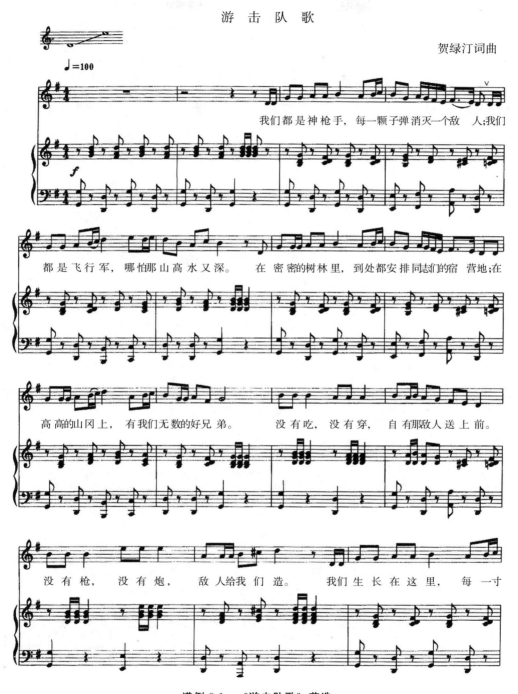

谱例 8-1 《游击队歌》节选

爱国主义音乐审美

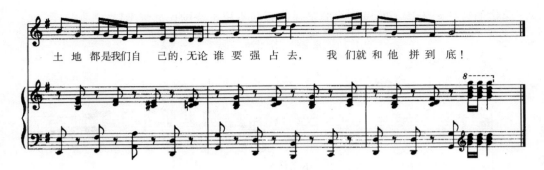

谱例8-1 《游击队歌》节选（续）

　　另外，颂歌也表现出强烈的爱国主义主题。颂歌"爱国主义"主题深刻内涵所具有的音乐特征对于音乐作品意义的表现也具有很大促进作用。这是因为颂歌不仅记忆了那么多的革命历史情景，也集中描述了可歌可泣的英雄人物和英勇事迹。因而在音乐特征上呈现出富于动力的节奏、直率的情感的表达、宏大英勇的气势等风格，生动地表现了当时中国人民奋起抗战的英雄形象，几十年来传唱不衰，激励着无数的人民。如《义勇军进行曲》《大刀进行曲》等。

　　随着中华人民共和国的成立，爱国主义经典歌曲又迎来了新的历史阶段，出现了很多歌颂祖国和伟大领袖的优秀作品。这些作品在音乐上的特征则倾向于节奏欢快、旋律婉转流畅的风格。如《祝福祖国》《春天的故事》（见谱例8-2）和《走进新时代》等，歌颂了人民群众对祖国和伟大领袖的无比热爱与崇敬，字里行间表达和折射出了中国人民喜悦、自豪、幸福、赞美等意义和情感。

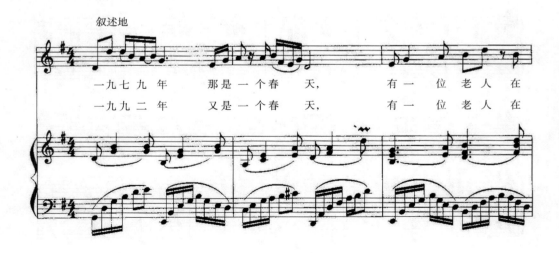

谱例8-2 《春天的故事》节选

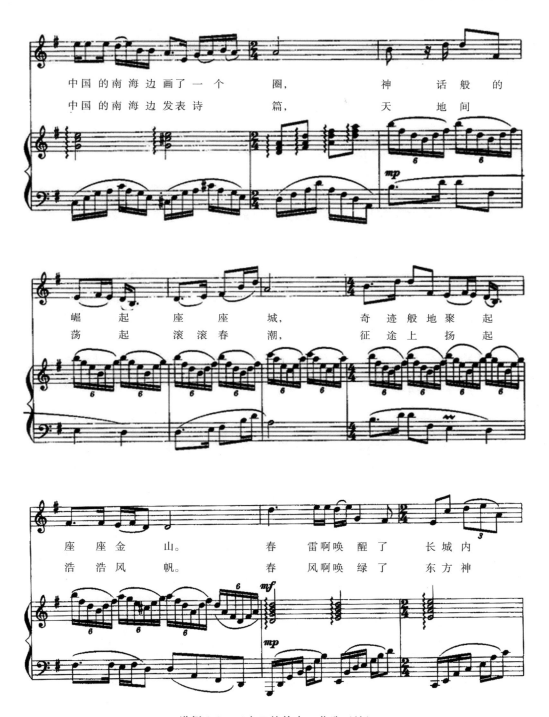

谱例 8-2　《春天的故事》节选（续）

谱例 8-2　《春天的故事》节选（续）

 颂歌也具有很强的群众性。这是因为爱国主义经典歌曲是由革命前辈、人民群众自改、自编或者是作曲家为人民群众编写，表达人民的意志和心愿的声乐作品。其创作、流传过程也是人民群众在劳动生活中自然而然地产生的，贴近百姓生活，是人民群众最真实的情感表达。因而其音乐特征不仅在音域和音区方面适应于群众歌曲表现范围，而且歌词和曲调都一般由群众集体改编，非常口语化和生活化。如《东方红》，由陕西的农民歌手李有源作词，借用陕北民歌的曲调改编而成，这首歌曲唱出了人民的心声，表达了全国人民对中国共产党和毛主席的深厚感情，加之这首歌曲的歌词极富激情，旋律优美动听，很快在边区老百姓中广为流传。还有如《映山红》《十送红军》，等等。

二、语言特征与意义表现

歌唱中的语言是在日常生活语言的基础上提炼、加工、创造出来的，具有文学性和韵律感。不同歌词的语言特征与意义的表现具有直接的联系。针对颂歌来说，汉语是使用最多的一种语言。这里主要从歌词的内容、修辞运用、语言搭配、称谓使用方面来论述颂歌的语言特征和意义表现的关系。

颂歌的歌词内容是歌唱祖国和党或者英雄人物，语言朴实真挚，直抒胸臆，在聆听的瞬间就会被感动，这是因为歌词的内容具有明显的地方特色，容易引起人们强烈的集体无意识心理。如《蝶恋花·答李淑一》《山丹丹开花红艳艳》《好久没到这方来》《弹起我心爱的土琵琶》《老房东查铺》等，语言上有着当地民间浓厚的地方色彩。地方色彩是特定地区颂歌语言上的独特个性，这种独特的个性从语音、语调、语气等方面构成不同的美感效应，由此形成千差万别的"地方色彩"。地方色彩的形成与诸文化要素密切相关。中国幅员辽阔，各地自然地理悬殊，经济文化发展水平也不平衡，导致各地在语言、风俗、审美心理和文艺传统上都形成了不同特点，这些文化因素综合作用于各地人民的审美情趣和颂歌形式，形成了多元化、多层次的颂歌语言色彩差异。除以上所举实例外，这类歌曲的代表作品还有《南泥湾》《沂蒙山小调》《浏阳河》等。

在修辞技巧的运用方面，颂歌多采用比喻、拟人、排比和反复的手法。通过运用这些修辞手法，颂歌演唱中的歌颂对象更加真实、生动、感人，同时使人产生一种亲切、自然的审美感受，达到了在具体情境或场景中自然而然表达意义的效果。比如陕北民歌《东方红》，这首歌曲的歌词极富激情，曲调优美，同时集民歌起兴、曲调和内容的反复、对偶、排比等一连串巧妙的修辞技巧于一身，在不知不觉中表达了人们对主席的敬仰和热爱。还有不少歌曲，尤其是民歌改编的颂歌，采用问答的形式来表达敬仰、歌颂之情。如民歌《浏阳河》："浏阳河，弯过了几道弯？几十里的水路到湘江？江边有个什么县？出了个什么人领导我们得解放？依呀依子呦；浏阳河，弯过了九道弯，五十里的水路到湘江，江边有个湘潭县，出了个毛主席，世界把名扬，依呀依子呦。"这些歌曲先描述自然景物或场景自身的状况，再过渡到对党和领袖的感激，意义的表达亲切、自然。在大部分的颂歌中，"您"这个称谓代词，多是指国家领袖，其中以"毛主席"居多。而常用的名词，主要有"革命""前进""方向"等，"毛主席"则多与"带领""引导""跟着"这些动词搭配。这些动词和名词之间的搭配，在大部分颂歌中形成了一种固定的范式，表现了人民对祖国领袖的热爱，对共产党的歌颂。而颂歌中的第一人称"我""我们"多指人民群众或者老百姓，而且用来修饰歌颂的中心对象，比如"我们心中的红太阳""我们的领袖毛主席"等。第三人称"他"或者"他们"，在颂歌中大多数情况下指领袖、模范等代表人物，如《没有共产党就没有新中国》里面"他指给了人民解放的道路，他领

导中国走向光明"；在某些情况下也指反面人物或丑恶的形象，如《大刀进行曲》里面"把他消灭"，《游击队之歌》里面的"我们就和他拼到底"。颂歌中的这些不同称谓，指出了歌颂的对象与唾弃的对象，具有明显的强烈的心理倾向性。

第二节　意义表现的语音要素

声乐语音学认为"歌唱中的语音是歌唱者的发声器官发出的，是能作用于听者的感觉器官并能表达一定语言意义和审美意义的声音。它是歌唱者的审美创造结果，是经过选择而形成的；是具有丰富的音乐表现力并具有完形性的声音。

声乐语音并不是单个意义上的声音，而是声音按照一定的规则与目的组成的声音系统。在声乐表演艺术中，这种声音系统离开了声音的实用性与功利性，是作为一种特殊的音响效果被统配在具有系统性的音响整体之中，和人的知觉、感觉、情感以及审美体验等心理行为有直接联系。"[1] 我们在欣赏不同语言演唱的不同时代、不同风格的声乐作品时，即便我们不懂得这些语言，也能够从语音中感受到抑扬顿挫、高低起伏，强烈的起音、收音和声音在强弱意义上的推进与保持，这些语音形象刻画出不同人物的不同性格与个性来表现歌曲的意义，使欣赏者在声乐表演的声音形象中看到美、感受美，体会声音中所意味的东西。在颂歌的演唱中，不同主题的歌曲采用的语音形态是不同的，作品表达的意义也是不同的，因此颂歌意义的表现与语音形态有着密不可分的关系。

语音形态的基本特征包括语音音响的基本要素特征、语音的运动形态（语调、语气、语势）特征，它们对颂歌的意义表现有着重要的影响。

一、语音音响的基本要素与意义表现

一切声音对于人的听觉系统来说都是一种物理现象，都具有音高、音长、音强和音质四个要素。语音作为声音形态的一种，也具有这样的性质。声乐语音学认为，语音的物理性质取决于发出语音的各器官振动的规律性。如果它形成一个模式并有规律地重复出现，则形成乐音，反之，则形成噪音。一般来说，乐音是语音系统中的元音，噪音是语音系统中的辅音。从声乐的角度来看，语音的乐音（元音）具有四种性质：音高、音长、音强和音质。

1. 音高与意义表现

语音的音高在汉语语言中具有区别意义的作用，普通话里的四种声调就是由四种不同的音高形式构成的。音高取决于发音体（声带）振动的快慢，即在一定的时

[1] 郑茂平.声乐语音学[M].上海：上海音乐出版社，2007：10—11.

间内，振动快、次数多，频率就大，声音也就高，反之声音就低。语音的高低取决于声带的长短、厚薄、松紧和声带的使用功能。在保持气息强弱不变的情况下，改变声带的长短和厚薄会影响音高。一些优秀的歌唱家可以用很"弱"的音量唱很高的音，就是因为他们有控制声带长短和厚薄的能力。另一方面，在声带的长短和厚薄不变的情况下，增强声带的张力也会影响音高。故在呼气加强而改变张力的情况下，如果把声带放松一些，依然能保持它原来的振动频率。

如歌曲《那就是我》抒发了海外赤子思恋祖国大地的深情，其中歌曲意义的强烈表现是通过"具有特色的音的高低转换"来实现的。如歌曲最后一个高音"我"，很多歌唱家采用高音弱唱使声带边缘变薄变短，表达主人公魂萦天外的绵绵情思，余音袅袅，让人回味无穷。又如歌曲《我住长江头》里面："日日思君不见君，共饮长江水"中的"水"字，很多歌唱家也采用很小的音量来演唱这个高音，恰如其分地表达了"尽管思而不见，但毕竟还能共饮长江水"的深刻含义，这种声音处理更能表现主人公深情的思念与叹息，使此情更加深婉含蕴。相反，若这两首歌曲的两个高音在演唱中都用很大的音量，则意义表达过于直白，难以达到如此好的艺术效果。因此，在声乐作品演唱中，保持气息强弱不变的情况下，改变声带的长短和厚薄会影响音高，恰当的高音处理对声乐作品意义的表现具有明显的影响。

2. 音长与意义表现

语音的持续时间是语音重要的物理性质之一，取决于肺活量和保持气息压力的肌肉控制，当然和声带发声能力的持续性以及发声状态的稳定性密切相关。另外，语音的持续时间还与语音振幅存在着联系，即开始的语音振幅越大，强度也越大，语音的持续时间则容易持久。这一点体现在歌唱中以强烈的喷口音开始的拖腔长句上，容易形成比较长的持久性语音，以保证声音的连贯和情感的抒发，意义表达更加准确、鲜明。比如在歌曲《松花江上》里面"爹娘啊"中的"爹"字，就要使用这种以强音开头以求得语音持续与气息连贯的方法，以便在声音的强度和时间上与情感的表达密切配合，形成一种强烈、悲伤的气氛，从而准确地表现出"我"向故乡的亲人发出呼唤，对早日收复失地强烈渴望的迫切含义。歌曲《忆秦娥·娄山关》的第一句"西风烈"三个字都采用了重音拖腔，形成了比较长的持久性语音，描绘出红军铁血长征中慷慨悲烈、雄沉壮阔的紧张激烈场景，表现了主人公面对失利和困难从容不迫的气度和博大胸怀的深刻含义。在很多声乐演唱作品中都有以强烈的喷口音开始的拖腔长句，其目的是保证声音的连贯和作品深刻意义的体现。

3. 音强与意义表现

语音的音强即语音强弱，与发音体振动幅度的大小和发音用力的大小有关。语音的轻重主要由音强构成。语音的强度和响度是有区别的。声乐语音学认为：强度

与振幅直接相连,响度则与被直接使用的能量有关。缺乏强度的声音是多气的,也就是说气息从声带中排出,而没有被有效地利用,因此在歌唱中要得到一个较响的声音,首先应该建立"强度"的声音概念,因为"强度"常常使歌者有效地闭合声带,从而得到较响的音响。

在很多声乐演唱作品中,我们都能看到"由强到弱"或者"由弱到强"的表情符号,可见语音的强弱(音强)对于作品意义的表现是至关重要的。如《古老的歌》,它是在巴渝峡江风土人情的背景下产生的,带有浓郁的区域风格,词和曲两方面都有明显的川江号子的韵味。歌曲开头的三连音和长音拖腔,作曲家采用了由弱到强的艺术处理,使诉说性与口语性得到突出,情感层层递进,唱起来荡气回肠,听起来真切感人,歌颂了勤劳智慧的巴人先辈千万年来在劳动中创造与积淀下的不朽文化,表达了"我"对故乡深深的眷恋与追忆的深刻含义。又如歌曲《送上我心头的思念》,对于其中的"总理啊,总理啊,您可听见,您可听见,您可听见,您可听见"这一句,作曲家也做了由强到弱的艺术处理,歌曲中饱含了对周总理深切怀念之情,音乐抒情、婉转,亲切感人,语言的意义表达也层层递进。因此,语音的音强(强弱)处理对作品要表达的思想感情和意义密切相关,在声乐作品的演唱中必须要正确处理声音的强弱,才能更好地表现声乐作品的内在意义。

4. 音质与意义表现

语音的音质又称音色,指声音的特色,它取决于音波的振动形式。语言学认为,产生不同音色的要素有三点:发音体(声带)不同,比如声带的长短、厚薄、松紧都各有不同的音色;发音方法不同,比如塞音 b 和鼻腔音 m,前者是双唇爆破方法发音,后者是鼻腔送气方法发音;发音时共鸣器形状不同,如 a 元音和 i 元音的音色不同,主要是因为发 a 时的口腔共鸣器形状与发 i 时的口腔共鸣形状不相同。另外,语音的音色还与歌唱者的情绪有关,比如人在兴高采烈时语音的音色就自然显得明亮而圆润,发怒时的音色就变得急促而粗糙,悲伤时就显得灰暗而沉闷,深情赞美时就变得柔和而轻快……总之,音色是随着作品蕴含的情感和意义以及主体的体验而各具特色的。

在颂歌的演唱中,音质(音色)往往会根据作品的内容、情绪等因素而发生改变,以表现作品的意义。比如在歌曲《黄水谣》里,第一部分描写了奔流不息的黄河之水和人们在美丽肥沃的土地上辛勤耕耘的美好景象。在演唱过程中,语气温婉、亲切,音色柔和、明亮、圆润。第二部分里面:"自从鬼子来,百姓遭了殃!"速度缓慢,节奏宽广而沉重,语调悲痛,音色灰暗而沉闷,与第一段形成了鲜明的对比,深刻表现了对祖国的大好河山被敌人践踏、人民处于水深火热之中而义愤填膺的情绪和燃烧起来的仇恨怒火,这悲愤有力的控诉,深深地打动着人们的心弦。

二、语音的运动形态与意义表现

歌唱中语音的基本要素在表达特定的意义的时候不是一种静态的呈现，而是处在一种动态的运动过程中，以形成恰当的语调、语气和语势而表达特定的意义。

1. 运动形态的基本含义

语音作为一种情感现象和意义表达的载体是一种心理过程的体验。这种体验会有意识或者无意识地表现在语音所蕴含的快乐度、紧张度、冲动度和确信度等方面，并以不同的语势、语调、语气和停顿时间来反映其千变万化的情感色彩和细致入微的意义，同时还伴有面部表情和体态表情等非语言表情行为。人的情感分为情调、心境、激情、应激和热情五种，这些状态会直接作用于人的语言系统，出现类似颤抖、僵直、哀叹等语音现象，从而达到内在心理与外在表现的自然融合，以准确细致地表达意义。

颂歌演唱过程中，语音不仅能表达人类的情感过程，最主要的是能表达一定的意义。比如一个简单的"啊"字，配合不同的声调、语气、语势以及不同的音乐旋律走势，就会表达出不同的意义。语音之所以能表达一定的意义，主要有以下几种心理原因。（1）对象性。语音是为了表现某种目的而成为我们关注的对象，不同于日常生活中一些无足轻重的声音，具有明显的对象性，是歌唱中情感和意义体验、产生和表现的起点。（2）抽象性。语音是根据一定的情感体验、意义表达的范畴以及不同的发音方法而产生的，在这个语音形成的过程中，可以使声音发生变化，减弱对发音体的指示力，把注意力转向抽象性。比如声音可以进行模仿正是由于语音具有抽象性。（3）完形性。张前译的《音乐美的构成》一书中说道："语音不是胡乱凑成的东西，而是我们创造的交流手段。因而它可以为了某种目的而合理地加以变化。如一种语言所用的字音、元音以及缀音的数量是有限的，但是却可以根据这些有限的材料形成明确的完形。"（4）象征性。语音具有"超越象征"和"内在象征"的作用。一方面，超越象征是超越语音本身所表达的意味，使其具有的感性特征迅速消失，从而把其意味内容集中于非本来的、概念性的东西之上，这是语音最明显的特征。另一方面，由于音乐旋律和节奏对语音在时间和空间上的动态规范，使语音又具有了把感性的东西和非感性的东西融合在一起的内在象征的能力。比如《我爱你，中国》，这首歌曲里"蓬勃的秧苗""金黄的硕果""碧波滚滚的南海""白雪飘飘的北国"这一系列语音就是在"内在象征"语音范畴上生动、鲜明地表现了对祖国的浓浓爱意。

2. 运动形态的表现之一——语调

汉语语音的声、韵、调是语言的显著特征，所谓声、韵、调，指的是声母、韵母和声调。声调指的是一个汉字字音高低和升降的变化。汉语语音中有四种声调，即阴平、阳平、上声、去声。汉语语音的声、韵、调是汉语音节中不可或缺的重要

组成部分，其中声调直接关系到声乐艺术表现意义的准确实现，在这里我们将以经典歌曲为例，主要阐述语音的声调与声乐作品意义表现的关系。

颂歌演唱中声调的高低常常会因为性别的因素、年龄差异、个体的嗓音条件、歌词蕴含的语境、旋律进行的方式和其存在的声区而产生高低不同的变化。例如"爹娘"在张寒晖作词作曲的《松花江上》中出现了两次，第一次出现在歌曲的第一部分，这一部分由两个基本重复的长乐句组成，节奏缓慢、音调悠长、深沉哀怨，旋律进行在中低声区，哭诉着富饶的东北家乡被敌人占领后人们被迫背井离乡时的痛苦心情。在这种凄凉的语境当中演唱者唱这两个音节的音调就不会太高。相反，作品的尾声部分"爹娘啊，爹娘啊，什么时候，才能欢聚在一堂"这一句旋律出现在高声区，以深沉悲愤的心情倾吐出对故乡和亲人的怀念，似哭诉、似呼号，充满着内在的力量和胜利的希望。这种感情的迸发像决堤的洪水冲泻而出，毫无遗留地表现在人物的语言当中，并通过语音外化出来。因此，这两个音节的音调就比较高，同时所占的时值也较长，在演唱中要充分唱满音乐旋律在节奏上的时值，同时整个乐句的速度要稍微放慢，以表现人物内心深处对亲人的怀念的内在含义。

另外，由于年龄的差异、性别的差异，也会引起语音声调的高低变化，这主要是从语言的生理因素来探讨语音的声调问题。例如女生的声带比较薄、比较短，音调也比较高；而男声的声带比较厚、比较长，音调也较低。

歌唱是用人声来解释歌词的艺术形式，歌者只有正确领悟歌词的含义，才能把握住歌曲的"情"和"意"，而歌词的意义又和语调的高低密切相关。在歌唱过程中，语调不仅影响表意，而且对歌唱唱腔运动趋势也有较大影响，同时还会影响歌唱旋律线的进行。声乐演唱中如果离开了语音的声调，语言的意义就会变得模糊不清，有时候甚至会产生歧义。正如声乐语音学上认为的，歌唱中的"声调表现手法"[1] 是演唱中国作品的主要特点之一，需要引起歌者足够的重视。

3. 运动形态的表现之二——语气

歌唱中的语气主要是指说话人表达出来的情感和态度，这种特定的情感和态度蕴含着特定的意义表现。那么，语气的构成要素是什么呢？语音学认为："句子的语气一方面是由句子的语调构成的，它是说话人说出的句子语调的声音表征；另一方面它是由说话人说话时的情感和态度构成的，它是句子语气的实质。离开了句子语调的语音特性，听话人便无从感知句子的语气；没有一定的情感和态度的表达，句子的语气也不复存在。可以说句子的语气实际上就是说话人说话时的情感和态度跟他说出的话语的句子语调的统一体，是说话人的情感和态度通过一定的语调形式而

[1] 郑茂平. 声乐语音学 [M]. 上海：上海音乐出版社，2007：73—79.

达到的表达。"① 观众在欣赏声乐演唱时,首先感知的是它的声音信息,即言语中的语调,通过对语调的信息处理,便能感知演唱者的情感和态度的表达情况:是愉悦还是愤怒?是热情还是冷淡?是喜欢还是厌恶?语气会形成一个具有强烈的情感氛围和意义表达的特定情境,从而深深感染观众。

在声乐作品演唱中,有的放矢而又准确地理解句子的语气,继而用语音形式将其表达出来,对声乐作品意义的表现有着重要意义。现代认知心理学认为:言语的产出者的心理状态跟他说话时的语调、语气有着某种必然的联系:情绪高昂时往往语调升高,响度增加;情绪低沉时往往语调降低,音量渐弱;与人争辩时语速往往增快,音量增大;生气愤怒时往往把一些音节的振幅特别加大,等等。说明句子的语气和说话人的情感态度是密切联系的,演唱者在演唱过程中采用的语气表达着他的情感和态度,诠释着声乐作品的意义。

比如颂歌《祖国啊,我永远热爱你》,其中的"生我是这片土地,养我是这片土地"这两句突出地强调了"生我"和"养我"这两个词,表达了"我"对祖国无比的热爱与感激,语气热情、亲切。所以在歌曲的演唱中要在声音的强度上突出这两个词,准确表达这种语气,表现作品的意义。又如歌曲《我的祖国妈妈》(见谱例8-3),其中"你听见吗?你收下吧"的语气词"吗",明确体现了句子的疑问语气,而"吧"则是以一种真诚而热情的态度和恳求的语气,表达了"母亲接受远在他乡儿女的一片赤子之心"的深刻含义。歌唱中的语气是歌曲意义表现不可分割的一部分,它与语调、语义等方面都有直接的、内在的逻辑联系,离开了它,整首作品的情感和意义表达都会发生很大的变化。因此,演唱者在演唱声乐作品时,一定要准确理解并掌握乐句的语气,以表达作品的情感与意义。

＊第二段歌词唱括号内音符。

谱例 8-3 《我的祖国妈妈》节选

① 郑茂平. 声乐语音学 [M]. 上海:上海音乐出版社,2007:88.

谱例 8-3　《我的祖国妈妈》节选（续）

4. 运动形态的表现之三——语势

吕叔湘在《中国文法要略》一书中指出："语气有广狭两解。广义的语气包括语意和语势。语意指正和反，肯定和否定，虚和实等区别。所谓语势指说话的轻或重，缓或急。"可见，语势是从动态的角度来描述语气，它所关照的主要是一种语气转变成另一种语气的过程，和在这个转换过程中语音的变化趋势或者动态变化的感觉。也可以这样认为，语势就是语气运行的趋势，具有明显的指向性和过程性。声乐语音学认为，对于歌唱艺术来说，由于声音的时间延续性和空间展开性，语势不仅包括轻重、缓急等状态，还包括张弛、起止等状态。那么，这些语势状态对声乐作品意义的表现有什么影响呢？下面我们将结合实例来分析两者之间的关系。

经典歌曲《黄河怨》（见谱例8-4）有这样的唱段：

"命啊，这样苦！生活啊，这样难！

鬼子啊，你这样没心肝！宝贝啊，你死得这样惨！"

这一段中有"渐快"和"渐慢"这两种语势相互交替，在演唱"渐快"的语势时，首先要确定好演唱的速度和情感的基调，然后在渐快的语势下把情感和意义的表现推向高潮。在演唱渐慢的语势时，要充分突出慢的语势，然后再进行基本情感的转换。具体表现为从"命啊"这一句开始，要逐渐形成渐快的语势，以表现出主人公对命运的抗争，对生活的悲叹，对鬼子惨无人道的行为进行的控诉的深刻含义。在演唱渐慢语势的时候，要从"这样"这两个音节上开始渐慢，用慢的语势进行心理上的描述，突出自己心爱宝贝惨死的过程与经历，表达对敌人的仇视和痛恨的意义。有的歌曲运用的是张与弛的语势来表现作品的意义。比如歌曲《草原上升起不落的太阳》中的长音拖腔"跑"字突出了长音"舒张"的趋势，给人以明朗、喜悦、舒展的情绪体验，表现出草原牧民奔放开朗的性格和对生活的热爱、对党的感激。还有的歌曲采用强与弱的语势来表现作品的意义。比如歌曲《我站在铁索桥上》（见谱例8-5）在转调前语势强烈、音量宏大、情绪激昂奋进，表现了主人公站在铁索桥上的激动心情，转调后节奏变成了富有动感的6/8拍，语势更加激烈，情绪更加激动，表现了主人公联想到当年红军飞夺泸定桥时宏伟壮丽的场面。接下来描述了"当年激烈战斗的楼房，今天成了孩子们的学堂；勇士们撒过鲜血的地方，满树的梨花正开放"的美好景象，语势温婉柔和，表达了主人公对勇士们丰功伟绩的歌颂与看到如今人民美好生活的喜悦心情。还有的歌曲运用了起与止的语势状态，比如歌曲《中国的土地》开头就是属于强拍弱位上的后半拍起音，演唱时要加强语势上的推送感，要强调"我"字，"你属于"三个字则处于语势的推送感和过渡性中，音量较小，这种弱起的语势轻柔而具有韧性，常常用来表现气息宽广、声音舒展、情绪流畅的语气。强拍起音常常情感外露而且肯定，语势稳定从容、连贯流畅、推送感较弱，意义表现坚定并具有直接的指向性。如《挑担茶叶上北京》里面，一开始就

强调"桑木"两个字语势连贯流畅，对桑木扁担进行了充满情感的描绘，表现了主人公的喜悦心情。而作品中休止符演唱的语势则多为作情绪上的转换与对比，表现作品的意义。声乐演唱中终止式又包括由强渐弱的终止式、由弱到强的终止式、弱语势保持的终止式和强语势保持的终止式四种，这里我们就不一一介绍了。总之，由于声乐演唱中语势强弱、张弛、快慢等的不同，从而体现出情感表达的多样性，这对声乐作品意义的表现都会有很大的影响。

谱例 8-4 《黄河怨》节选

谱例 8-5 《我站在铁索桥上》

谱例 8-5　《我站在铁索桥上》（续）

谱例 8-5 《我站在铁索桥上》(续)

谱例 8-5 《我站在铁索桥上》（续）

谱例 8-5　《我站在铁索桥上》（续）

谱例 8-5 《我站在铁索桥上》（续）

第三节 意义表现的语音形态

前面我们已经讲到，在声乐作品的演唱中语音形态的基本性质、语音要素运动过程中产生的语音的声、韵、调都与颂歌的意义表现有着密不可分的关系。而颂歌的意义表现方式主要有直接表达方式、间接叙述方式、事物象征方式和情景烘托方式几种。那么这几种意义表现方式的颂歌在演唱中究竟应采用什么样的语音形态呢？接下来我们将结合实例进行分析。

一、直接表达方式下的语音形态

颂歌中意义表现采用直接表达方式的歌曲有很多，这在第一章里我们已经讨论过，比如《我爱你，中国》《我爱五指山，我爱万泉河》《黄河颂》《北京颂歌》《秋——帕米尔，我的家乡多么美》等。这类歌曲旋律激情优美，庄严雄伟，歌词通俗易懂，音调明朗、豪迈、坚定有力、振奋人心，直接而深刻地反映了祖国人民热爱祖国、热爱家乡、热爱和平，对生活充满希望的思想感情。下面我们将选取其中两首歌曲，对其演唱中所采用的语音形态进行分析。

《秋——帕米尔，我的家乡多么美》（见谱例8-6）（瞿琮词，郑秋枫曲）这首歌是声乐套曲《祖国四季》中的第三首，是一首热烈欢快的抒情歌曲。全曲通过对冰川、山水、牧场、牛羊的描写，在我们面前展现出一幅帕米尔秋天美丽景色的画面和祖国边疆一派繁荣昌盛的景象，表现了新疆人民载歌载舞欢庆丰收的喜悦心情，热情地歌颂了草原人民幸福美满的新生活的意义。全曲是复乐段，采用和声小调的旋律配以7/8拍子的节奏，热情奔放，具有鲜明的新疆塔吉克民间音乐的风格。第一部分是前奏和歌曲的引子，由钢琴在高、低音区先后奏出模仿云雀的鸣叫声，在山谷中回荡，清脆悦耳，先是百鸟齐

鸣，接着鸟声渐渐远去，六连音和装饰音的运用，自由舒展。前奏之后，歌曲以 Rubato 的自由节奏深情地唱出歌曲主题"云雀唱着歌在天上飞，帕米尔啊，我的家乡多么美"这一个乐句，在演唱时，情绪要内在深情，声音力度在中弱和中强之间，要注意语气的表达，尤其是"多么美"的"美"字，在演唱时在语气上要加以强调，字头可以稍微咬重一些。歌曲在优美动人的前奏和引子之后，有一瞬间的休止，音乐进入第二部分，这一部分的音乐热烈、激情，具有鲜明的舞蹈律动感，与前面的自由、深情节奏形成了对比，钢琴伴奏明显的节奏律动，充满生气，完美地烘托着歌唱，给人以激昂向上的感觉。这一部分在演唱时，要注意间奏后的语势在节奏、节拍的内在律动上与间奏保持一致。当间奏以推动感的特征出现后，间奏后的语势随即要有向前的动力感，以形成既强烈又优美的声音氛围，表达对帕米尔——我的家乡的赞美之情和热爱之意。随着音乐感情的进一步发展，在感叹词"啊"处，出现歌曲的高潮。在演唱高潮乐句"啊"时，由于这个长音占有的时值较长，语势需要采取相应的变化，否则声音很容易僵、硬、直，因此歌唱一开始就要使气息与声带振动密切配合，然后在语势上产生一种收束的感觉，减小音量，当歌声被语势的动力推送到较强音时，稳定气息，声音舒展，情绪激烈，将音乐推向高潮。结束句中的"陶醉"乐句是歌曲的意义表现的核心，节奏自由，旋律优美，把人带入一种幸福而陶醉的心情中，在"陶"字处旋律八度上行时，呼吸状态和喉头位置要稳定，后面一连串较快的拖腔音符，应用弱声演唱，声音要流动灵活，感情要内在细腻，和前面热烈欢快的情绪形成明显的对比，最后"醉"字可在辉煌的钢琴伴奏中尽量延长，使人回味无穷，意义深远。

谱例 8-6 《秋——帕米尔，我的家乡多么美》节选

谱例 8-6 《秋——帕米尔,我的家乡多么美》节选(续)

第八章 爱国主义音乐审美意义的表现形态

谱例 8-6 《秋——帕米尔，我的家乡多么美》节选（续）

谱例 8-6 《秋——帕米尔,我的家乡多么美》节选(续)

谱例 8-6　《秋——帕米尔，我的家乡多么美》节选（续）

《黄河颂》（见谱例 8-7）（光未然词，冼星海曲）是《黄河大合唱》中的第二乐章。这首歌曲气势宏伟，音调宽广挺拔，展示了母亲河的恢宏壮观，使人感到"用你那英雄的体魄筑成我们民族的屏障"的伟大力量，更感到了民族精神的无比神圣。全曲采用的三部曲式，前奏是一个音域宽广、气息深长的音乐主题，显示出黄河的雄伟气魄。接着转入 3/4 拍子的第一乐段，这个乐段主要歌唱中华民族的悠久历史，叙述黄河的源远流长，因此语音形态要显得宽广、自信，从容不迫。作品是在弱拍上开始，因此演唱时应强调后面的强拍，即"站""高""望"字在演唱时要注意加强语势的推送感。第二乐段，以 2/4 拍的"啊，黄河"开始，进入一个激情澎湃的乐章，象征中华民族的伟大坚强。当第二次唱出"啊，黄河"的时候，是一个富有激情的甩腔，音乐更加热情激昂，歌唱出中华民族不畏牺牲、不怕强暴、勇于斗争的精神。这个乐段要唱得热情，高音区的长音要唱得饱满而富有激情。这里面的语气词"啊"在歌唱中起到"起兴"的作用，以利于后面的赞扬和歌颂："你是伟大坚强！像一个巨人，出现在亚洲平原之上，用你那英雄的体魄，筑成我们民族的屏障"。这种语气词的使用预示着歌唱中高潮的来临，它与《诗经》中赋、比、兴三种修辞手法中的"兴"有着某种相同的语言功能。演唱这个"啊"时要使声音和

情感一贯到底,给人以排山倒海的高潮感。第三乐段以 4/4 拍子的"啊,黄河"开始,音乐像黄河一样一泻千里,浩瀚无比,歌词里面的"一泻万丈""浩浩荡荡""伸"都具有极强的形象性,演唱时可以采用"放"的语势以突出其形象性和动态感,如演唱"一泻万丈"时要随着旋律的走势"放出去",以体现黄河之水一泻千里的奔流气势。在后面"我们祖国的英雄儿女"这个地方,可以在高声区采用较快吐字的方法,即要求歌唱的状态迅速打开,咬字吐字器官灵活而富有弹性,表达热烈、明朗、豪迈的语气。

谱例 8-7 《黄河颂》

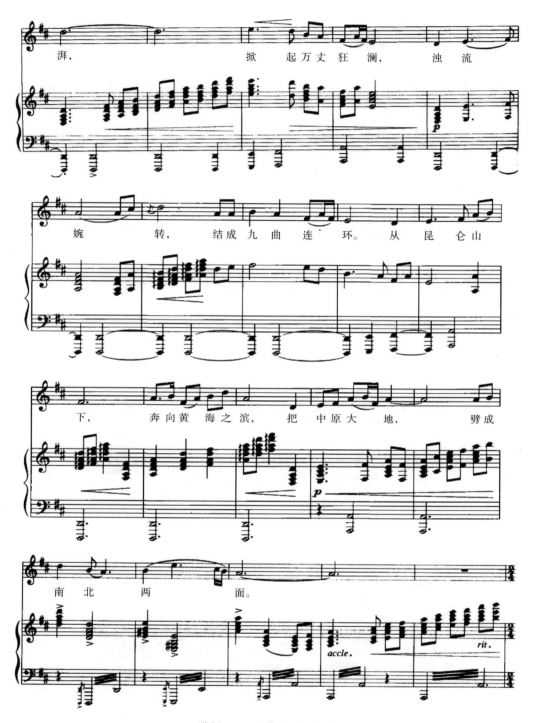

谱例 8-7 《黄河颂》（续）

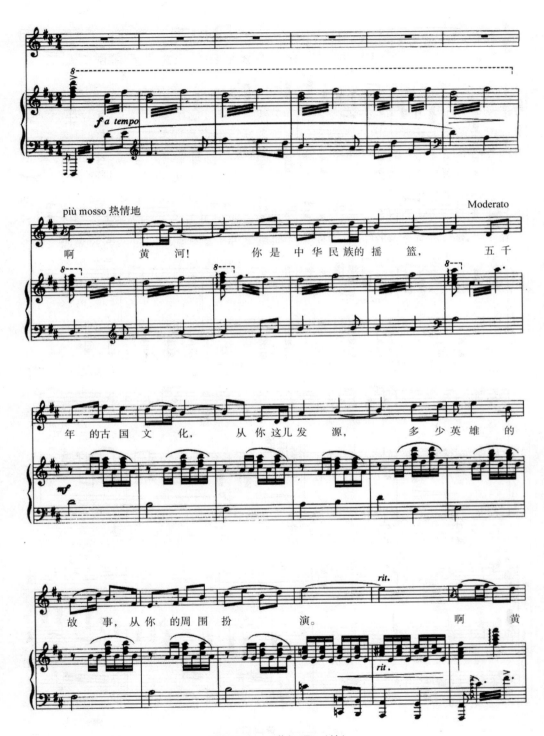

谱例 8-7　《黄河颂》（续）

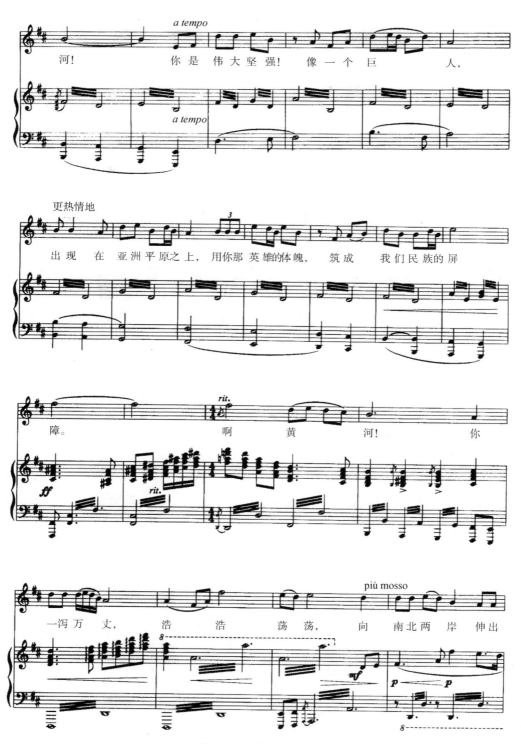

谱例 8-7 《黄河颂》（续）

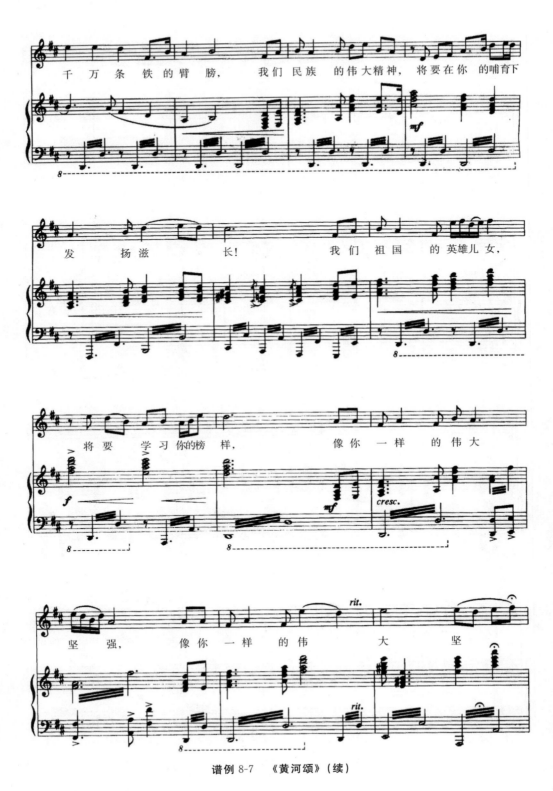

谱例 8-7 《黄河颂》(续)

谱例 8-7　《黄河颂》(续)

由于直接表达方式下的经典歌曲的内容主要是歌颂我们伟大的祖国，表达对祖国无比的热爱与自豪，因此这类歌曲在演唱中情感多外露而肯定，语音形态舒展而饱满，气息稳定，语势稳定从容、连贯流畅，语气明朗、豪迈，尤其注意歌曲里语气词占用时值的长短，语势要采用相应的变化，避免声音的僵、硬、直。

二、间接叙述方式下的语音形态

采用间接叙述方式的歌曲，其篇幅容量较抒情歌曲大，作品着重人物形象和思想性格的刻画，规定情景明确，曲调以叙事性的口语化见长，通俗流畅，悦耳动听。颂歌中采用间接叙述这种方式来表现意义的歌曲有歌剧《洪湖赤卫队》的选曲《看天下劳苦人民都解放》，还有《我站在铁索桥上》《孟姜女》《蓝花花》《三十里铺》以及歌剧《小二黑结婚》选曲《清粼粼的水来蓝莹莹的天》等，在这里我们主要以前两首为例进行语音形态的分析。

《看天下劳苦人民都解放》(见谱例 8-8) 是歌剧《洪湖赤卫队》里韩英的唱段，由梅少山、张敬安、梅会召、欧阳谦叔作词，张敬安、欧阳谦叔作曲，作品表现了韩英被捕后坚贞不屈的精神。故事背景是敌人没有从韩英的口中得到任何情报，就抓来了韩英的母亲。在狱中，韩母看到亲生女儿被拷打得遍体鳞伤，悲痛欲绝。韩英依偎着母亲，心潮起伏，开头一句"娘的眼泪似水淌，点点洒在儿的心上，满腹的话儿，不知从何讲，含着眼泪叫亲娘，娘啊"，这是韩英在母亲面前的哭诉，含蓄蕴藉，音乐连绵，感人至深。在演唱这一段的时候语调要柔和，音量轻柔，意群内的停顿似断似连，缠绵徘徊。其中"点点""不知""含"处在高音区，要求演唱者采用高音区快速起音的语势，歌唱状态要迅速打开，咬字吐字器官灵活而富有弹性，吸气既快又深又少，不要用强推动力的语势，以免声音发紧，影响情感的正常表达。接下来是一大段回忆，叙述韩英自己的身世和在恶霸压迫下的悲惨生活。前半段曲调婉转凄凉、如泣如诉，特别是尾腔的运用，催人泪下。前两句"娘说过（那）二

十六年前，数九寒冬北风狂"基本上处在中低声区，其语势必然要有柔韧的推送感，气息绵长，咬字吐字缓慢而夸张，近似叹气说话的感觉。后面"彭霸天，丧天良，霸走田地，抢占茅房，把我的爹娘赶到那洪湖上……"曲调紧凑，感情激奋，叙述了湖霸欺压人民百姓、打死了自己的爹爹，母女俩相依为命去逃荒的悲惨命运，语调马上和歌曲开头对母亲的哭诉形成明显对比，激昂奋进，咬字、吐字的喷口强烈，意群之间的停顿斩钉截铁，人物爱憎分明的性格顿时呼之欲出。第二大段经过一个较为昂扬的间奏，以快板"自从来了共产党，洪湖的人民见了太阳。眼前虽然是黑夜，不久就会大天亮"开始，表现了对于土地革命战争时期，共产党来到洪湖地区，解放了人民，也解放了韩英母女的喜悦心情。语调要激昂上扬，以快的语势表现瞬间喜悦情感爆发的张力感，达到振奋人心的效果。后半段转为慢板，是一段节奏自由的唱腔，高亢、挺拔和坚定的音调刻画出了韩英接受党的教育后的成长。唱腔最后一大段的最后一句，为了深化唱腔的主题而变成自由朗诵调。整段唱腔层层深入，塑造了韩英崇高的英雄形象，歌颂了革命者坚定乐观的豪情。

谱例 8-8　《看天下劳苦人民都解放》节选

谱例 8-8　《看天下劳苦人民都解放》节选（续）

　　《我站在铁索桥上》（见谱例 8-5）这首歌的歌词是诗人顾工在 20 世纪 60 年代写的一首抒情诗。表现了诗人站在铁索桥上回顾革命历史而又看到今天大渡河畔呈现出优美动人的画面所激起的满腔豪情。歌曲第一乐段表达的是主人公站在白浪滔滔、冰冷的大渡河铁索桥上的激动心情，语势强烈、音量宏大、情绪高昂。3/4 拍的运用表现了桥身在摇晃和大渡河水在翻腾的动感。转调后，旋律节奏变成了 6/8 拍，语义上也由大渡河的惊涛骇浪想起了当年红军攀着冰冷的铁索，冒着密密的弹雨，冲破敌人的火网飞夺泸定桥时的宏伟壮烈场面。语势更加激烈，情绪更加激动。接下来一个"啊"字的拖腔，呈现出一幅非常宁静而优美的图画，当年英雄的红军战士激战的地方，如今已是培养幼小一代健康成长的学校；英雄们曾经洒过鲜血的土地，而今已是梨花盛开、春意盎然了。演唱时语势应以弱语势为主，以相对平静的语气描写如今的美景。第三乐段再现了第一乐段的全部音乐材料，没有完全终止，紧接着 2 个小节的拖腔，然后进入尾声。这是作者在抚今追昔之后，不禁思绪翻滚、豪情满怀，引吭高歌，颂扬英烈的丰功伟绩，尾声达到全区的高潮。演唱语势要豪放、激动，同时还应稍微延长语音的持续时间，放慢演唱的速度，突出语义的特点。

　　间接叙述方式的爱国主义经典歌曲曲调一般多以叙事性的口语见长，情绪和旋

律的起伏明显，意义表现深刻。因此，在演唱过程中要注意语势的强与弱、快与慢的对比和转换，同时在歌唱时一定要分析出间奏在音乐中所起的主要作用，然后选择适度、适当的语势与之密切配合，使音乐的进行、情感和意义的表达既自然、连贯又突出、鲜明。

三、事物象征方式下的语音形态

前面我们在意义审美表现的主要方式里对于"象征"这一意义表现手法已经做了详细介绍。在颂歌中，有不少歌曲都采用象征这一手法来表现作品的意义。那么这些事物象征方式下的颂歌究竟又采用的什么样的语音形态，下面我们就选取《祖国，慈祥的母亲》（见谱例8-9）来进行语音形态的分析。

《祖国，慈祥的母亲》是一首具有浓郁抒情色彩的歌曲，歌词感情朴实无华，将祖国比作母亲，充分表达了对祖国无比热爱的一片深情。围绕着这个主题，作曲家采用小调式特有的柔和色彩，把舒展悠扬的旋律和伴奏中连绵不断的三连音织体巧妙地结合在一起。音乐在这种舒展与波动的进行中蕴含着内在深厚的感情，深刻地揭示了歌曲的主题。歌曲的第一乐段音乐气质悠长舒缓，音乐色彩柔和。演唱时语气应平稳、深情、亲切，表现对祖国母亲的热爱。在第一乐段结束时的延长音中，钢琴伴奏采用了双手半音上、下行向两端扩展的手法，将音乐推向高潮。紧接着音乐的第二乐段点出了歌曲的主题：亲爱的祖国，慈祥的母亲。在演唱"亲爱"二字时，语势加强，咬准字头，同时使声带与和气息产生有力的对抗，声音准确达到共鸣位置。此时音乐色彩明朗，第一乐段的含蓄感情得到充分爆发，在抒发对祖国的赤子之心的同时，更有一种赞美的激情。后面在演唱"长江黄河欢腾着欢腾着深情"时速度可略快，字与声要连贯统一。尾声中的衬词"啦……"使旋律再现了第一乐段的主题，委婉流动。最后的延长音用半音演唱，语气渐弱，表现出对祖国深情的眷恋。

谱例8-9 《祖国，慈祥的母亲》节选

谱例 8-9 《祖国,慈祥的母亲》节选(续)

谱例 8-9　《祖国，慈祥的母亲》节选（续）

　　《祖国，慈祥的母亲》是通过"母亲"来象征祖国，表达了人民对祖国的无比热爱与深情。这些生动的搭配和表现手法，使颂歌的主题鲜活生动，歌曲的意义和价值也得到了提升。在演唱这类歌曲的过程中，中低音区的语气要平稳、深情、亲切，高音区要加强语势，突出音乐的主题，表现出作品的意义。

四、情境烘托方式下的语音形态

　　经典影视作品中常常采用情境烘托方式表现歌曲的意义，进而为影视情节的展开和情感的表现服务。从而使得这些经典影视歌曲更加深入人心，广为传唱。下面我们将选取《红星照我去战斗》和《边疆的泉水清又纯》这两首歌来了解情境烘托方式下的颂歌表现意义所采用的语音形态。

　　《红星照我去战斗》（见谱例 8-10）是影片《闪闪的红星》中的插曲，歌曲的情景是潘冬子乘坐竹筏去迎接新的战斗任务。歌曲采用江西民歌风味的音调，强调了抒情性及朴实的乡土气息。歌词形象化，借景抒情，表现出一个革命战士坚信革命必胜的真切情怀。歌曲属于二部曲式，A 段音乐起伏较大，曲作者根据歌词特点，使音乐连绵不断。情景交融的词与曲的完美结合，表现出战士永远跟党走的坚定信念。第一部分虽然是描写江河两岸秀丽迷人的景色，但音乐要表现出革命战士必胜的信念和对美好未来的向往，因此语气上要豪迈、坚定，表现出战士勇敢机智的英雄气魄。B 段"砸碎万恶的旧世界"这一句要求以强烈的感情、坚定的语气来演唱，尤其是"砸"字要强唱，从而在这种强音量的气势中显示强的语势。后面运用重复的手法引出异峰叠起的警句"万里江山"，语势要高亢激昂，同时应延长语音的持续时间，放慢演唱的速度，表现战士对革命必胜的坚定信念。

谱例 8-10 《红星照我去战斗》

谱例 8-10　《红星照我去战斗》（续）

《边疆的泉水清又纯》（见谱例8-11）是故事影片《黑三角》的插曲，创作于1976年年底，这首歌在当时影片公映之前就风靡全国，可见这首歌曲拥有的独特艺术魅力。歌曲的歌词朴素生动，由于有变化地运用了七字格律，句式工整，音律自然、富于律动感。曲调连绵起伏，婉转动听，把叙述性的生活语言和抒情的音乐语言巧妙地结合起来，凭借着民族民间音乐来触发乐思，展现了清新秀丽、沁人心脾的音乐旋律，歌颂了"军民鱼水情谊深"的音乐主题。歌曲的开头主要描绘了"边疆的泉水清又纯，边疆的歌儿暖人心"的特定场景，因此在演唱中要采用亲柔、轻巧的语调，其中几处倚音和波音更是要唱得轻巧、利落。紧接着是四句陈述，曲调简洁明快、活跃连贯，歌唱时要采用快的语气，即咬字的速度要加快，单个语音的持续时间要短一些，表达活泼轻快的语势。其中乐句中十六分休止符的运用增强了音乐发展的不稳定因素和情感表达的语气，具有抑扬顿挫的效果，同时表达出人物内心的激动和情绪的波动，具有特殊的艺术风格和韵味。后段的语气词"哎"音乐性格与前段形成对比，演唱时声音和情感要一贯到底，把情绪推向高潮，更加鲜明地唱出"唱亲人，边防军，军民鱼水情谊深"的主题，行腔洒脱酣畅，情感表达奔放无羁。最后用"哎"音结束，余音缭绕，回味无穷。

边疆的泉水清又纯

凯　　传词
王　　酩曲
盛　茵配伴奏

谱例8-11　《边疆的泉水清又纯》

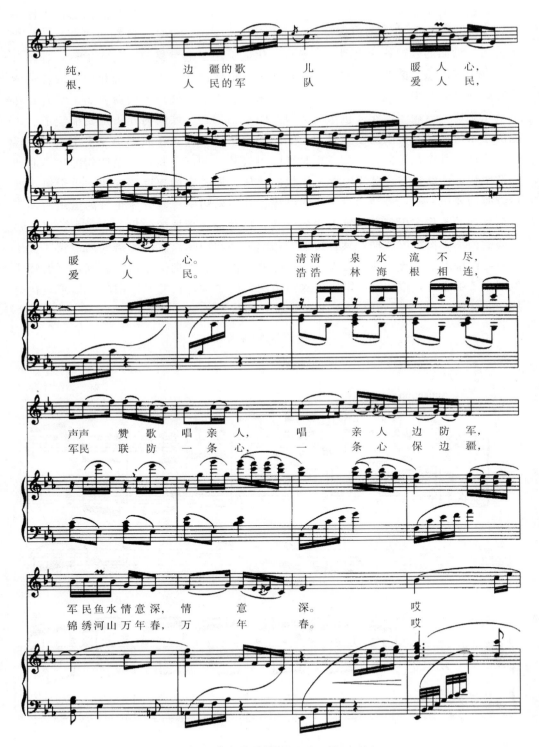

谱例 8-11 《边疆的泉水清又纯》（续）

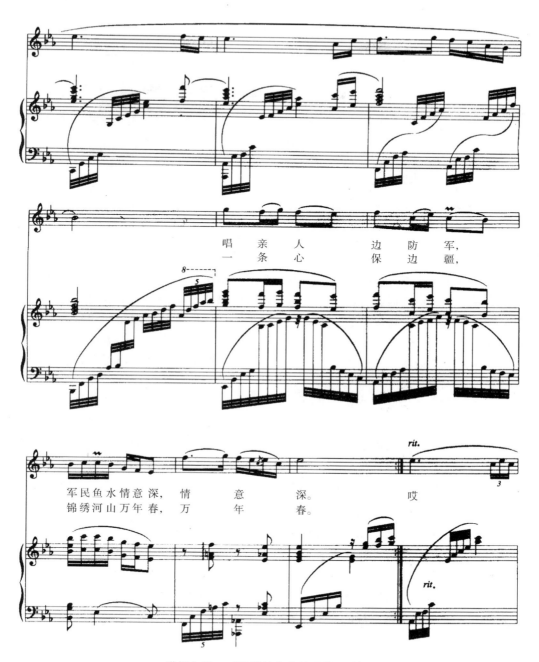

谱例 8-11　《边疆的泉水清又纯》（续）

谱例8-11 《边疆的泉水清又纯》（续）

情境烘托方式的颂歌多是影视经典中的主题曲或者插曲，这些歌曲都具有鲜明的政治意识形态，我们通过这些歌曲领会到了历史的使命，听到了人们的呼声，同时电影里面经典的人物形象和特定情境或场景也给我们留下了深刻的印象。也正是在这种具体的情景中表达了真切的感情和准确的含义。在演唱这类歌曲时，要结合歌曲产生的特定情境，采用相应的语调、语气，刻画出经典的人物形象，表现作品的意义。

音乐领域里的颂歌，尤其是爱国主义经典歌曲，真实、生动地反映了中国共产党领导人民进行波澜壮阔的革命、建设和改革历程，体现着中华民族渴望复兴的不懈追求和万众一心的钢铁意志。这些爱国主义歌曲是思想政治教育的重要资源，也为中国革命事业和建设事业的胜利提供了不竭的动力。颂歌作为我国音乐文化中的瑰宝，在社会历史中占有重要的地位。它不仅激励了老一辈无产阶级的革命意志，也深刻影响了新一辈青年人的革命信仰。它是革命音乐的经典，是先进文化的精华，凝聚着中国革命的精神，也镌刻着新中国前进的足迹。在发展全民素质、弘扬优秀民族文化的今天，更具有特殊的意义。声乐演唱者在演唱颂歌的过程中要分析并掌握不同主题的声乐作品所采用的语音形态，更好地表现声乐作品的意义。颂歌的意义表现与语音形态的研究问题不仅仅是具有科学性和艺术性的理论问题，更是需要长期培养才能做到深刻表现的实践问题。

参考文献

[1] 江恒源. 中国先哲人性论 [M]. 北京:商务印书馆,1926.
[2] 周海宏. 音乐与其表现的世界 [M]. 北京:中央音乐学院出版社,2004.
[3] 郑茂平. 音乐审美的心理时间 [M]. 重庆:西南大学出版社,2011.
[4] 郑茂平. 音乐教育心理学 [M]. 北京:北京大学出版社,2011.
[5] 许慎,段玉裁. 说文解字注 [M]. 上海:上海古籍出版社,1981.
[6] 韦森. 文化与秩序 [M]. 上海:上海人民出版社,2003.
[7] 米歇尔·福柯. 规训与惩罚 [M],刘北成,杨远婴,译. 北京:生活·读书·新知三联书店,2007.
[8] 居其宏. 20世纪中国音乐 [M]. 青岛:青岛出版社,1992.
[9] 朱立元. 美学大辞典 [M]. 上海:上海辞书出版社,2010.
[10] 祖国颂. 叙事的诗学 [M]. 上海:安徽大学出版社,2003.
[11] 汪正龙. 文学意义研究 [M]. 南京:南京大学出版社,2002.
[12] 韦勒克·沃伦. 文学理论 [M]. 北京:北京三联书店,1984.
[13] 瑞恰兹. 文学批评原理 [M]. 南昌:百花洲文艺出版社,1992.
[14] 韦勒克·沃伦. 文学理论 [M]. 北京:生活·读书·新知三联书店,1984.
[15] 特伦斯·霍克斯. 论隐喻 [M]. 北京:昆仑出版社,1992.
[16] 伍蠡甫. 西方文论选 [M]. 上海:上海译文出版社,1979.
[17] 黑格尔. 美学,2卷 [M]. 朱光潜译. 北京:商务印书馆,1979.
[18] 叶延芳. 论卡夫卡 [M]. 北京:中国社会科学出版社,1988.
[19] 郑茂平. 声乐语音学 [M]. 上海:上海音乐出版社,2007.
[20] 余笃刚. 声乐语言艺术 [M]. 长沙:湖南大学出版社,1987.
[21] 张前. 音乐表演艺术论稿 [M]. 北京:中央民族大学出版社,2004.
[22] 张前. 音乐美学教程 [M]. 上海:上海音乐出版社,2002.
[23] 朱光潜. 文艺心理学 [M]. 上海:复旦大学出版社,2005.
[24] 张法. 中西美学与文化精神 [M]. 北京:北京大学出版社,1994.
[25] 彭锋. 西方美学与艺术 [M]. 北京:北京大学出版社,2005.
[26] 伦纳德·迈尔. 音乐的情感与意义 [M]. 北京:北京大学出版社,1991.
[27] 弗洛伊德. 精神分析引论 [M]. 北京:商务印书馆,1988.

[28] 冯卫东. 情境教学操作全手册［M］. 南京：江苏教育出版社，2010.

[29] 叶朗. 现代美学体系［M］. 北京：北京大学出版社，2005.

[30] 刘正维. 中国民族音乐形态学［M］. 重庆：西南大学出版社，2007.

[31] 李吉提. 中国音乐结构分析概论［M］. 北京：中央音乐学院出版社，2004.

[32] 曼纽尔·卡斯特. 认同的力量［M］，2版，曾荣湘，译. 北京：社会科学文献出版社，2006.